用人偶學素描姿勢

YANAMi 著

楓葉社

FOREWORD
前言

在畫插圖時，我想任何人都曾想過「要是有個人來當模特兒就好了」。除了拜託朋友與家人當模特兒，最近也多了3D模特兒這個選擇，不過我覺得素描人偶仍是最輕鬆方便的繪畫模特兒。

但因為素描人偶的關節構造異於真人，所以有些姿勢或角度不管怎麼看都擺脫不了「人偶感」，就這麼直接描摹的話，可能會畫出失敗的插圖。在本書中，會向各位說明如何修正素描人偶特有的造型感，為了畫出更柔軟、優美的姿勢，也會詳細解說如何描繪各種姿勢與人體肌肉。

為了最大限度活用素描人偶這種唾手可得的工具，首先請閱讀「使用素描人偶作為模特兒描摹的注意點」這一節。

之後試著從喜歡的姿勢或覺得可行的姿勢畫畫看吧。

我建議一開始先別思考怎麼潤色，試著留意軀幹與左右肩膀、大腿根部傾斜了多少角度。

此外，水平或垂直將直尺放在插圖上，或是在插圖上畫出十字，應該都能了解身體遠比想像中傾斜得更多。P17或P19介紹了在腹部畫出垂直的輔助線，以及用長方形圍住軀幹的方法，這都是為了幫助了解想畫出柔軟扎實的身體曲線，必須適當傾倒姿勢的原理。若覺得自己畫得不順利時，還請各位拿起直尺，試著比較範本與自己的圖吧。

如果本書能多少解決大家「用素描人偶畫不出好看的圖」的煩惱，那就是我的榮幸。

YANAMi

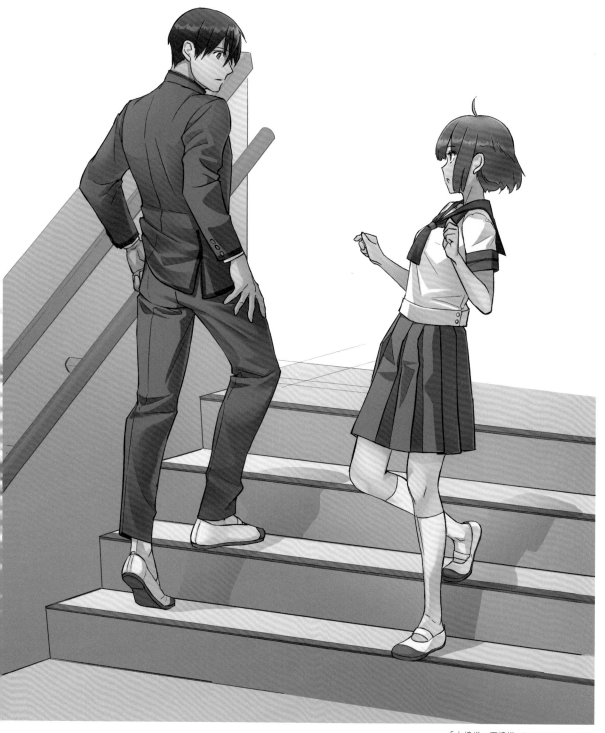

「上樓梯，下樓梯」Illust Making→P52

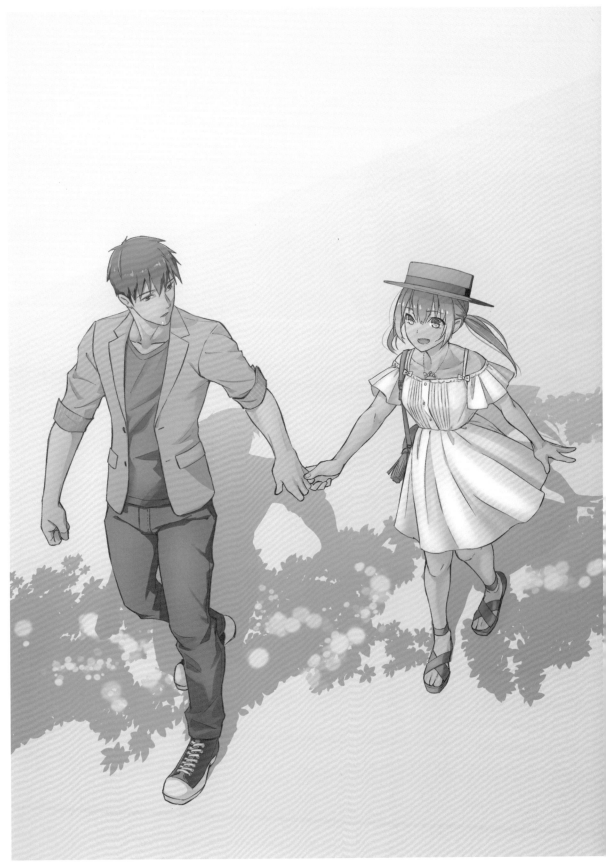

「牽手」Illust Making→P92

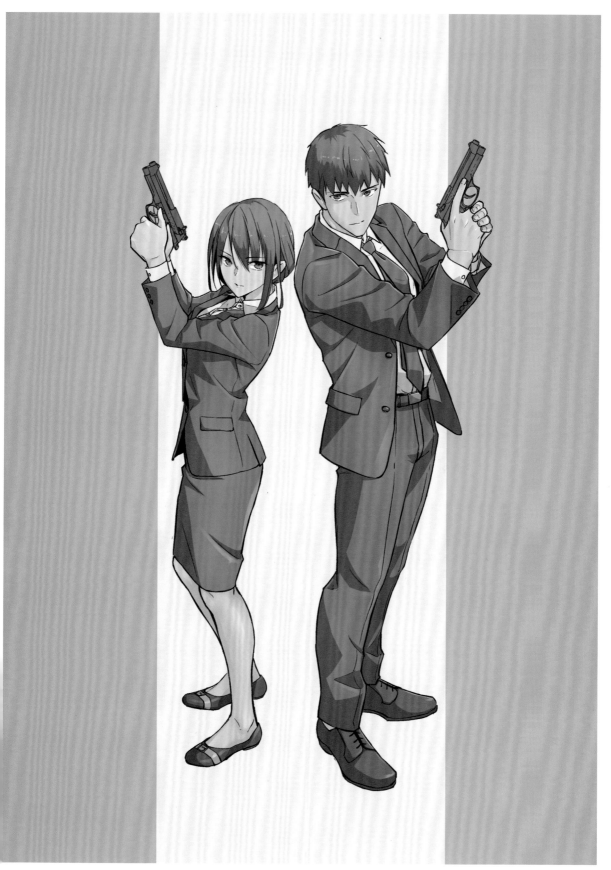

「背對背舉槍」Illust Making → P.174

CONTENTS
目次

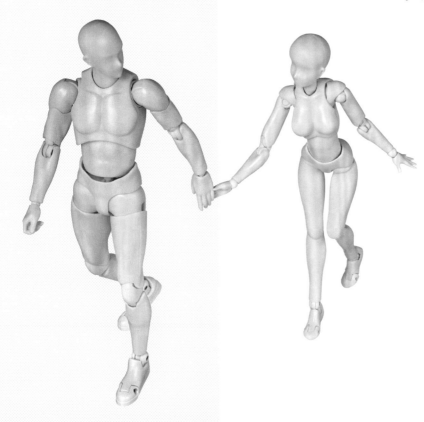

關於本書使用的素描人偶

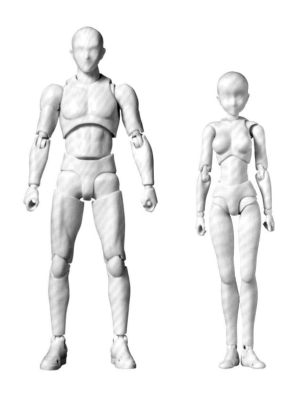

本書使用的描摹用人偶是「S.H.Figuarts男素體（Pale orange Color Ver.）」與「S.H.Figuarts女素體（Pale orange Color Ver.）」。全身有30處以上可動關節，附贈替換用手腕以及多種小道具，可以擺出各式各樣場景中的姿勢。

為了讓手上沒有素描人偶的人也能透過圖文說明畫出漫畫素描，書中所刊登人偶的照片盡量與解說插圖的尺寸保持相同。若手上有素描人偶的讀者，還請各位讓人偶擺出書中所記的姿勢，試著描摹看看吧。

本書的用法

本書分為3個章節，介紹各種姿勢的畫法。
PART1為基礎姿勢，PART2則是日常生活中常見的姿勢，最後PART3要介紹很受歡迎的武打動作。
請各位依照自己的程度，從喜歡的章節開始挑戰吧。

簡潔地解說在輪廓階段調整身體外形，決定手腳位置的方式。

將照片當成範本，解說正確姿勢與身體輪廓的畫法。

讓素描人偶按照主題擺出各式各樣的姿勢，並刊載照片當成範本。

用圖解扼要說明要注意或必須小心的重點。

將肌肉構造放進圖中，詳細解說如何畫出肌肉等細節，調整身體線條。

描摹素描人偶所完成的插圖。先完成裸體，才能了解肌肉線條與骨骼起伏等細節。

讓範本姿勢穿上衣服後完成的插圖。也會詳細解說纖細的皺褶表現或陰影的畫法。

漫畫素描的基礎

本書使用的工具

本節介紹書中所使用的工具。選用自己覺得順手的工具來畫素描吧。

用於寫生（草稿）的工具

寫生簿

進行素描時，我建議使用不容易破的圖畫紙等較厚的紙張。寫生簿可選用較小的尺寸，以便一邊作畫一邊俯瞰整個畫面。

鉛筆

素描的基礎從鉛筆開始。使用H等顏色較淡的筆芯在謄清時比較不會留下線條，也比較容易擦掉。

製圖用自動鉛筆

由於是為了製圖所設計的自動鉛筆，因此更加順手好寫，相當推薦。此外這種鉛筆也能畫出比一般鉛筆更細的線，所以想繪製非常細緻的表現時可以與鉛筆一同使用。

橡皮擦

盡量選用較軟的橡皮擦，比較容易擦掉鉛筆的線。

軟橡皮擦

如果不想完全擦掉線條，或想要模糊線條時可以使用軟橡皮擦。當成一般橡皮擦使用也OK。

用來畫輪廓的工具

色鉛筆

色鉛筆便於畫輪廓,也可以輕鬆地在素描中畫出陰影。我建議使用掃描或影印時可以簡單濾掉的藍色或綠色色鉛筆。

水藍色自動鉛筆、筆芯

可以毫無顧忌畫出雜線的必要工具。跟色鉛筆不同,只要用橡皮擦就能擦得一乾二淨。

用來謄清、上色的工具

COPIC Sketch 麥克筆

跟色鉛筆相同,可以畫出淡淡的陰影,也可以用在完成圖上進行上色。淺紫色能應付多種場合,非常方便,最好準備一支。

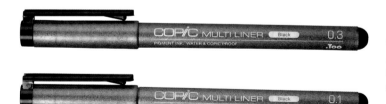

COPIC Multiliner 代針筆

用來謄清草稿。雖然筆芯粗細很多種,但0.1～0.3的細線也能用在細節處,相當方便。

※ COPIC為株式會社Too的註冊商標。

使用素描人偶作為模特兒描摹的注意點

雖然素描人偶是方便取得，可以輕鬆用在人體素描上的模特兒，但有幾個與人體明顯不同的點。
先來了解素描人偶當成插圖模特兒時需注意的幾個重點吧。

①畫軀幹時的注意點

人類的軀幹沒有素描人偶上水平或垂直區隔軀幹的線條，而是由斜向繃緊的肌肉來呈現身體輪廓。

男性

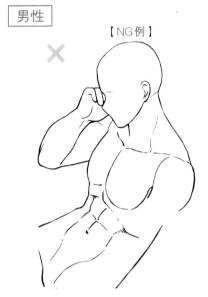

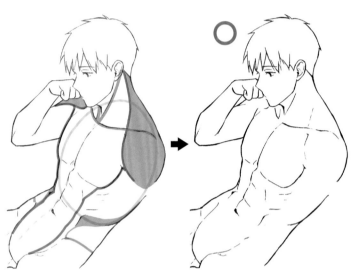

素描人偶的軀幹被切割成肋骨、腰部、屁股（骨盆）這3塊，肩膀則位在軀幹的正側方。如果直接這樣畫，心窩或正中線會偏移，肩寬也會變得不自然，必須要多加小心。

肩膀是傾斜著連接軀幹（紫），肋骨、腰部及骨盆則由側腹斜向的肌肉所拉緊並連接在一起（粉紅）。另外，胸大肌與手臂骨頭及包覆腹肌的膜連在一起，因此會產生從腋下連到胯下的V字線條（紅）。

女性

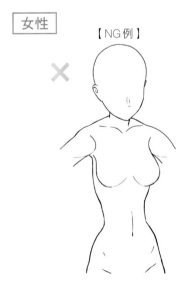

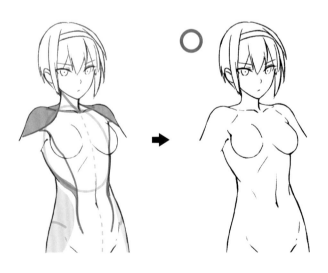

女性素描人偶在造型上多半較為誇張，所以腰部極端纖細，此外肩膀也脹大許多，脖子看起來變得較短。因此，即使是單純站立的姿勢，也必須調整輪廓線再畫。

與男性相同，肩膀傾斜著連接軀幹。鎖骨上可見的斜方肌需大幅度減量，讓脖子看起來長一點（紫）。另外腰部因側腹的肌肉而收細（粉紅），腋下～肚臍也因肌肉連成V字形，肚臍下方呈現一個圓（紅）。跟男性最大的不同是，女性腰身到大腿皆覆蓋著皮下脂肪，因此肌肉或骨頭的界線不明顯，呈現圓潤的「八」字輪廓（黃）。

②畫肩膀時的注意點

由於肩膀是斜著連接軀幹，所以肩膀位在比人偶還接近臉部的位置才是自然的。
此外，活動手臂時必定會同時牽動背部與胸部的肌肉。

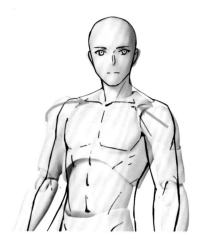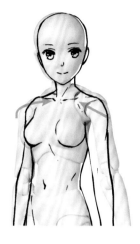

素描人偶為方便手臂活動，不論男女腋下都張得比較開，因此在幾乎所有角度中都必須將肩膀修正到靠近臉部的位置，夾緊腋下。手臂也要配合肩膀移動到靠近軀幹的地方。特別是肩膀後方常常發生看起來離軀幹很遠的狀況，所以在作畫時要想像成往軀幹後方繞去，縮短肩寬。

【舉手的姿勢】

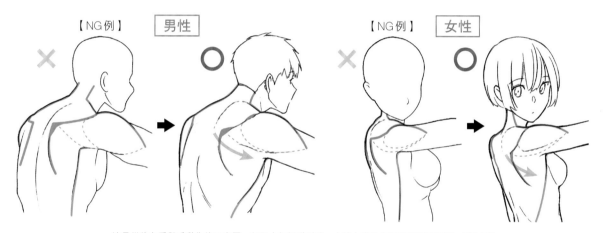

這是從後方看舉手動作的示意圖。如果大幅擺動手臂，人的上半身會從腰部開始扭轉，因此要注意軀幹的方向會稍微改變。另外，肩胛骨也會旋轉，使斜方肌變形。背闊肌會被拉到非常接近胸部的位置，腋下則會移動到身體前方。

【進一步抬高手臂的姿勢】

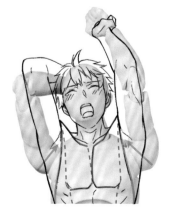

肩膀會更靠近臉部。由於胸部的肌肉連接手臂骨骼與腹肌，因此這時會被牽動而變形。

【俯瞰肩膀】

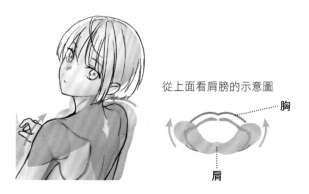

從上面看肩膀的示意圖

胸

肩

人類的肩膀朝向身體前方突出並形成一個圓弧。作畫時讓肩膀比素描人偶更貼近內側，背部的形狀也調整成有個弧度，這樣體型看起來才會自然。

③畫手臂與腿時的注意點

女性素描人偶的四肢纖細得過於誇張，呈彎曲手臂或腿的姿勢時，看起來會長得很不自然，這時就需要應用透視（遠近法）壓縮照片範本，使比例看來較為自然。

【手臂】

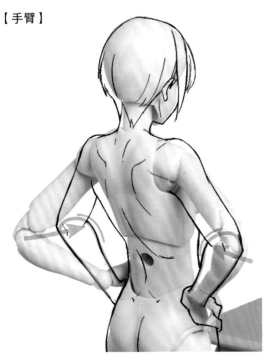

手肘靠近軀幹，應用透視將上臂與前臂畫短，並增加前臂的圓潤程度。因為手肘附近會鼓起，所以能夠突顯手腕附近纖細的下半部分。

【腿】

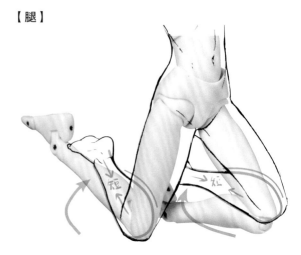

彎腿時縮短膝蓋以下的部位，姿勢看起來會更自然。另外若是讓腳踝彼此稍微靠近一點，讓膝蓋以下的部位呈現八字形，可以進一步減少異樣感。

④畫手肘與膝蓋時的注意點

彎曲手腳時，有時候某些角度下手肘或膝蓋會產生不自然的空隙。在彎曲這些關節時，手臂或腿若不緊密貼合看起來會很奇怪，必須予以調整。

【手肘】

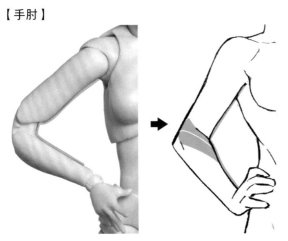

如橘色部分所示，上臂與前臂由肌肉連結在一起，當手臂或手腕彎曲時這塊肌肉會收縮，上臂與前臂則會貼合。雖然還有其他肌肉幫助手肘彎曲，但最顯眼的就是這塊橘色的肌肉。

【膝蓋】

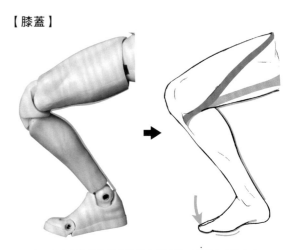

大腿與小腿由紫色部分的肌肉所連接，看起來會貼合在一起。屈膝時膝窩凹陷，小腿肚會收在這個凹槽裡，因此不會產生空隙。另外屈膝使小腿與膝窩貼合時，拇趾會緊壓地面，腳看起來像是用力踩在地面上。在描繪武打動作時最好意識到這點。

⑤軀幹與手腳重疊的部分很多時的注意點

身體蜷曲等姿勢會讓身體外形看起來像一整團球，這時候先別急著畫出全身的輪廓。

範例

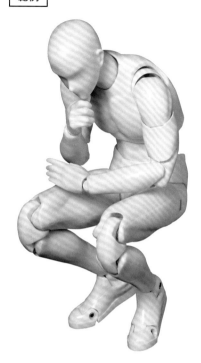

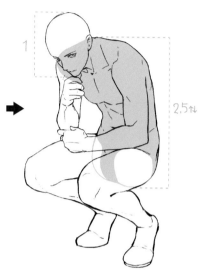

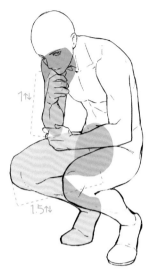

①首先要小心的是軀幹長度。屈膝或坐下時上半身往往會畫得太短，這時可以將頭的約2.5倍長度視為基準來畫軀幹的輪廓。

②接著被遮住的手臂或腿也不要省略，必須畫出輪廓。上臂與前臂的長度約1個頭的長，大腿與小腿則約1.5個頭的長。由於手腳常因透視而縮短，因此這只是大概的基準。

⑥俯瞰角度下肩膀被頭部遮住時的注意點

左右肩膀的平衡對於畫出勻稱的身體是非常重要的。先畫出肩膀被遮住部分的輪廓，再接著畫頭部。

範例

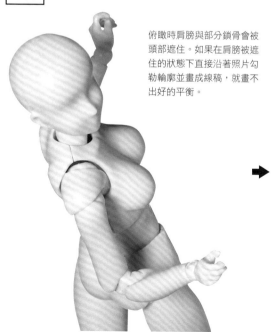

俯瞰時肩膀與部分鎖骨會被頭部遮住。如果在肩膀被遮住的狀態下直接沿著照片勾勒輪廓並畫成線稿，就畫不出好的平衡。

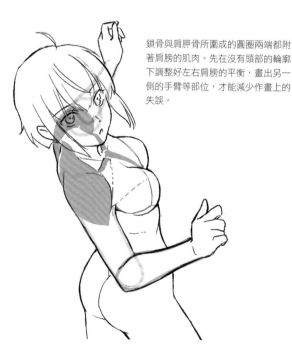

鎖骨與肩胛骨所圍成的圓圈兩端都附著肩膀的肌肉。先在沒有頭部的輪廓下調整好左右肩膀的平衡，畫出另一側的手臂等部位，才能減少作畫上的失誤。

男女身體的差異

只要透過比較各個部位，就能知道男女身體的構造有各式各樣的差異。活用素描人偶重現男女各自的骨骼、體型與外形等，即可畫出自然的人物。

男性的特徵

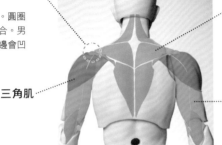

肩 男性肩膀比女性更寬，脖子看起來比較短。

肩胛棘
肩胛骨的棒狀部分。圓圈所示位置與鎖骨結合。男性的厚實肌肉中這邊會凹陷進去。

三角肌

斜方肌
覆蓋頸部、肩膀、背部3個部位中央的肌肉。因為男性的肩膀部分特別厚實，所以脖子看起來會比較短。

肱三頭肌
覆蓋上臂後方的肌肉。

軀幹 男性軀幹具有較大的肋骨與大塊肌肉。

胸大肌

肋骨
開口部約90度。外形看起來像浮板。

腹直肌
第一層為心窩，第二層為肋骨下緣，第三層以肚臍為基準點區隔開來。愈靠近下方的腹直肌看起來愈大。

因韌帶而凹陷的Ｖ字線。男性的角度很大而且相當明顯。注意這與腿部的根部（紫色虛線）不同。

背部 朝上延展的倒三角形。腰身到屁股幾乎成直線。

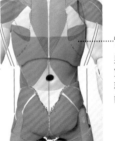

背闊肌
男性的背闊肌很寬，頗為厚實，就算從正面看也能看出隆起。

紫色虛線為屁股輪廓，呈現稍微垂下的形狀。男性的屁股側邊脂肪不多，腰部到屁股幾乎為直線。

腿 男性肌肉發達的大腿在膝蓋上方的內側有一塊明顯的淚滴形肌肉。

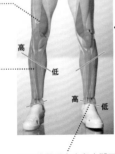

股內側肌
腿部中最明顯的肌肉之一。

高
低

小腿的肌肉左右不對稱，外側比較高。

高　低

膝 肌腱與韌帶（灰色部分）的凹陷明顯。因為膝頭的脂肪很少，看起來起伏明顯。

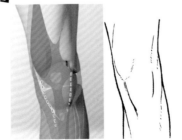

腳踝的骨頭高度與小腿正好左右相反。

側面 腹部及腰部平坦，屁股接近正圓形。

腹外斜肌
覆蓋側腹的肌肉。尤其是藍色部分還要加上深層肌肉的厚度，所以隆起明顯。

以腿骨根部為中心產生凹陷。

體型 由於男性骨骼較粗大，因此腰部較低，側腹較短。恥骨突出，缺少腰身曲線。

姿勢 胯下向前突出，大腿大幅度隆起後呈現S形曲線，最後到達地面。

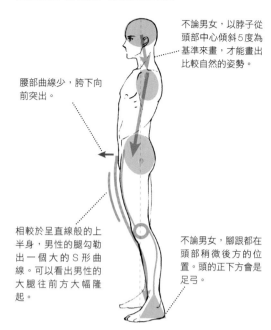

下巴、乳頭、肚臍、恥骨彼此的距離不論男女都相同。

男性的頭、肩、腰身、屁股之間的距離相同。腰身與肚臍的高度幾乎相同。

頭
肩（鎖骨）
腰身
屁股

下巴
乳頭
肚臍
恥骨

不論男女，以脖子從頭部中心傾斜5度為基準來畫，才能畫出比較自然的姿勢。

腰部曲線少，胯下向前突出。

男性骨盆中，腰的部分與恥骨垂直。

因為骨盆沒有傾斜，所以腰部的曲線很少。

相較於呈直線般的上半身，男性的腿勾勒出一個大的S形曲線。可以看出男性的大腿往前方大幅隆起。

不論男女，腳跟都在頭部稍微後方的位置。頭的正下方會是足弓。

男性般的身體輪廓
結合體型與姿勢，可以看出男性的身體特徵。

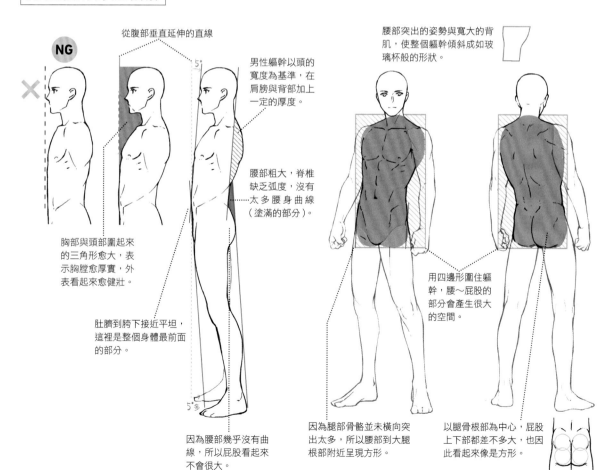

NG

從腹部垂直延伸的直線

5°

男性軀幹以頭的寬度為基準，在肩膀與背部加上一定的厚度。

腰部粗大，脊椎缺乏弧度，沒有太多腰身曲線（塗滿的部分）。

胸部與頭部圍起來的三角形愈大，表示胸腔愈厚實，外表看起來愈健壯。

肚臍到胯下接近平坦，這裡是整個身體最前面的部分。

5°

因為腰部幾乎沒有曲線，所以屁股看起來不會很大。

腰部突出的姿勢與寬大的背肌，使整個軀幹傾斜成如玻璃杯般的形狀。

用四邊形圍住軀幹，腰～屁股的部分會產生很大的空間。

因為腿部骨骼並未橫向突出太多，所以腰部到大腿根部附近呈現方形。

以腿骨根部為中心，屁股上下部都差不多大，也因此看起來像是方形。

女性的特徵

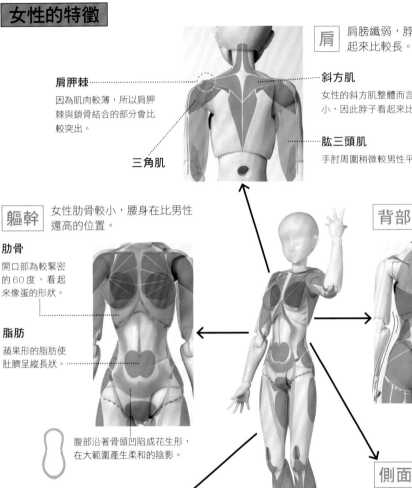

肩 肩膀纖弱,脖子看起來比較長。

肩胛棘
因為肌肉較薄,所以肩胛棘與鎖骨結合的部分會比較突出。

三角肌

斜方肌
女性的斜方肌整體而言較薄、較小,因此脖子看起來比較長。

肱三頭肌
手肘周圍稍微較男性平坦一點。

軀幹 女性肋骨較小,腰身在比男性還高的位置。

肋骨
開口部為較緊密的60度,看起來像蛋的形狀。

脂肪
蘋果形的脂肪使肚臍呈縱長狀。

腹部沿著骨頭凹陷成花生形,在大範圍產生柔和的陰影。

背部 因皮下脂肪而呈現沙漏般的輪廓。

脂肪與尾骨共同產生一個菱形的凹陷。

脂肪(粉紅色部分)

側面 下腹部、腰部、大腿的脂肪合在一起,使屁股看來呈縱長形。

因為肌肉較薄,所以從心窩往下呈和緩的曲線。

腿 肌肉隆起不多,較不明顯,但大腿根部的凹陷和大腿內側的曲線則非常明顯。

大腿根部有肌肉之間的低谷,稍微凹陷下去。

縫匠肌
從腰部延伸到膝蓋內側的帶狀肌肉。縫匠肌通過的大腿部分會凹進去。

高
低
高
低

跟男性相同,小腿的形狀左右不對稱。另外由於骨頭比男性還細,因此腳踝特別纖細。

膝 肌腱與韌帶(灰色部分)被脂肪所覆蓋,所以看起來起伏和緩,比較圓潤。

若將女性的膝蓋輪廓畫得內側較高、外側較低,並呈現S形曲線,就能在保持圓潤感的同時突顯出膝蓋附近的肌肉。

相較於男性,屁股與大腿平滑地連接在一起。

體型　骨格較小，腰身高而側腹長。由於恥骨往內縮進，因此腰部的曲線明顯。

姿勢　腰部形成很大的曲線，屁股向後翹起。肚臍下方的脂肪會在身體的最前面。

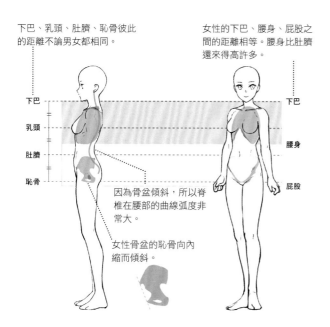

下巴、乳頭、肚臍、恥骨彼此的距離不論男女都相同。

女性的下巴、腰身、屁股之間的距離相等。腰身比肚臍還來得高許多。

下巴

乳頭

肚臍

恥骨

下巴

腰身

屁股

因為骨盆傾斜，所以脊椎在腰部的曲線弧度非常大。

女性骨盆的恥骨向內縮而傾斜。

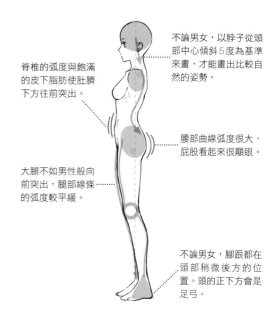

不論男女，以脖子從頭部中心傾斜5度為基準來畫，才能畫出比較自然的姿勢。

脊椎的弧度與飽滿的皮下脂肪使肚臍下方往前突出。

腰部曲線弧度很大，屁股看起來很顯眼。

大腿不如男性般向前突出，腿部線條的弧度較平緩。

不論男女，腳跟都在頭部稍微後方的位置。頭的正下方會是足弓。

女性般的身體輪廓　人物因誇張化使身體變得非常纖細，但其實下半身會因脂肪而鼓起。

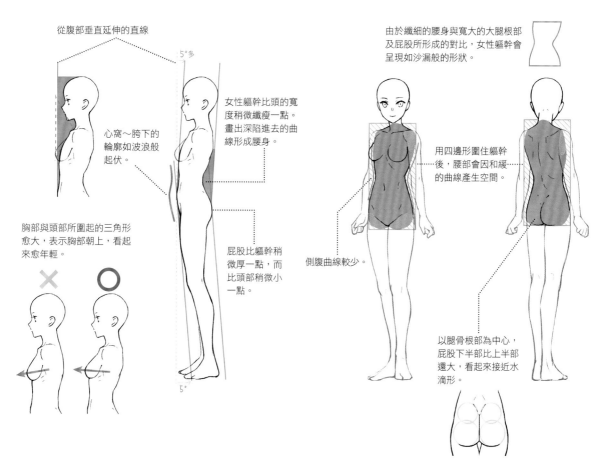

從腹部垂直延伸的直線

5°多

心窩～胯下的輪廓如波浪般起伏。

女性軀幹比頭的寬度稍微纖瘦一點。畫出深陷進去的曲線形成腰身。

胸部與頭部所圍起的三角形愈大，表示胸部朝上，看起來愈年輕。

×

○

屁股比軀幹稍微厚一點，而比頭部稍微小一點。

5°

由於纖細的腰身與寬大的大腿根部及屁股所形成的對比，女性軀幹會呈現如沙漏般的形狀。

用四邊形圍住軀幹後，腰部會因和緩的曲線產生空間。

側腹曲線較少。

以腿骨根部為中心，屁股下半部比上半部還大，看起來接近水滴形。

19

基本動作❶ 站立（男性）

基本動作中一開始最先需要記住的就是站姿的畫法。意識到腰部往前突出的姿勢，以免畫出直立不動的站姿。

範本

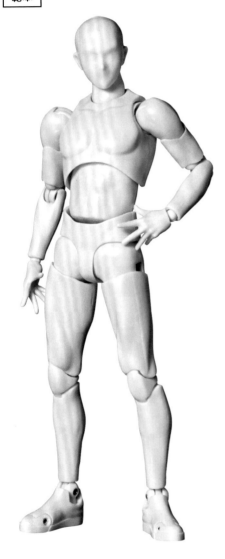

1 擺好姿勢，畫出草圖

兩邊腋下夾緊，讓肩膀靠近胸部，調整成自然的肩寬。留意脊椎呈和緩的S形曲線，使腰部往前突出，即可畫出自然放鬆的站姿。

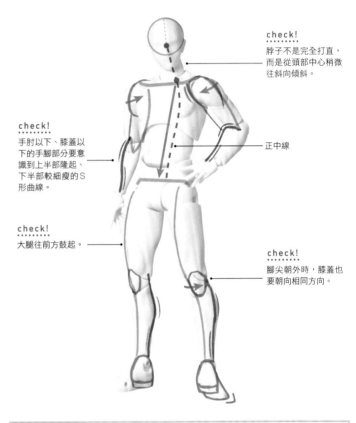

check!
脖子不是完全打直，而是從頭部中心稍微往斜向傾斜。

正中線

check!
手肘以下、膝蓋以下的手腳部分要意識到上半部隆起、下半部較細瘦的S形曲線。

check!
大腿往前方鼓起。

check!
腳尖朝外時，膝蓋也要朝向相同方向。

NG 例

脖子或脊椎畫成垂直是腰部後縮，是姿勢變得難看的原因。另外，畫手臂或腿部的隆起時，若像圖解般單純只用弧線畫，是無法呈現自然感的，因此作畫時還是得留意到S形的曲線。

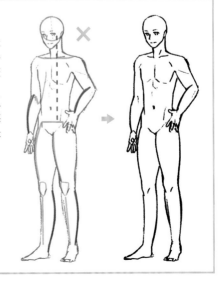

2 畫出肌肉

大致決定好姿勢後，用圓或曲線畫出肌肉，勾勒整個身體的完整輪廓。胸部、肩膀與腰部的尺寸或傾斜角度必須要在這個步驟再三確認。

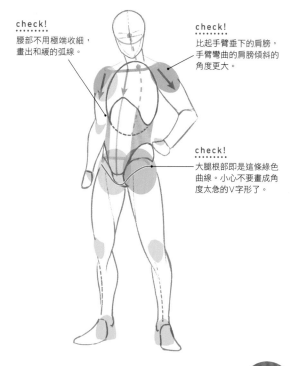

check!
腰部不用極端收細，畫出和緩的弧線。

check!
比起手臂垂下的肩膀，手臂彎曲的肩膀傾斜的角度更大。

check!
大腿根部即是這條綠色曲線。小心不要畫成角度太急的V字形了。

3 調整身體線條

畫好身體輪廓後，最後再確定身體的所有線條。請參照實際的人體描繪出細節。

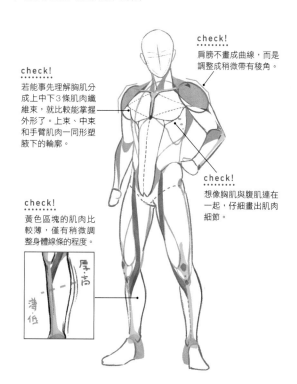

check!
肩膀不畫成曲線，而是調整成稍微帶有稜角。

check!
若能事先理解胸肌分成上中下3條肌肉纖維束，就比較能掌握外形了。上束、中束和手臂肌肉一同形塑腋下的輪廓。

check!
想像胸肌與腹肌連在一起，仔細畫出肌肉細節。

check!
黃色區塊的肌肉比較薄，僅有稍微調整身體線條的程度。

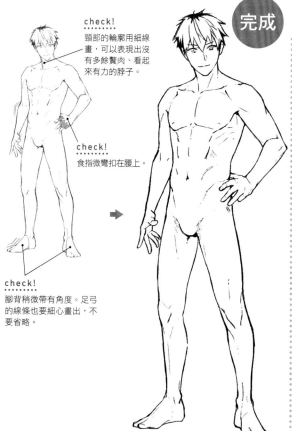

check!
頸部的輪廓用細線畫，可以表現出沒有多餘贅肉、看起來有力的脖子。

check!
食指微彎扣在腰上。

check!
腳背稍微帶有角度。足弓的線條也要細心畫出，不要省略。

完成

著衣的畫法

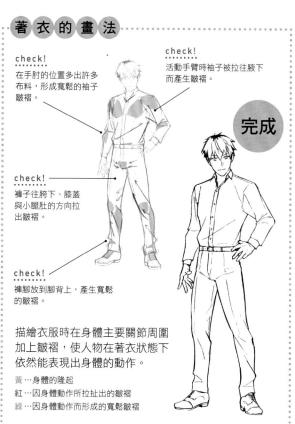

check!
在手肘的位置多出許多布料，形成寬鬆的袖子皺褶。

check!
活動手臂時袖子被拉往腋下而產生皺褶。

check!
褲子往胯下、膝蓋與小腿肚的方向拉出皺褶。

check!
褲腳放到腳背上，產生寬鬆的皺褶。

完成

描繪衣服時在身體主要關節周圍加上皺褶，使人物在著衣狀態下依然能表現出身體的動作。

黃…身體的隆起
紅…因身體動作所拉扯出的皺褶
綠…因身體動作而形成的寬鬆皺褶

站立（女性）

由於女性身體曲線較多，因此體型容易被畫得不成比例。作畫時要細心調整體型，避免讓畫面深處的胸部鼓起太多，或讓腰部纖瘦得太極端。

範本

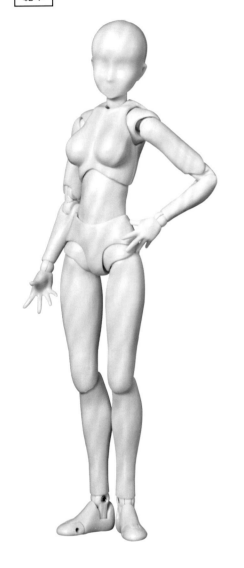

1 擺好姿勢，畫出草圖

由於素描人偶的手肘會稍微往外張得太開，所以在草圖階段就要把手臂縮進來，這樣動作才會自然。

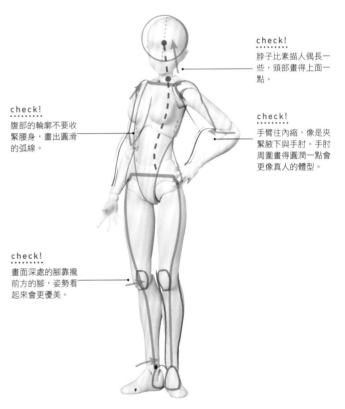

check!
脖子比素描人偶長一些，頭部畫得上面一點。

check!
腹部的輪廓不要收緊腰身，畫出圓滑的弧線。

check!
手臂往內縮，像是夾緊腋下與手肘。手肘周圍畫得圓潤一點會更像真人的體型。

check!
畫面深處的腳靠攏前方的腳，姿勢看起來會更優美。

NG 例

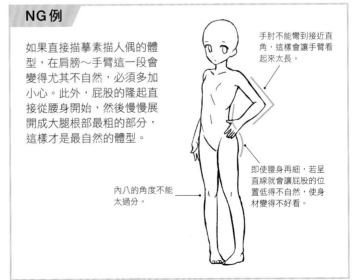

如果直接描摹素描人偶的體型，在肩膀～手臂這一段會變得尤其不自然，必須多加小心。此外，屁股的隆起直接從腰身開始，然後慢慢展開成大腿根部最粗的部分，這樣才是最自然的體型。

手肘不能彎到接近直角，這樣會讓手臂看起來太長。

即使腰身再細，若呈直線就會讓屁股的位置低得不自然，使身材變得不好看。

內八的角度不能太過分。

2 畫出肌肉

從肋骨下方開始勾勒出和緩鼓起的臀部曲線，這樣更符合女性的特徵。

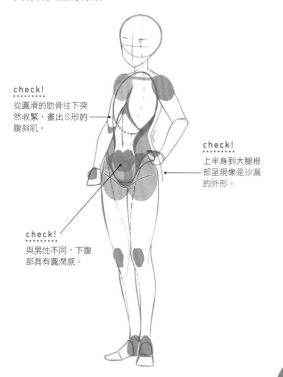

check!
從圓滑的肋骨往下突然收緊，畫出S形的腹斜肌。

check!
上半身到大腿根部呈現像是沙漏的外形。

check!
與男性不同，下腹部具有圓潤感。

3 調整身體線條

左右胸部（粉紅色）的形狀看起來不同，肚臍與正中線通過腹部的輪廓附近。

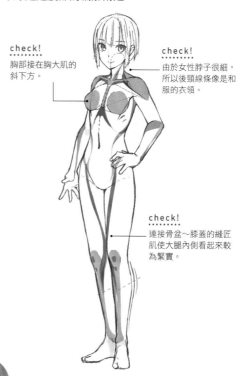

check!
胸部接在胸大肌的斜下方。

check!
由於女性脖子很細，所以後頸線條像是和服的衣領。

check!
連接骨盆～膝蓋的縫匠肌使大腿內側看起來較為緊實。

完成

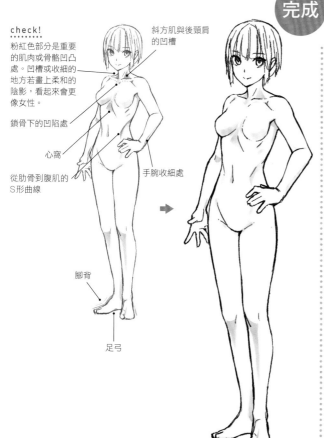

check!
粉紅色部分是重要的肌肉或骨骼凹凸處。凹槽或收細的地方若畫上柔和的陰影，看起來更會像女性。

斜方肌與後頸肩的凹槽

鎖骨下的凹陷處

心窩

從肋骨到腹肌的S形曲線

手腕收細處

腳背

足弓

著衣的畫法

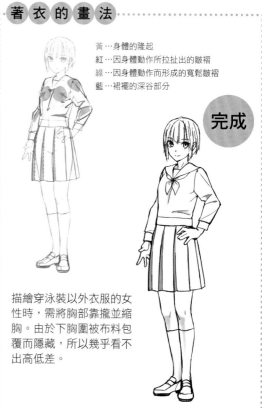

黃…身體的隆起
紅…因身體動作所拉扯出的皺褶
綠…因身體動作而形成的寬鬆皺褶
藍…裙襬的深谷部分

完成

描繪穿泳裝以外衣服的女性時，需將胸部靠攏並縮胸。由於下胸圍被布料包覆而隱藏，所以幾乎看不出高低差。

雖然是基本動作之一，但是從正面畫時卻也是難以表現出動作感的姿勢。
還請注意肩膀動作、正中線的扭轉、腳的形狀等動作表現。

範本

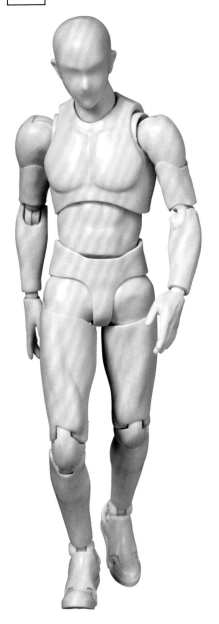

1 擺好姿勢，畫出草圖

稍微彎曲手肘、張開腋下就能產生動作感。在勾勒輪廓時要比範本照片更進一步強調往前突出的肩膀與後縮的肩膀。

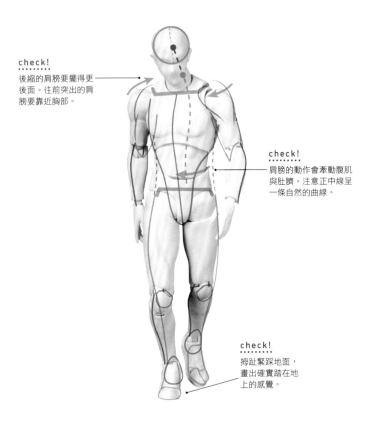

check!
後縮的肩膀要擺得更後面。往前突出的肩膀要靠近胸部。

check!
肩膀的動作會牽動腹肌與肚臍。注意正中線呈一條自然的曲線。

check!
拇趾緊踩地面，畫出確實踏在地上的感覺。

NG 例

上半身會跟隨手臂動作扭轉，因此若與下半身同樣固定在正面會變得很不自然。在描繪軀幹時要意識到圓滑的正中線。

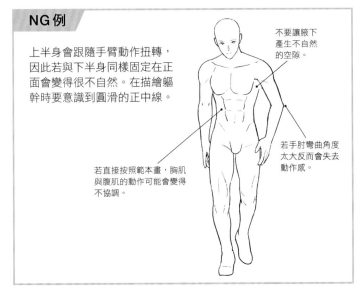

不要讓腋下產生不自然的空隙。

若手肘彎曲角度太大反而會失去動作感。

若直接按照範本畫，胸肌與腹肌的動作可能會變得不協調。

2　畫出肌肉

由於姿勢前傾，所以肩膀位置要比下巴還高。另外，在所有擺動腳的姿勢裡都要仔細確認大腿根部的位置。

3　調整身體線條

雖然彎曲的腳看起來比較短，不過可以透過膝蓋或縫匠肌的的輪廓線表現出立體感。

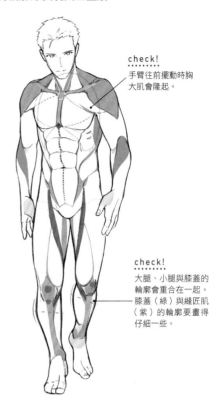

check!
手臂往前擺動時胸大肌會隆起。

check!
軀幹扭轉，呈現一個和緩的S形。

check!
別忘記大腿根部呈現平緩的V字形。

check!
大腿、小腿與膝蓋的輪廓會重合在一起。膝蓋（綠）與縫匠肌（紫）的輪廓要畫得仔細一些。

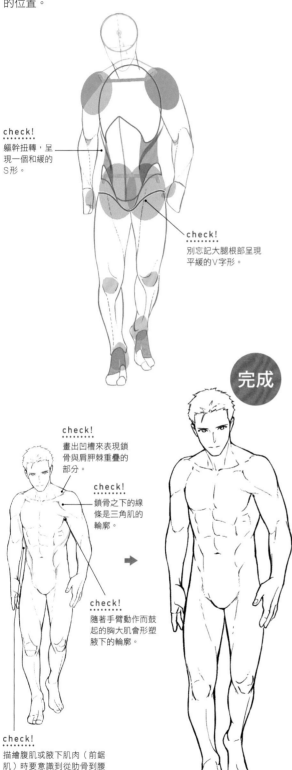

完成

check!
畫出凹槽來表現鎖骨與肩胛棘重疊的部分。

check!
鎖骨之下的線條是三角肌的輪廓。

check!
隨著手臂動作而鼓起的胸大肌會形塑腋下的輪廓。

check!
描繪腹肌或腋下肌肉（前鋸肌）時要意識到從肋骨到腰部骨頭所連成的大S形曲線。

著衣的畫法

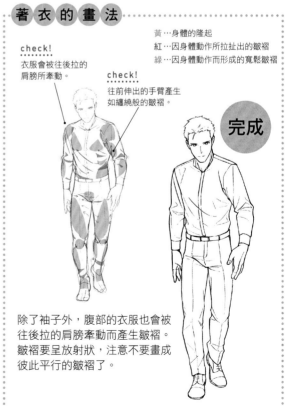

黃…身體的隆起
紅…因身體動作所拉扯出的皺褶
綠…因身體動作而形成的寬鬆皺褶

check!
衣服會被往後拉的肩膀所牽動。

check!
往前伸出的手臂產生如纏繞般的皺褶。

完成

除了袖子外，腹部的衣服也會被往後拉的肩膀牽動而產生皺褶。皺褶要呈放射狀，注意不要畫成彼此平行的皺褶了。

走路（女性）

由於女性走路跨步不如男性大，難以表現出動作感，不過作畫要點是相同的。
強調肩膀動作或正中線的扭轉，試著表現出走路的動作感吧。

範本

1 擺好姿勢，畫出草圖

在草圖階段就要靠攏肩膀，避免肩膀離得太遠而顯得不自然。稍微張開腋下，表現出擺動手臂的樣子。

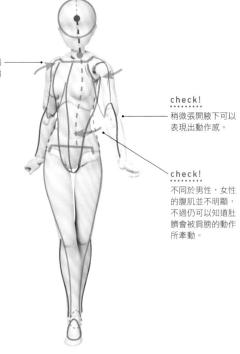

check!
往前的肩膀靠近臉部，往後的肩膀則移動到軀幹後方，保持適當的肩寬。

check!
稍微張開腋下可以表現出動作感。

check!
不同於男性，女性的腹肌並不明顯，不過仍可以知道肚臍會被肩膀的動作所牽動。

NG 例

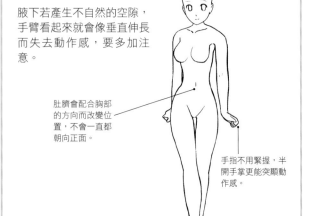

腋下若產生不自然的空隙，手臂看起來就會像垂直伸長而失去動作感，要多加注意。

肚臍會配合胸部的方向而改變位置，不會一直都朝向正面。

手指不用緊握，半開手掌更能突顯動作感。

2 畫出肌肉

意識到正中線扭轉成一個和緩的S形，接著畫出側腹的肌肉。

check!
因為腰部扭轉，所以左側的腰身曲線稍微強一點。

check!
脂肪使往前踏出的腳的大腿輪廓陷入胯下。

check!
手臂往前擺動，因此沿著三角肌產生陰影。

check!
縫匠肌通過大腿根部的部分會凹陷，所以稍微畫上陰影。

3 調整身體線條

人體朝斜向扭轉時，畫面深處的胸部看起來比前方的胸部更像變窄的水滴形。作畫時也要注意深處的胸部傾斜角度看起來更大一點。

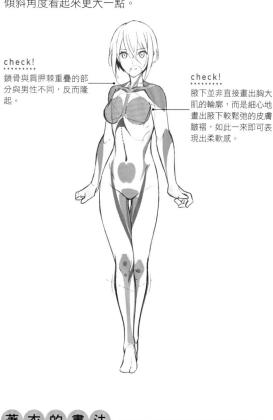

check!
鎖骨與肩胛棘重疊的部分與男性不同，反而隆起。

check!
腋下並非直接畫出胸大肌的輪廓，而是細心地畫出腋下較鬆弛的皮膚皺褶，如此一來即可表現出柔軟感。

完成

著衣的畫法

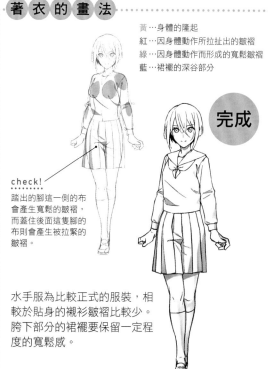

黃…身體的隆起
紅…因身體動作所拉扯出的皺褶
綠…因身體動作而形成的寬鬆皺褶
藍…裙襬的深谷部分

check!
踏出的腳這一側的布會產生寬鬆的皺褶，而蓋住後面這隻腳的布則會產生被拉緊的皺褶。

完成

水手服為比較正式的服裝，相較於貼身的襯衫皺褶比較少。胯下部分的裙襬要保留一定程度的寬鬆感。

基本動作 ③ 跑步（男性）

跑步的姿勢中，上半身與下半身都扭轉得較劇烈。意識到扭轉會強調腰身這點後，再接著畫出肌肉吧。

範本

POINT 從上方觀察跑步的圖

跑步或走路時，肩膀與腰部會左右相互交錯扭轉，手臂往後拉這一側的胸部到側腹會拉直。

側腹拉直

1 擺好姿勢，畫出草圖

若軀幹打直會變得僵硬而不自然，所以要扭轉腰部，畫面深處的肩膀與胸部往前突出，這樣看起來才會是自然的跑步姿勢。

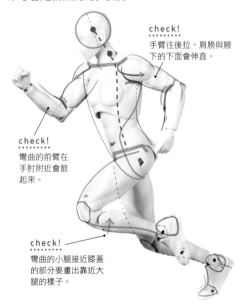

check!
手臂往後拉，肩膀與腋下的下面會伸直。

check!
彎曲的前臂在手肘附近會鼓起來。

check!
彎曲的小腿接近膝蓋的部分要畫出靠近大腿的樣子。

NG 例

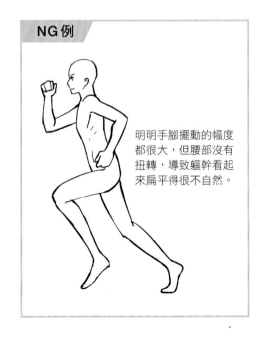

明明手腳擺動的幅度都很大，但腰部沒有扭轉，導致軀幹看起來扁平得很不自然。

2 | 畫出肌肉

肩膀到屁股約等於3顆頭的長度。畫抬腳的姿勢時，很容易不小心把軀幹畫得太短，要多加注意。

3 | 調整身體線條

留意到大幅往上踢腳的動作會使屁股的肌肉變形，然後仔細調整身體的線條。

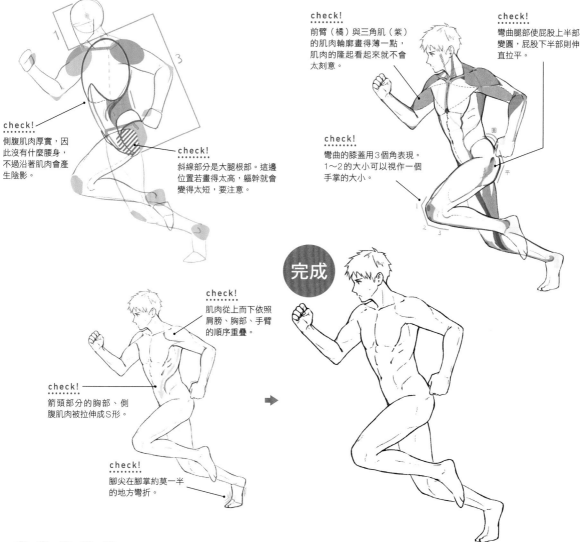

check!
側腹肌肉厚實，因此沒有什麼腰身，不過沿著肌肉會產生陰影。

check!
斜線部分是大腿根部。這邊位置若畫得太高，軀幹就會變得太短，要注意。

check!
前臂（橘）與三角肌（紫）的肌肉輪廓畫得薄一點，肌肉的隆起看起來就不會太刻意。

check!
彎曲腿部使屁股上半部變圓，屁股下半部則伸直拉平。

check!
彎曲的膝蓋用3個角表現。1～2的大小可以視作一個手掌的大小。

check!
肌肉從上而下依照肩膀、胸部、手臂的順序重疊。

check!
箭頭部分的胸部、側腹肌肉被拉伸成S形。

check!
腳尖在腳掌約莫一半的地方彎折。

完成

著 衣 的 畫 法

由於這個姿勢的腰部扭轉很大，所以從腰部延伸至腋下的皺褶非常重要，是用來表現出動作感的關鍵。

黃…身體的隆起
紅…因身體動作所拉扯出的皺褶
綠…因身體動作而形成的寬鬆皺褶

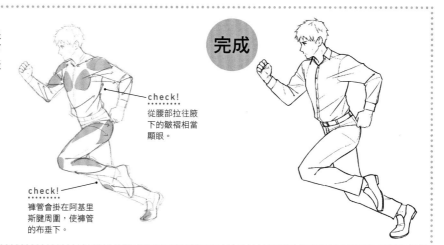

check!
從腰部拉往腋下的皺褶相當顯眼。

check!
褲管會掛在阿基里斯腱周圍，使褲管的布垂下。

完成

29

跑步（女性）

跟男性相同，跑步時腰部的扭轉很重要。因女性肌肉較薄，所以腰身會比男性更明顯。

範本

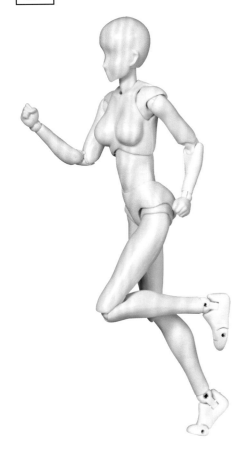

1 擺好姿勢，畫出草圖

胸部稍微後仰，腹部畫出自然的弧度。留意從肋骨到胯下的S形曲線，畫出背部與腰部的輪廓。

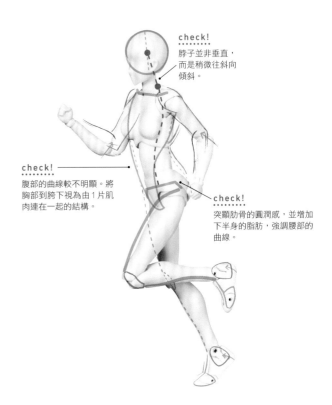

check!
脖子並非垂直，而是稍微往斜向傾斜。

check!
腹部的曲線較不明顯。將胸部到胯下視為由1片肌肉連在一起的結構。

check!
突顯肋骨的圓潤感，並增加下半身的脂肪，強調腰部的曲線。

POINT 從上方觀察跑步的圖

肩膀及腰部的扭轉，或手臂後拉時胸部到側腹會伸直等特徵與男性一樣，不過因為肌肉較薄，肋骨與屁股看起來較為圓潤，腰身特別明顯。

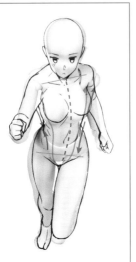

NG 例

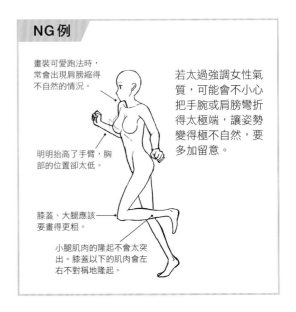

畫裝可愛跑法時，常會出現肩膀縮得不自然的情況。

明明抬高了手臂，胸部的位置卻太低。

膝蓋、大腿應該要畫得更粗。

小腿肌肉的隆起不會太突出。膝蓋以下的肌肉會左右不對稱地隆起。

若太過強調女性氣質，可能會不小心把手腕或肩膀彎折得太極端，讓姿勢變得極不自然，要多加留意。

2 畫出肌肉

由於頭身比男性要低，因此肩膀到屁股約為2.5顆頭的長度。肋骨的開口部分約等同下胸圍的高度。

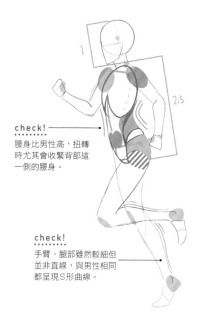

check!
腰身比男性高，扭轉時尤其會收緊背部這一側的腰身。

check!
手臂、腿部雖然較細但並非直線，與男性相同都呈現S形曲線。

3 調整身體線條

跟男性不同，要意識到腰身、屁股及大腿是由圓滑的曲線連接在一起的。

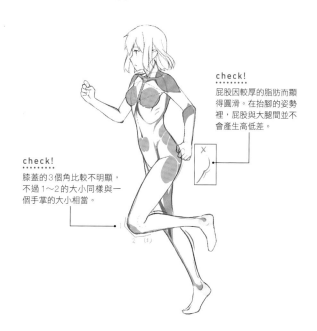

check!
屁股因較厚的脂肪而顯得圓滑。在抬腳的姿勢裡，屁股與大腿間並不會產生高低差。

check!
膝蓋的3個角比較不明顯，不過1～2的大小同樣與一個手掌的大小相當。

完成

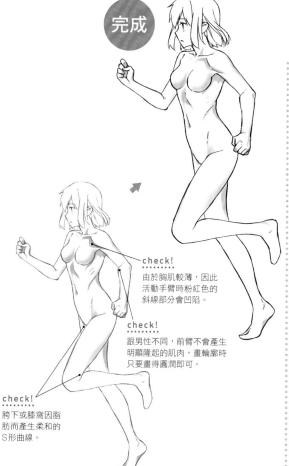

check!
由於胸肌較薄，因此活動手臂時粉紅色的斜線部分會凹陷。

check!
跟男性不同，前臂不會產生明顯隆起的肌肉，畫輪廓時只要畫得圓潤即可。

check!
胯下或膝窩因脂肪而產生柔和的S形曲線。

著 衣 的 畫 法

黃…身體的隆起
紅…因身體動作所拉扯出的皺褶
綠…因身體動作而形成的寬鬆皺褶
藍…裙襬的深谷部分

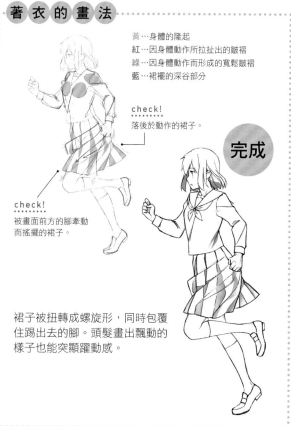

check!
落後於動作的裙子。

check!
被畫面前方的腳牽動而搖擺的裙子。

完成

裙子被扭轉成螺旋形，同時包覆住踢出去的腳。頭髮畫出飄動的樣子也能突顯躍動感。

這是手臂靠在椅背上，懶洋洋坐著的姿勢。作畫時注意人物稍微駝背，腹部內縮。

範本

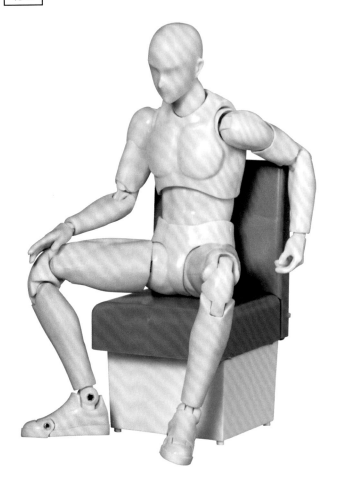

1 | 擺好姿勢，畫出草圖

連接鎖骨與胯下中心的正中線因駝背而成平緩的圓弧。調整椅子的高度與膝蓋彎曲的角度，使屁股與椅面、腳掌與地板能緊密重疊。

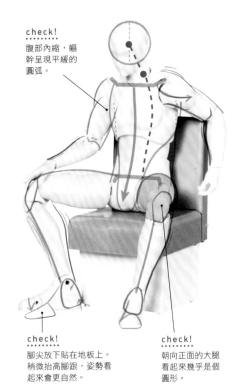

check!
腹部內縮，軀幹呈現平緩的圓弧。

check!
腳尖放下貼在地板上。稍微抬高腳跟，姿勢看起來會更自然。

check!
朝向正面的大腿看起來幾乎是個圓形。

NG 例

若勉強畫出腰身，姿勢就會變得直挺並使軀幹變短，要多加注意。

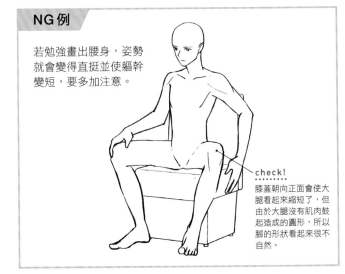

check!
膝蓋朝向正面會使大腿看起來縮短了，但由於大腿沒有肌肉鼓起造成的圓形，所以腳的形狀看起來很不自然。

2 ｜ 畫出肌肉

駝背與身體的傾斜彼此抵銷，讓肋骨變成稍微挺直的狀態。作畫時要注意不能無視屁股的存在，畫出骨盆直接長出大腿的詭異結構。

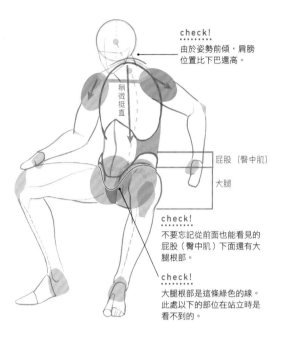

check!
由於姿勢前傾，肩膀位置比下巴還高。

稍微挺直

屁股（臀中肌）
大腿

check!
不要忘記從前面也能看見的屁股（臀中肌）下面還有大腿根部。

check!
大腿根部是這條綠色的線。此處以下的部位在站立時是看不到的。

3 ｜ 調整身體線條

仔細畫腹肌時，要參照草圖上腹部的線條來畫。

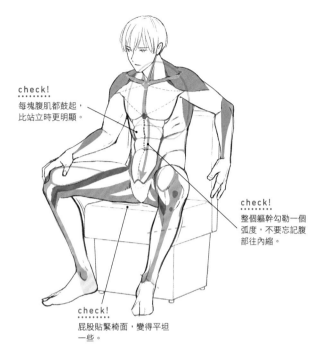

check!
每塊腹肌都鼓起，比站立時更明顯。

check!
整個軀幹勾勒一個弧度，不要忘記腹部往內縮。

check!
屁股貼緊椅面，變得平坦一些。

check!
胸大肌與6塊腹肌之間會產生菱形的溝槽。

check!
被手臂、胸部與背肌夾住，腋下產生凹槽。

check!
想像大腿內側的凹槽連接到膝窩，並畫上陰影。

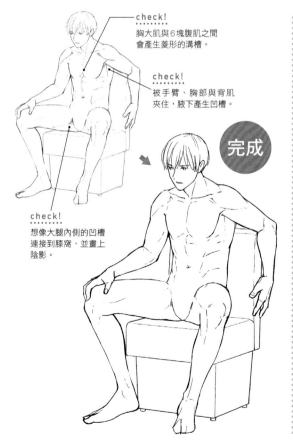

完成

著衣的畫法

黃…身體的隆起
紅…因身體動作所拉扯出的皺褶
綠…因身體動作而形成的寬鬆皺褶

check!
褲腳愈往腳尖角度就愈高。

check!
褲管被膝蓋與小腿拉動而產生皺褶。

check!
胯下中心的布隆起，兩側產生V形的皺褶。

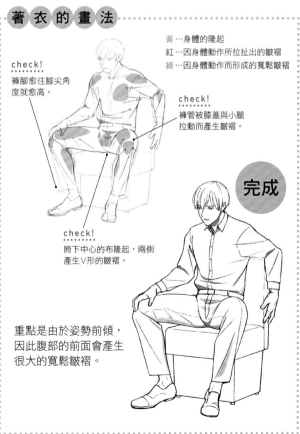

完成

重點是由於姿勢前傾，因此腹部的前面會產生很大的寬鬆皺褶。

坐下（女性）

膝蓋靠攏看起來會比較像女性的坐姿。大腿因透視，看起來會稍微縮短一些。同樣也要注意畫面深處椅面變窄的問題。

範本

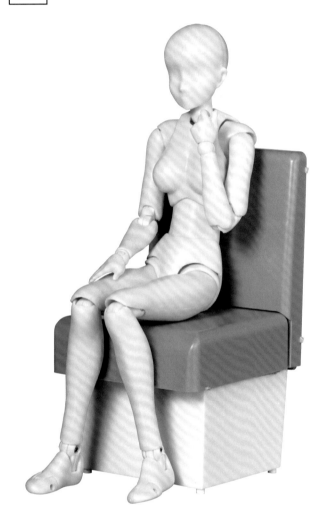

1 擺好姿勢，畫出草圖

女性特有的腰身不要畫得太明顯，與男性一樣畫出弧線，讓腹部縮進去。

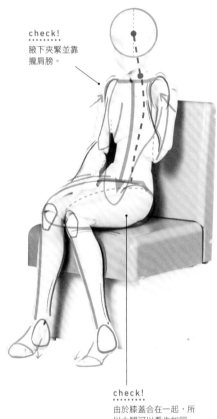

check!
腋下夾緊並靠攏肩膀。

check!
由於膝蓋合在一起，所以大腿可以看作如同一整個蘭的形狀。

POINT 關於椅子的透視

在椅子的透視中，若畫出極端傾斜的角度差異，會讓人物與椅子看起來很不協調。由於本書的範本照片皆用望遠鏡頭拍攝，因此目視幾乎看不出透視的線條聚集成束的樣子。作畫時讓相同方向的椅子輪廓線都保持幾乎平行的狀態吧。

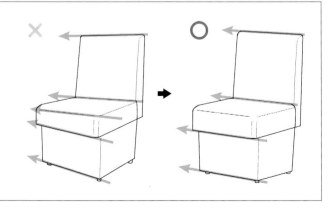

2 畫出肌肉

畫面深處被遮蔽的屁股也與畫面前方的屁股有著幾乎相同的大小。畫草圖時一定要先畫出深處的屁股，才接著畫雙腿。

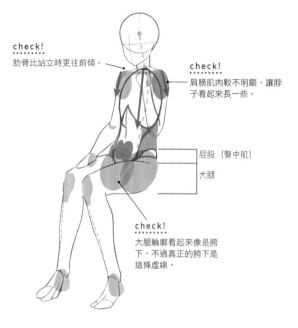

check!
肋骨比站立時更往前傾。

check!
肩膀肌肉較不明顯，讓脖子看起來長一些。

屁股（臀中肌）
大腿

check!
大腿輪廓看起來像是胯下，不過真正的胯下是這條虛線。

3 調整身體線條

畫面深處的小腿中，小腿骨另一側能稍微看見黃色所示部分的小腿肚，然而畫面前方角度不同的小腿，卻幾乎看不到小腿肚。

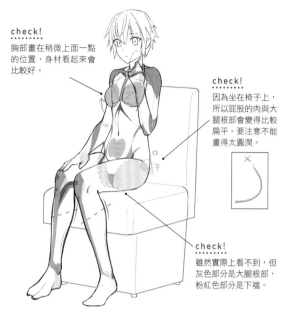

check!
胸部畫在稍微上面一點的位置，身材看起來會比較好。

check!
因為坐在椅子上，所以屁股的肉與大腿根部會變得比較扁平。要注意不能畫得太圓潤。

check!
雖然實際上看不到，但灰色部分是大腿根部，粉紅色部分是下襠。

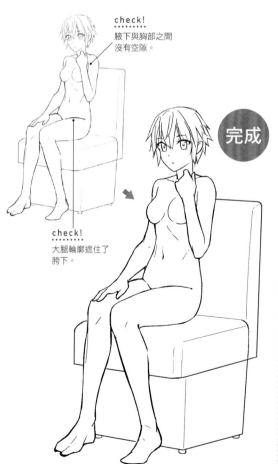

check!
腋下與胸部之間沒有空隙。

check!
大腿輪廓遮住了胯下。

完成

著衣的畫法

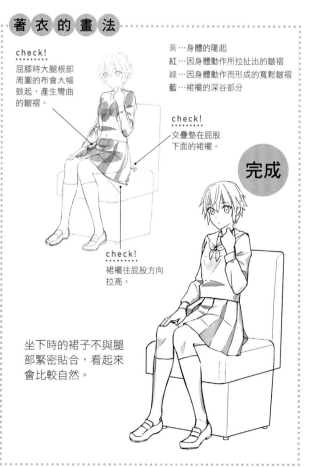

check!
屈膝時大腿根部周圍的布會大幅鼓起，產生彎曲的皺褶。

黃…身體的隆起
紅…因身體動作所拉扯出的皺褶
綠…因身體動作而形成的寬鬆皺褶
藍…裙襬的深谷部分

check!
交疊墊在屁股下面的裙襬。

check!
裙襬往屁股方向拉高。

坐下時的裙子不與腿部緊密貼合，看起來會比較自然。

完成

基本動作⑤ 躺下（男性）

單腳屈膝仰躺著的姿勢。完全仰躺的話人物的臉比較難辨認，而且構圖也不夠鮮明，所以調整成用枕頭或手臂稍微撐起上半身的姿勢。

範本

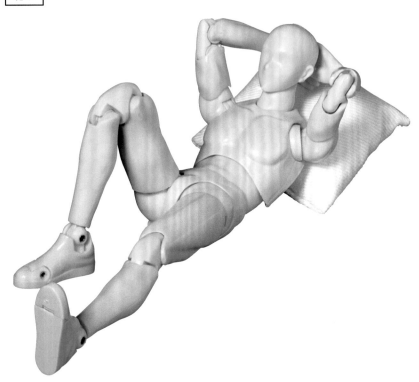

1 擺好姿勢，畫出草圖

腹部內縮成「く」字形，背部蜷曲。頭部稍微陷進枕頭裡看起來會更自然。

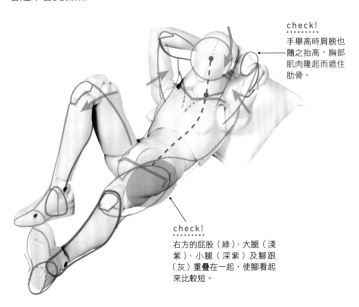

check!
手舉高時肩膀也隨之抬高，胸部肌肉隆起而遮住肋骨。

check!
右方的屁股（綠）、大腿（淺紫）、小腿（深紫）及腳跟（灰）重疊在一起，使腳看起來比較短。

NG 例

肩膀太低讓鎖骨與胸部肌肉失去動作感，姿勢變得僵硬。粉紅色的線才是正確位置，要注意別在脖子與手臂間留太多空間。

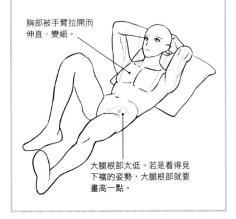

胸部被手臂拉開而伸直、變細。

大腿根部太低。若是看得見下襠的姿勢，大腿根部就要畫高一點。

2 畫出肌肉

若加上圓潤感，就會讓右方看起來較短的腳變得更顯眼。此時如果重新把腳畫長，可能會讓姿勢變得更怪異。

3 調整身體線條

胸大肌比素描人偶更細、更具曲線，輪廓變得幾乎快看不到。相對地，變得顯眼的是背闊肌（橘）。

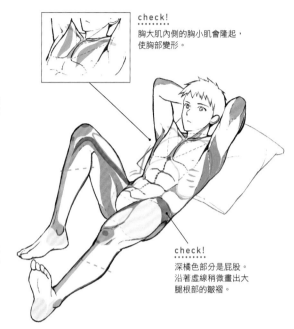

check!
胸大肌內側的胸小肌會隆起，使胸部變形。

check!
肩膀（三角肌）被遮住幾乎看不見。

check!
軀幹彎成「く」字形，腹部產生皺褶。

check!
粉紅色＝腳背。
若將腳掌想像成在平坦的盆子上放上腳背與腳跟，作畫時會更好畫。

check!
深橘色部分是屁股。
沿著虛線稍微畫出大腿根部的皺褶。

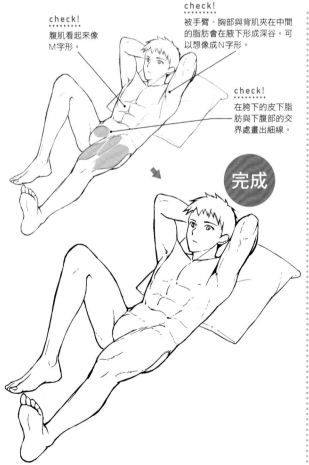

check!
腹肌看起來像M字形。

check!
被手臂、胸部與背肌夾在中間的脂肪會在腋下形成深谷。可以想像成N字形。

check!
在胯下的皮下脂肪與下腹部的交界處畫出細線。

完成

著 衣 的 畫 法

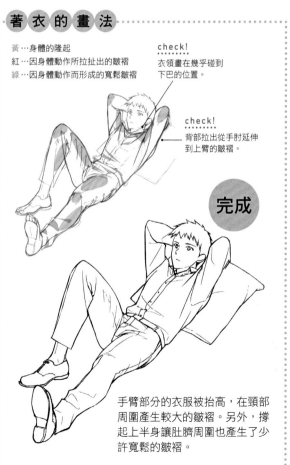

黃 …身體的隆起
紅 …因身體動作所拉扯出的皺褶
綠 …因身體動作而形成的寬鬆皺褶

check!
衣領畫在幾乎碰到下巴的位置。

check!
背部拉出從手肘延伸到上臂的皺褶。

完成

手臂部分的衣服被抬高，在頸部周圍產生較大的皺褶。另外，撐起上半身讓肚臍周圍也產生了少許寬鬆的皺褶。

躺下（女性）

趴臥姿勢中最困難的即是自然地連接上半身與下半身。畫出肋骨、腰身與屁股外形的差異，表現出背部的曲線吧。

範本

1 擺好姿勢，畫出草圖

將軀幹分成橢圓的肋骨、平坦的腰身與桃子形的屁股等3個區塊。畫出稍微反弓的身體吧。

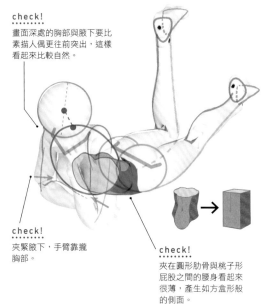

check!
畫面深處的胸部與腋下要比素描人偶更往前突出，這樣看起來比較自然。

check!
夾緊腋下，手臂靠攏胸部。

check!
夾在圓形肋骨與桃子形屁股之間的腰身看起來很薄，產生如方盒形般的側面。

POINT 膝蓋構造

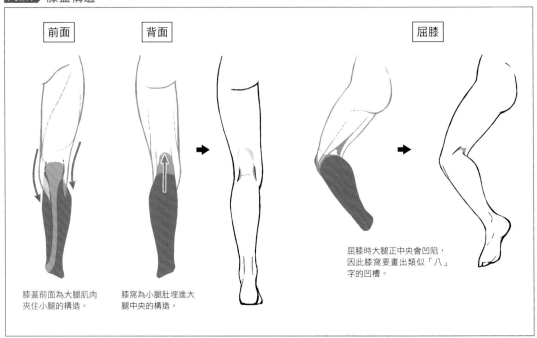

前面　背面　屈膝

膝蓋前面為大腿肌肉夾住小腿的構造。

膝窩為小腿肚埋進大腿中央的構造。

屈膝時大腿正中央會凹陷，因此膝窩要畫出類似「八」字的凹槽。

2 畫出肌肉

留下草圖畫出的肋骨與腰身輪廓，並接著補上背部的皺褶與凹陷處。

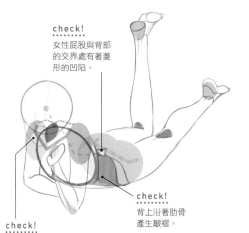

check!
女性屁股與背部的交界處有著菱形的凹陷。

check!
鎖骨與斜方肌圍繞脖子形成一個像是愛心的形狀。

check!
背上沿著肋骨產生皺褶。

3 調整身體線條

別忘了仍需保持著反弓身體的姿勢，並調整細節。強調腳跟，腳尖只要能稍微瞥見腳趾即可。

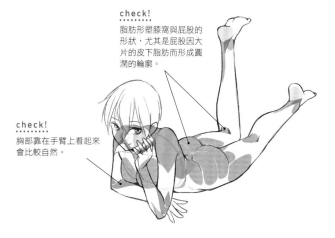

check!
脂肪形塑膝窩與屁股的形狀，尤其是屁股因大片的皮下脂肪而形成圓潤的輪廓。

check!
胸部靠在手臂上看起來會比較自然。

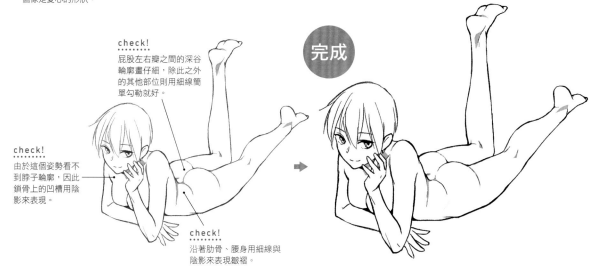

check!
屁股左右瓣之間的深谷輪廓畫仔細，除此之外的其他部位則用細線簡單勾勒就好。

check!
由於這個姿勢看不到脖子輪廓，因此鎖骨上的凹槽用陰影來表現。

check!
沿著肋骨、腰身用細線與陰影來表現皺褶。

完成

著衣的畫法

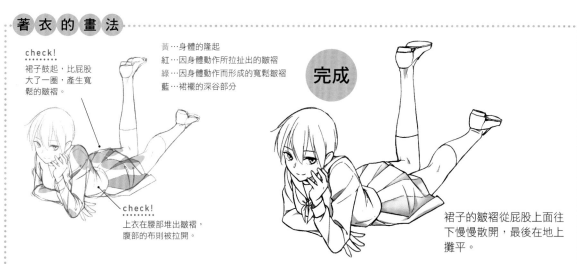

check!
裙子鼓起，比屁股大了一圈，產生寬鬆的皺褶。

黃…身體的隆起
紅…因身體動作所拉扯出的皺褶
綠…因身體動作而形成的寬鬆皺褶
藍…裙襬的深谷部分

check!
上衣在腰部堆出皺褶，腹部的布則被拉開。

完成

裙子的皺褶從屁股上面往下慢慢散開，最後在地上攤平。

手的畫法

手的基本畫法

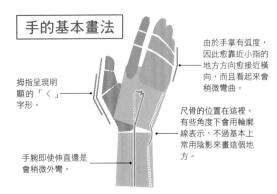

拇指呈現明顯的「＜」字形。

由於手掌有弧度，因此愈靠近小指的地方方向愈接近橫向，而且看起來會稍微彎曲。

尺骨的位置在這裡。有些角度下會用輪廓線表示，不過基本上常用陰影來畫這個地方。

手腕即使伸直還是會稍微外彎。

畫手時的POINT① ▶ 畫出手腕的位置

除了手腕需始終保持著一定角度外，還需要畫出掌底肉較厚實的部分，這樣才能明確區隔出手掌與手腕。在看不見素描人偶的掌底時也盡量畫厚實一點。

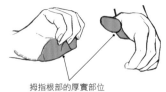

拇指根部的厚實部位特別明顯。

小指部分的掌底不會太厚實，能稍微看到即可。

畫手時的POINT② ▶ 堅硬的部分就要畫硬一點

其實手腕或手指的切面並不是圓形，骨頭或肌腱會讓手出現平坦或是凹陷的部分，與掌心或指腹等柔軟的部位不同。

小指這側的手腕上尺骨（灰）相當明顯。從側面看輪廓時會突出一個角。

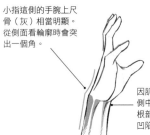

手腕的切面與骨頭的形狀幾乎相同，接近平坦的四邊形。可畫上陰影或細線來表現出其形狀。

因肌腱（橘）而凹陷進去的手腕內側中心及兩側變得明顯。另外拇指根部有個被肌腱圍成一個三角形的凹陷區。

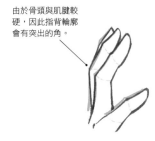

由於骨頭與肌腱較硬，因此手背輪廓會有突出的角。

畫手時的POINT③ ▶ 讓拇指與食指明顯可見

比起讓所有手指看起來都一樣，強調主要的手指能讓手的描寫看起來鮮明許多。讓手指中特別顯眼的拇指與食指突出手掌的輪廓，表現出手的生動感吧。

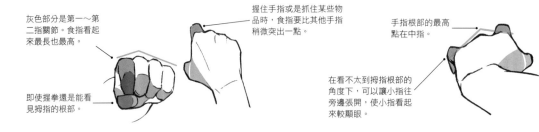

灰色部分是第一～第二指關節。食指看起來最長也最高。

即使握拳還是能看見拇指的根部。

握住手指或是抓住某些物品時，食指要比其他手指稍微突出一點。

手指根部的最高點在中指。

在看不太到拇指根部的角度下，可以讓小指往旁邊張開，使小指看起來較顯眼。

畫手指時的注意點

中指為手指的頂點，然後朝小指往內側縮圓，因此手指呈現放射狀，而不是彼此平行。

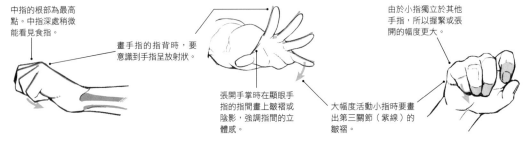

中指的根部為最高點。中指深處稍微能看見食指。

畫手指的指背時，要意識到手指呈放射狀。

張開手掌時在顯眼手指的指間畫上皺褶或陰影，強調指間的立體感。

由於小指獨立於其他手指，所以握緊或張開的幅度更大。

大幅度活動小指時要畫出第三關節（紫線）的皺褶。

PART 2

日常生活中的姿勢

學校❶ 擦黑板的學生與進教室的老師

在有背景的照片中，要注意縱深會被大幅縮短。
仔細比較門、黑板與人物之間的大小差距後再開始畫。

範本

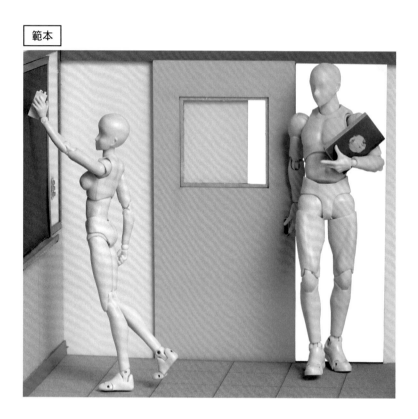

1 擺好姿勢，畫出草圖

學生的頭與腰比軸心腳還前面一點，形成稍微反弓身體的姿勢。
老師的部分，則要意識到扭轉的正中線，再接著畫出軀幹。

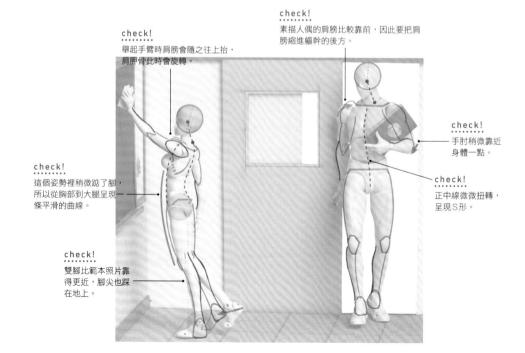

check!
舉起手臂時肩膀會隨之往上抬，
肩胛骨此時會旋轉。

check!
素描人偶的肩膀比較靠前，因此要把肩
膀縮進軀幹的後方。

check!
這個姿勢裡稍微踮了腳，
所以從胸部到大腿呈現一
條平滑的曲線。

check!
手肘稍微靠近
身體一點。

check!
正中線微微扭轉，
呈現S形。

check!
雙腳比範本照片靠
得更近，腳尖也踩
在地上。

2 畫出肌肉

背景的黑板與地板磁磚的格線要將縱深畫短，
這樣人物才不會和背景不協調。

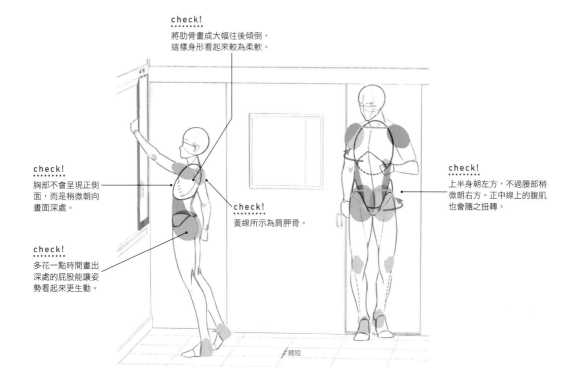

check!
將肋骨畫成大幅往後傾倒，
這樣身形看起來較為柔軟。

check!
胸部不會呈現正側
面，而是稍微朝向
畫面深處。

check!
黃線所示為肩胛骨。

check!
上半身朝左方，不過腰部稍
微朝右方。正中線上的腹肌
也會隨之扭轉。

check!
多花一點時間畫出
深處的屁股能讓姿
勢看起來更生動。

3 調整身體線條

調整學生身體曲線時，胸部或屁股不要畫得太大，重點在於整體的平衡感。膝窩的
縱向皺褶等細節也要畫上去。

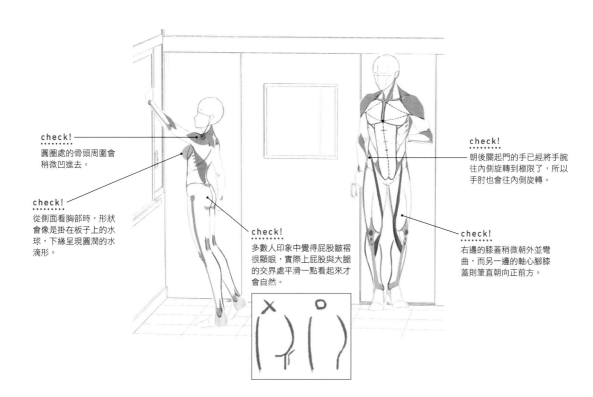

check!
圓圈處的骨頭周圍會
稍微凹進去。

check!
從側面看胸部時，形狀
會像是掛在板子上的水
球，下緣呈現圓潤的水
滴形。

check!
多數人印象中覺得屁股皺褶
很顯眼，實際上屁股與大腿
的交界處平滑一點看起來才
會自然。

check!
朝後關起門的手已經將手腕
往內側旋轉到極限了，所以
手肘也會往內側旋轉。

check!
右邊的膝蓋稍微朝外並彎
曲，而另一邊的軸心腳膝
蓋則筆直朝向正前方。

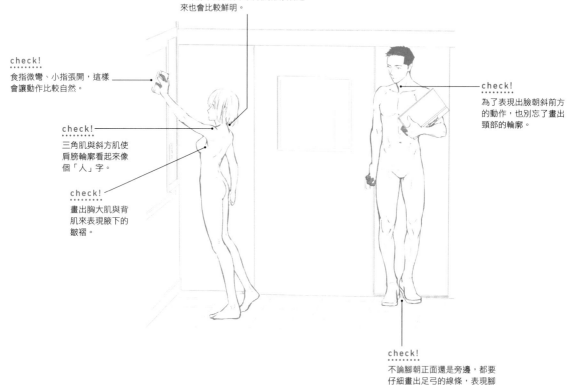

check!
畫出連接脖子到脊椎的線條,如此一來脖子的根部和衣領的形狀看起來也會比較鮮明。

check!
食指微彎、小指張開,這樣會讓動作比較自然。

check!
為了表現出臉朝斜前方的動作,也別忘了畫出頸部的輪廓。

check!
三角肌與斜方肌使肩膀輪廓看起來像個「人」字。

check!
畫出胸大肌與背肌來表現腋下的皺褶。

check!
不論腳朝正面還是旁邊,都要仔細畫出足弓的線條,表現腳尖與腳跟的遠近感。

完成

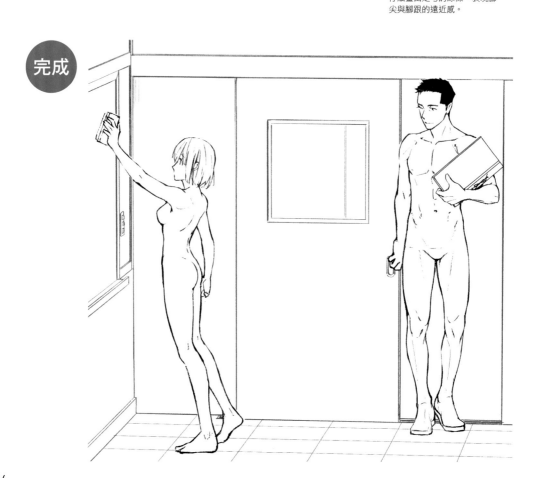

著衣的畫法

黃…身體的隆起
紅…因身體動作所拉扯出的皺褶
綠…因身體動作而形成的寬鬆皺褶

check!
往後拉的手臂袖子上，
從肩膀縫合處畫出斜向
的皺褶。

check!
由於腰部扭轉，所以胸
口的衣服敞開。

check!
突起的胸部把衣服往
上拉，上衣的衣襬也
被拉高。

check!
舉起手臂時，袖子與背
部的布會被拉往腋下與
肩膀。

check!
看得見裙摺的內側。

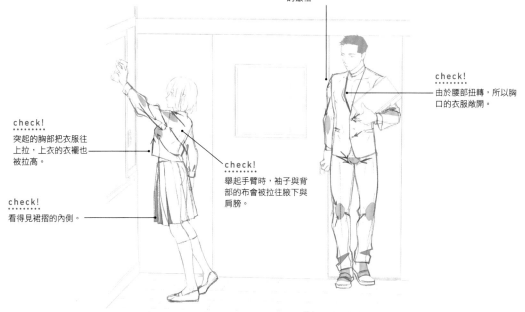

完成

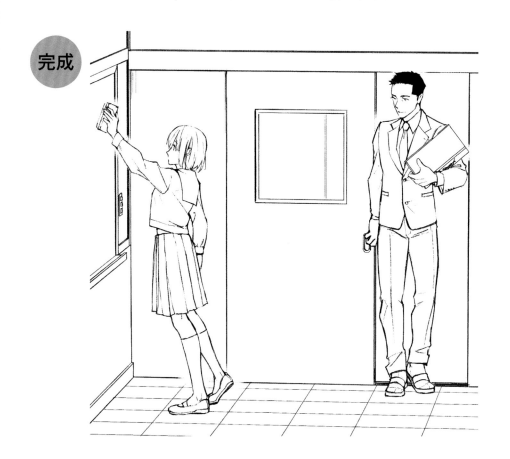

學校② 坐在座位上／在桌子前雙手叉腰站立①

背對畫面的姿勢容易畫得太僵硬，因此要比正面更強調背部的反弓。
此外，為了表現出人體的柔韌，靠在桌子上的姿勢也要仔細修正。

範本

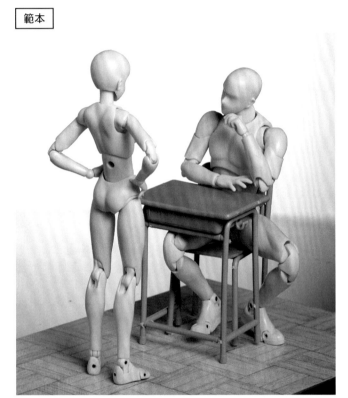

主要的注意點

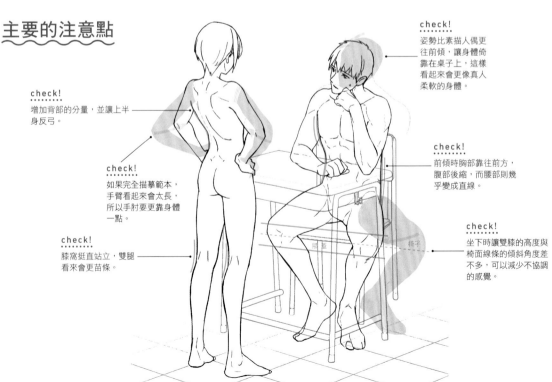

check!
增加背部的分量，並讓上半身反弓。

check!
如果完全描摹範本，手臂看起來會太長，所以手肘要更靠身體一點。

check!
膝窩挺直站立，雙腿看來會更苗條。

check!
姿勢比素描人偶更往人偶前傾，讓身體倚靠在桌子上，這樣看起來會更像真人柔軟的身體。

check!
前傾時胸部靠往前方，腹部後縮，而腰部則幾乎變成直線。

check!
坐下時讓雙膝的高度與椅面線條的傾斜角度差不多，可以減少不協調的感覺。

1 擺好姿勢，畫出草圖

女性

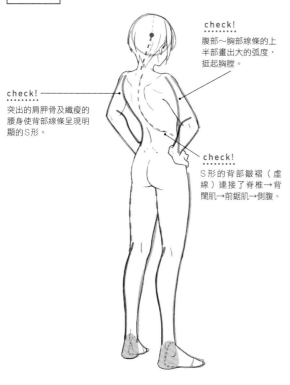

check!
腹部～胸部線條的上半部畫出大的弧度，挺起胸膛。

check!
突出的肩胛骨及纖瘦的腰身使背部線條呈現明顯的S形。

check!
S形的背部皺褶（虛線）連接了脊椎→背闊肌→前鋸肌→側腹。

2 畫出肌肉

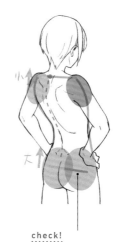

check!
肩膀與腰部的傾斜角度幾乎平行，惟腰部的傾斜角度在透視下稍微大一點。

3 調整身體線條

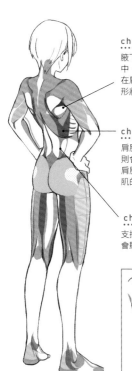

check!
腋下～肩膀的陰影中，會顯現出附著在肩胛骨上的肌肉形狀。

check!
肩胛骨下方的陰影則會顯現出附著於肩胛骨背面的前鋸肌的形狀。

check!
支撐脊椎的豎脊肌的形狀會顯現在腰部陰影中。

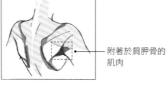

附著於肩胛骨的肌肉

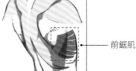

前鋸肌

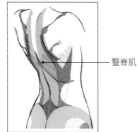

豎脊肌

完成

1 │ 擺好姿勢，畫出草圖

男性

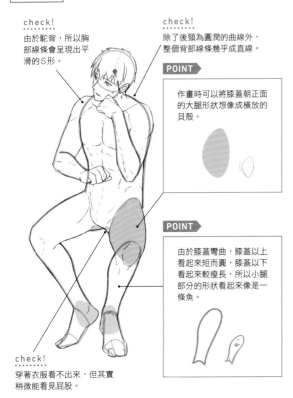

check!
由於駝背，所以胸部線條會呈現出平滑的S形。

check!
除了後頸為圓潤的曲線外，整個背部線條幾乎成直線。

POINT
作畫時可以將膝蓋朝正面的大腿形狀想像成橫放的貝殼。

POINT
由於膝蓋彎曲，膝蓋以上看起來短而圓，膝蓋以下看起來較瘦長，所以小腿部分的形狀看起來像是一條魚。

check!
穿著衣服看不出來，但其實稍微能看見屁股。

2 │ 畫出肌肉

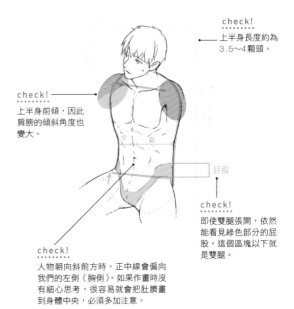

check!
上半身長度約為3.5～4顆頭。

check!
上半身前傾，因此肩膀的傾斜角度也變大。

屁股

check!
即使雙腿張開，依然能看見綠色部分的屁股。這個區塊以下就是雙腿。

check!
人物朝向斜前方時，正中線會偏向我們的左側（胸側）。如果作畫時沒有細心思考，很容易就會把肚臍畫到身體中央，必須多加注意。

3 │ 調整身體線條

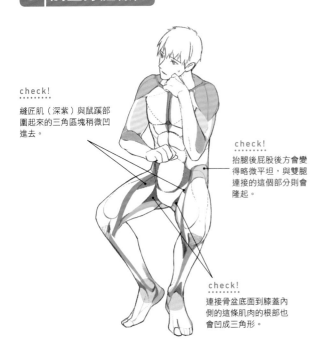

check!
縫匠肌（深紫）與鼠蹊部圍起來的三角區塊稍微凹進去。

check!
抬腿後屁股後方會變得略微平坦，與雙腿連接的這個部分則會隆起。

check!
連接骨盆底面到膝蓋內側的這條肌肉的根部也會凹成三角形。

完成

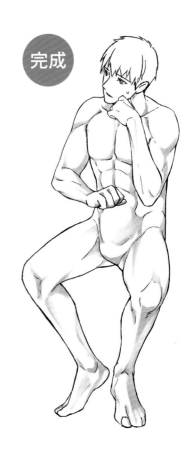

著衣的畫法

黃 …身體的隆起
紅 …因身體動作所拉扯出的皺褶
綠 …因身體動作而形成的寬鬆皺褶
藍 …裙襬的深谷部分

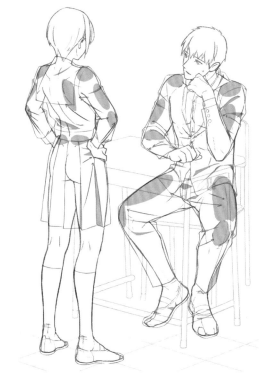

完成

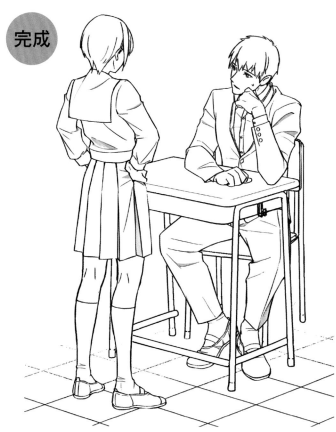

坐在座位上／在桌子前雙手叉腰站立②

站立姿勢即使正對畫面，也要讓腰部後仰，以表現出柔軟感。另外需多加注意背對畫面的姿勢裡，軀幹的外形與正對畫面時同樣都有弧度。

範本

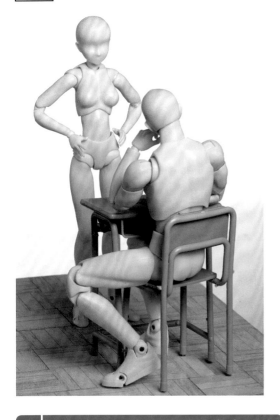

主要的注意點

check!
為避免人物站得直挺挺的，背部要向後鼓起，使上半身往後傾倒。

check!
背對畫面比較難看出來，不過上半身依然維持3.5～4顆頭的長度。要小心坐下時容易把身體畫得太短。

check!
靠近屁股的大腿會往外側大幅隆起，膝蓋周圍則是往內側隆起。

check!
雙腳站開才不會看起來扭捏，動作也更有氣勢。

check!
以腿骨根部（點的位置）為中心畫出屁股的肉。

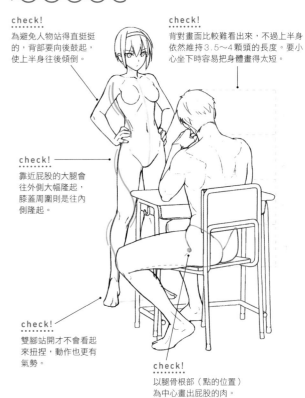

1 擺好姿勢，畫出草圖並畫出肌肉

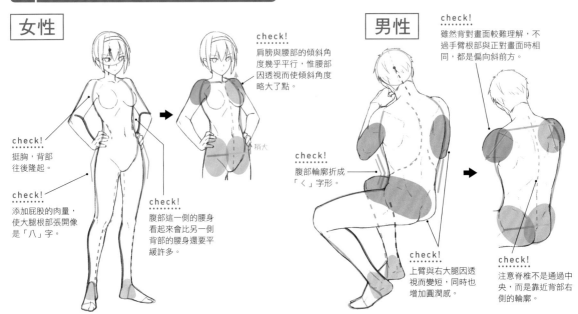

女性

check!
挺胸，背部往後隆起。

check!
添加屁股的肉量，使大腿根部張開像是「八」字。

check!
腹部這一側的腰身看起來會比另一側背部的腰身還要平緩許多。

check!
肩膀與腰部的傾斜角度幾乎平行，惟腰部因透視而使傾斜角度略大了點。

稍大

男性

check!
雖然背對畫面較難理解，不過手臂根部與正對畫面時相同，都是偏向斜前方。

check!
腹部輪廓折成「く」字形。

check!
上臂與右大腿因透視而變短，同時也增加圓潤感。

check!
注意脊椎不是通過中央，而是靠近背部右側的輪廓。

2 調整身體線條

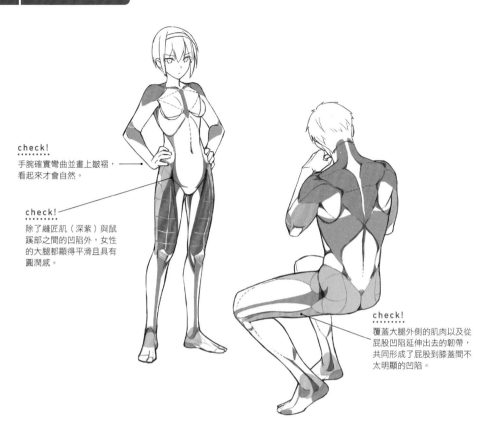

check!
手腕確實彎曲並畫上皺褶，
看起來才會自然。

check!
除了縫匠肌（深紫）與鼠
蹊部之間的凹陷外，女性
的大腿都顯得平滑且具有
圓潤感。

check!
覆蓋大腿外側的肌肉以及從
屁股凹陷延伸出去的韌帶，
共同形成了屁股到膝蓋間不
太明顯的凹陷。

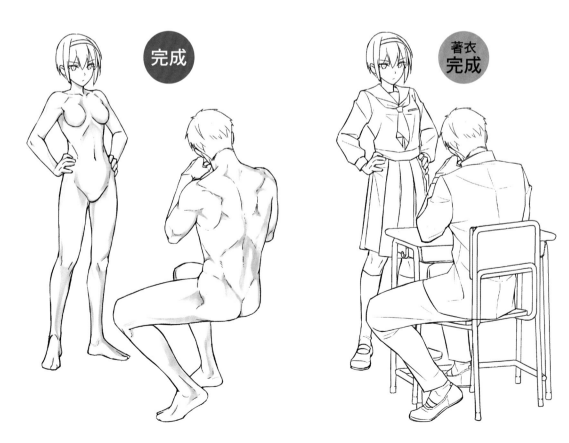

完成

著衣
完成

這是兩人在階梯上擦身而過的場景。注意用手臂保持身體平衡的動作，以及緊踩階梯時雙腿的形狀。

範本

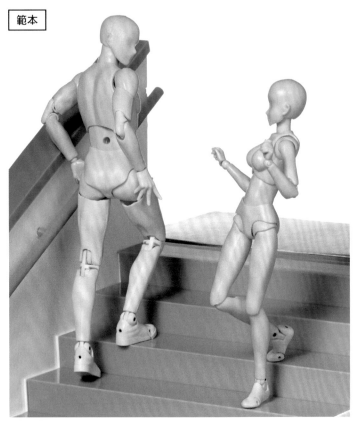

主要的注意點

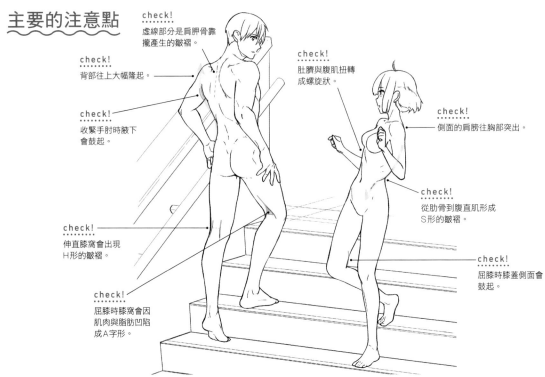

check!
虛線部分是肩胛骨靠攏產生的皺褶。

check!
背部往上大幅隆起。

check!
收緊手肘時腋下會鼓起。

check!
伸直膝窩會出現H形的皺褶。

check!
屈膝時膝窩會因肌肉與脂肪凹陷成A字形。

check!
肚臍與腹肌扭轉成螺旋狀。

check!
側面的肩膀往胸部突出。

check!
從肋骨到腹直肌形成S形的皺褶。

check!
屈膝時膝蓋側面會鼓起。

1 │ 擺好姿勢，畫出草圖

男性

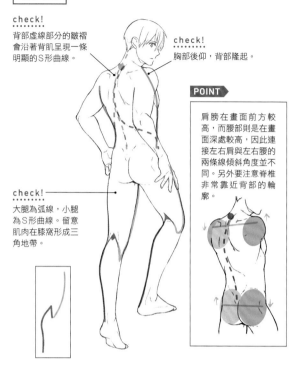

check!
背部虛線部分的皺褶會沿著背肌呈現一條明顯的S形曲線。

check!
胸部後仰，背部隆起。

POINT
肩膀在畫面前方較高，而腰部則是在畫面深處較高，因此連接左右肩與左右腰的兩條線傾斜角度並不同。另外要注意脊椎非常靠近背部的輪廓。

check!
大腿為弧線，小腿為S形曲線。留意肌肉在膝窩形成三角地帶。

2 │ 畫出肌肉

check!
支撐體重的左側屁股產生朝上的皺褶。放鬆的右側屁股則產生往斜下方延伸的平緩皺褶。

check!
沿著背部內側的豎脊肌（綠色）產生脊椎與骨盆的陰影。橘色部分則是側腹。

check!
屁股的中心平坦，周圍則隆起成U字形。

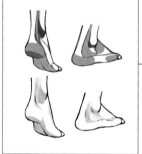

POINT
留意因骨頭（紅）、脂肪（紫）而隆起或凹陷的部分，然後再畫上肌肉。

check!
腳掌由圓角的三角形腳跟，以及如溜滑梯般的腳尖所構成（參照P128的專欄）。

3 │ 調整身體線條

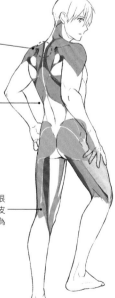

check!
收緊手肘後斜方肌會靠向中心，並在肩膀高處產生如同2個C字相鄰的皺褶。

check!
沿著肋骨外形產生背闊肌的皺褶。

check!
因肌肉而浮現的縱向皺褶很明顯，脂肪（粉紅色）與皮膚間產生的橫向皺褶則較為扁薄。

POINT
肩膀的雙C皺褶會沿著附著於肩胛骨背面的前鋸肌一直延伸到腋下。

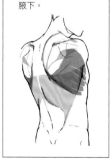

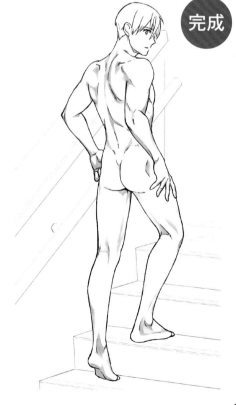

完成

1 擺好姿勢，畫出草圖

女性

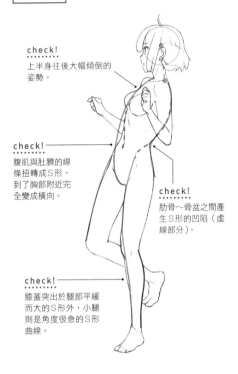

check!
上半身往後大幅傾倒的姿勢。

check!
腹肌與肚臍的線條扭轉成S形，到了胸部附近完全變成橫向。

check!
肋骨～骨盆之間產生S形的凹陷（虛線部分）。

check!
膝蓋突出於腿部平緩而大的S形外，小腿則是角度很急的S形曲線。

2 畫出肌肉

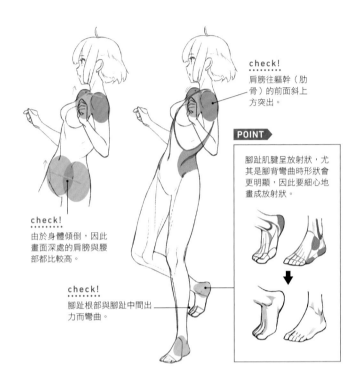

check!
肩膀往軀幹（肋骨）的前面斜上方突出。

check!
由於身體傾倒，因此畫面深處的肩膀與腰部都比較高。

check!
腳趾根部與腳趾中間出力而彎曲。

POINT

腳趾肌腱呈放射狀，尤其是腳背彎曲時形狀會更明顯，因此要細心地畫成放射狀。

3 調整身體線條

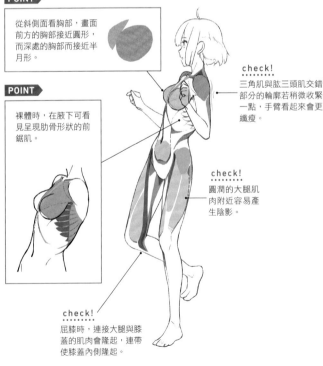

POINT

從斜側面看胸部，畫面前方的胸部接近圓形，而深處的胸部而接近半月形。

POINT

裸體時，在腋下可看見呈現肋骨形狀的前鋸肌。

check!
三角肌與肱三頭肌交錯部分的輪廓若稍微收緊一點，手臂看起來會更纖瘦。

check!
圓潤的大腿肌肉附近容易產生陰影。

check!
屈膝時，連接大腿與膝蓋的肌肉會隆起，連帶使膝蓋內側隆起。

完成

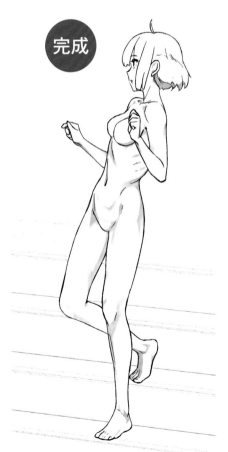

著衣的畫法

黃 …身體的隆起
紅 …因身體動作所拉扯出的皺褶
綠 …因身體動作而形成的寬鬆皺褶
藍 …裙襬的深谷部分

check!
屁股的皺褶朝上延伸，
褲管的皺褶也會變得深
而雜亂。

check!
在腰身凹陷的扭身姿
勢中，腰身周圍的衣
服也要畫上皺褶並使
其陷進去，姿勢看起
來才會自然。

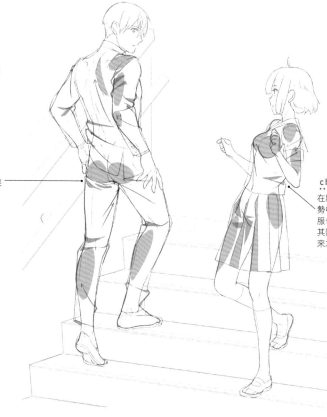

完成

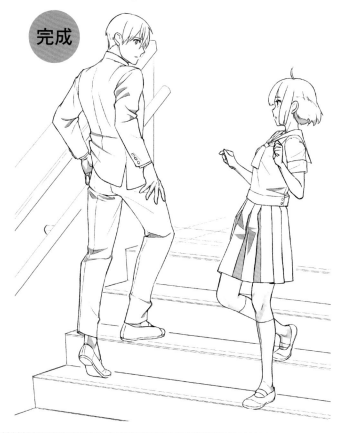

上樓梯／下樓梯②（俯瞰）

頭部畫得比素描人偶再大一些，突顯角色的臉部，這是漫畫特有的表現手法。
頭也不要太低，要能看得到人物眼睛附近的表情。

範本

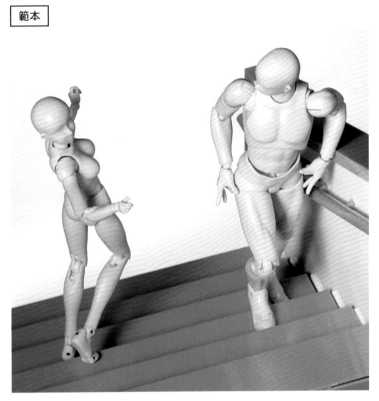

主要的注意點

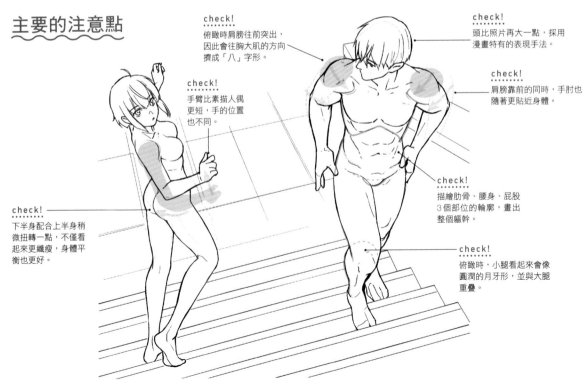

check!
俯瞰時肩膀往前突出，
因此會往胸大肌的方向
擠成「八」字形。

check!
頭比照片再大一點，採用
漫畫特有的表現手法。

check!
手臂比素描人偶
更短，手的位置
也不同。

check!
肩膀靠前的同時，手肘也
隨著更貼近身體。

check!
描繪肋骨、腰身、屁股
3個部位的輪廓，畫出
整個軀幹。

check!
下半身配合上半身稍
微扭轉一點，不僅看
起來更纖瘦，身體平
衡也更好。

check!
俯瞰時，小腿看起來會像
圓潤的月牙形，並與大腿
重疊。

1 | 擺好姿勢，畫出草圖並畫出肌肉

男性

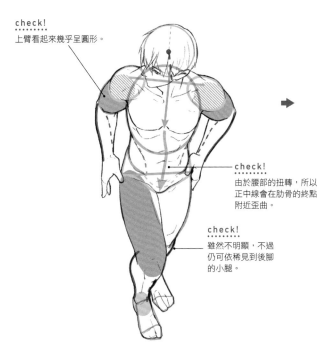

check!
上臂看起來幾乎呈圓形。

check!
由於腰部的扭轉，所以正中線會在肋骨的終點附近歪曲。

check!
雖然不明顯，不過仍可依稀見到後腳的小腿。

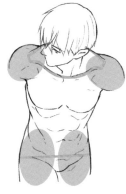

POINT ▶

在描繪俯瞰視角的肩膀輪廓時，可以想像成如嘴唇般的形狀，再加上肌肉。

2 | 調整身體線條

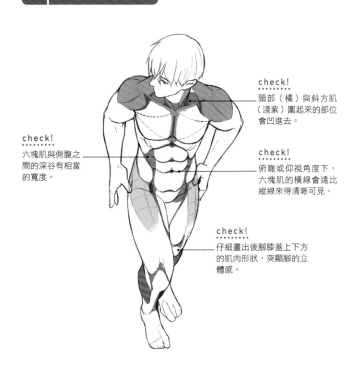

check!
六塊肌與側腹之間的深谷有相當的寬度。

check!
頸部（橘）與斜方肌（淺紫）圍起來的部位會凹進去。

check!
俯瞰或仰視角度下，六塊肌的橫線會遠比縱線來得清晰可見。

check!
仔細畫出後腳膝蓋上下方的肌肉形狀，突顯腳的立體感。

完成

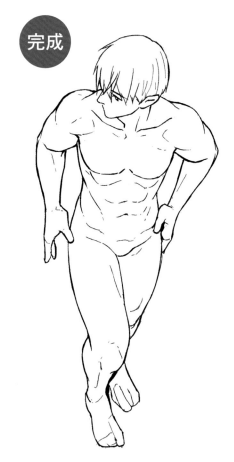

1 擺好姿勢，畫出草圖與肌肉

女性

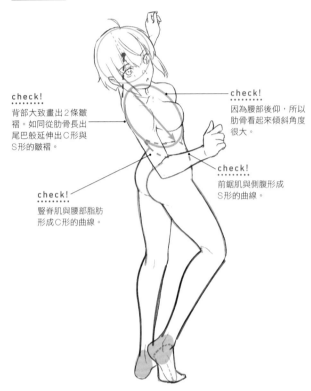

check!
背部大致畫出2條皺褶。如同從肋骨長出尾巴般延伸出C形與S形的皺褶。

check!
豎脊肌與腰部脂肪形成C形的曲線。

check!
因為腰部後仰，所以肋骨看起來傾斜角度很大。

check!
前鋸肌與側腹形成S形的曲線。

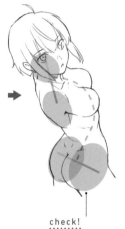

check!
由於腰部大幅度扭轉，因此肩膀與腰幾乎轉成了90度。

POINT ▶

被脂肪包圍而稍微陷進去的凹陷部分，會被背肌與側腹遮住而露出像是愛心的形狀。

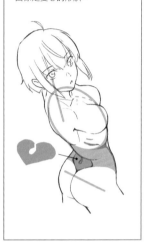

2 調整身體線條

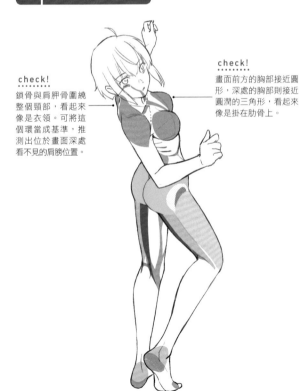

check!
鎖骨與肩胛骨圍繞整個頸部，看起來像是衣領。可將這個環當成基準，推測出位於畫面深處看不見的肩膀位置。

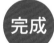

check!
畫面前方的胸部接近圓形，深處的胸部則接近圓潤的三角形，看起來像是掛在肋骨上。

完成

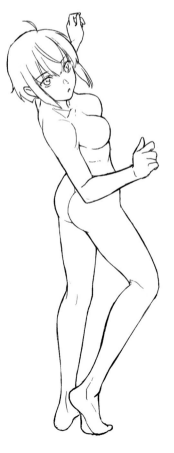

著衣
完成

學校④ 從鞋櫃拿出鞋子

從鞋櫃取出鞋子的姿勢裡，肩膀的畫法是關鍵。畫草圖時強調肩胛骨或背闊肌等主要的骨骼及肌肉線條，較容易捕捉肩膀的構造。

範本

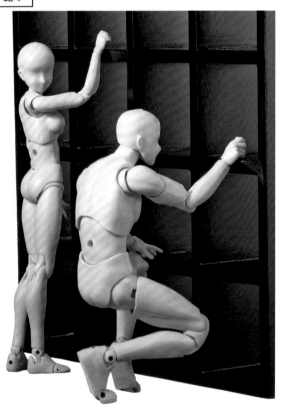

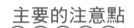

主要的注意點

check!
後頸的斜方肌隨著肩胛骨動作而隆起。

check!
單手往前舉高，肩膀隨之動作。另一邊的肩膀往後下縮。

check!
手臂前舉時，肩胛骨會隨之傾斜。

check!
背闊肌連接到手臂根部，因此手臂往前伸會牽動背闊肌一起往前。腋下輪廓沿著背闊肌的形狀來畫。

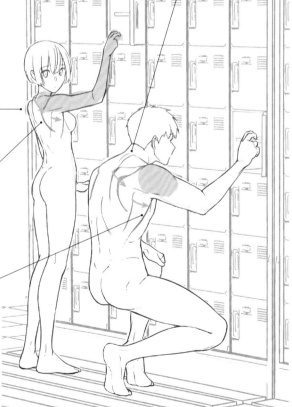

1 擺好姿勢，畫出草圖

2 畫出肌肉，調整身體線條

男性

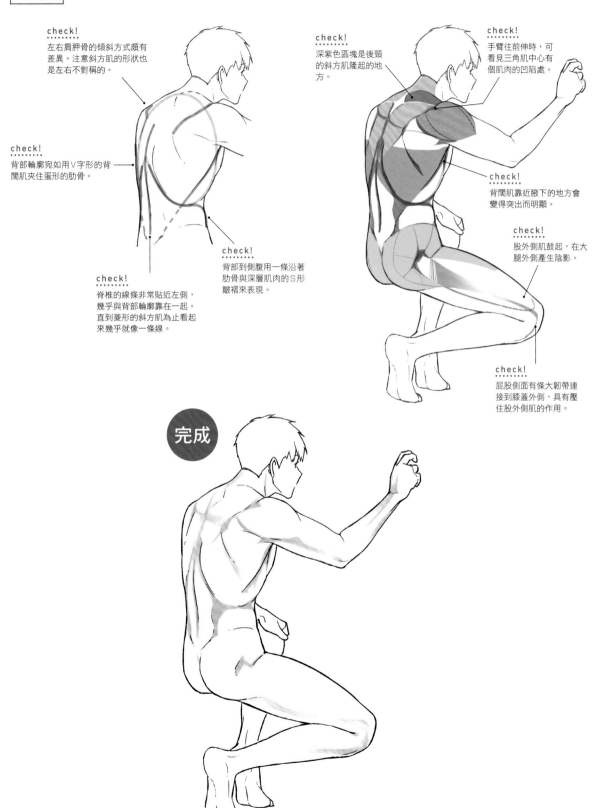

check!
左右肩胛骨的傾斜方式頗有差異。注意斜方肌的形狀也是左右不對稱的。

check!
背部輪廓宛如用V字形的背闊肌夾住蛋形的肋骨。

check!
脊椎的線條非常貼近左側，幾乎與背部輪廓靠在一起。直到菱形的斜方肌為止看起來幾乎像一條線。

check!
背部到側腹用一條沿著肋骨與深層肌肉的S形皺褶來表現。

check!
深紫色區塊是後頸的斜方肌隆起的地方。

check!
手臂往前伸時，可看見三角肌中心有個肌肉的凹陷處。

check!
背闊肌靠近腋下的地方會變得突出而明顯。

check!
股外側肌鼓起，在大腿外側產生陰影。

check!
屁股側面有條大韌帶連接到膝蓋外側，具有壓住股外側肌的作用。

完成

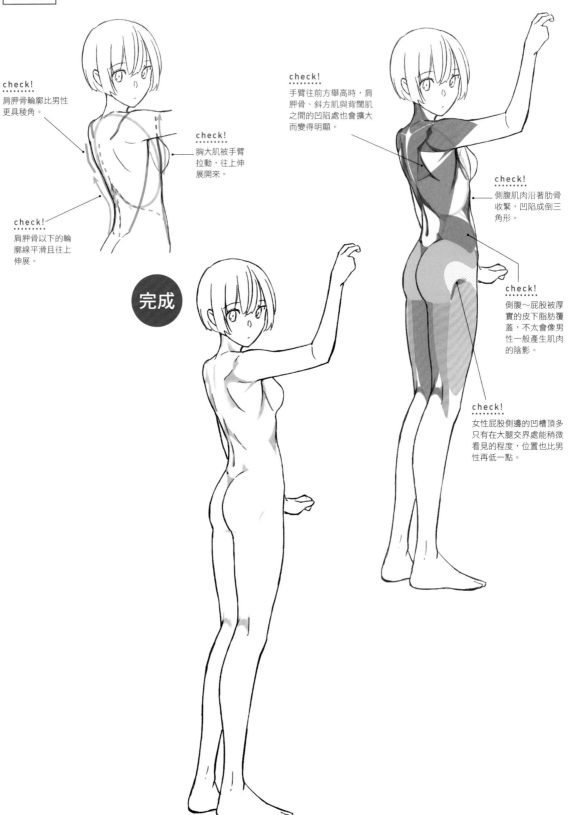

1 擺好姿勢，畫出草圖

2 畫出肌肉，調整身體線條

女性

check!
肩胛骨輪廓比男性更具稜角。

check!
胸大肌被手臂拉動，往上伸展開來。

check!
肩胛骨以下的輪廓線平滑且往上伸展。

check!
手臂往前方舉高時，肩胛骨、斜方肌與背闊肌之間的凹陷處也會擴大而變得明顯。

check!
側腹肌肉沿著肋骨收緊，凹陷成倒三角形。

check!
側腹～屁股被厚實的皮下脂肪覆蓋，不太會像男性一般產生肌肉的陰影。

check!
女性屁股側邊的凹槽頂多只有在大腿交界處能稍微看見的程度，位置也比男性再低一點。

完成

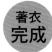

著衣
完成

學校⑤ 稍微彎腰換穿鞋子

雖然是扭腰向後轉的複雜姿勢，但只要在草圖階段調整腳的位置，讓腳足以支撐頭部重量，就能將這個姿勢畫得更自然。

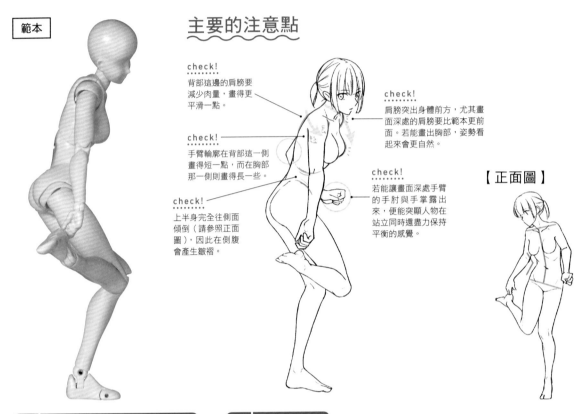

範本

主要的注意點

check!
背部這邊的肩膀要減少肉量，畫得更平滑一點。

check!
手臂輪廓在背部這一側畫得短一點，而在胸部那一側則畫得長一些。

check!
上半身完全往側面傾倒（請參照正面圖），因此在側腹會產生皺褶。

check!
肩膀突出身體前方，尤其畫面深處的肩膀要比範本更前面。若能畫出胸部，姿勢看起來會更自然。

check!
若能讓畫面深處手臂的手肘與手掌露出來，便能突顯人物在站立同時還盡力保持平衡的感覺。

【正面圖】

1 擺好姿勢，畫出草圖

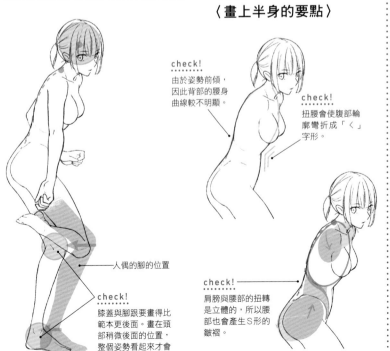

人偶的腳的位置

check!
膝蓋與腳跟要畫得比範本更後面。畫在頭部稍微後面的位置，整個姿勢看起來才會比較平衡。

2 畫出肌肉

〈畫上半身的要點〉

check!
由於姿勢前傾，因此背部的腰身曲線較不明顯。

check!
扭腰會使腹部輪廓彎折成「く」字形。

check!
肩膀與腰部的扭轉是立體的，所以腰部也會產生S形的皺褶。

〈畫雙腿的要點〉

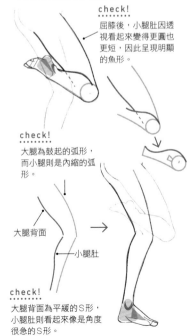

check!
屈膝後，小腿肚因透視看起來變得更圓也更短，因此呈現明顯的魚形。

check!
大腿為鼓起的弧形，而小腿則是內縮的弧形。

大腿背面

小腿肚

check!
大腿背面為平緩的S形，小腿肚則看起來像是角度很急的S形。

3 調整身體線條

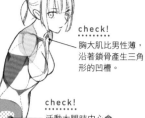

〈左腳示意圖〉

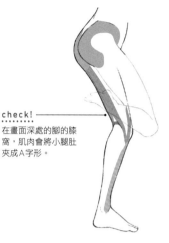

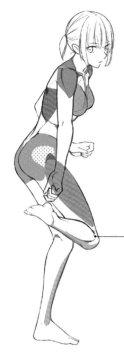

check!
女性屁股側面的凹槽在這。以股骨根部為中心,產生大範圍且稍微平坦的面。

check!
胸大肌比男性薄,沿著鎖骨產生三角形的凹槽。

check!
活動大腿時中心會稍微凹進去。

check!
在畫面深處的腳的膝窩,肌肉會將小腿肚夾成A字形。

check!
形塑小腿肚的肌肉會在膝蓋附近隆起,因此容易產生皺褶與陰影。

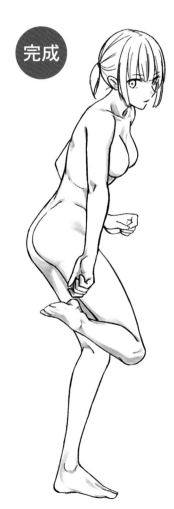

完成

著衣的畫法

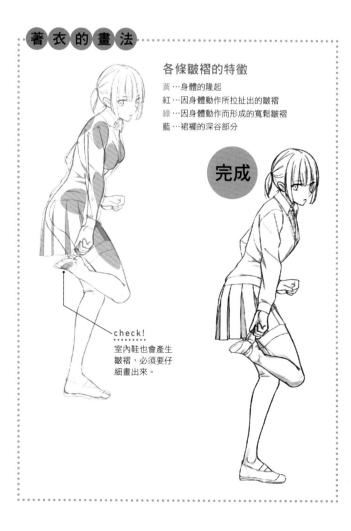

各條皺褶的特徵

黃 …身體的隆起
紅 …因身體動作所拉扯出的皺褶
綠 …因身體動作而形成的寬鬆皺褶
藍 …裙襬的深谷部分

完成

check!
室內鞋也會產生皺褶,必須要仔細畫出來。

辦公室① 對著文件堆傷腦筋的男性①

描繪類似這樣只能看見上半身的構圖時，注意力很容易只集中在上半身，但為避免畫出不自然的姿勢，掌握藏在桌子下的下半身也是關鍵。一開始請先畫出精確的草圖。

範本

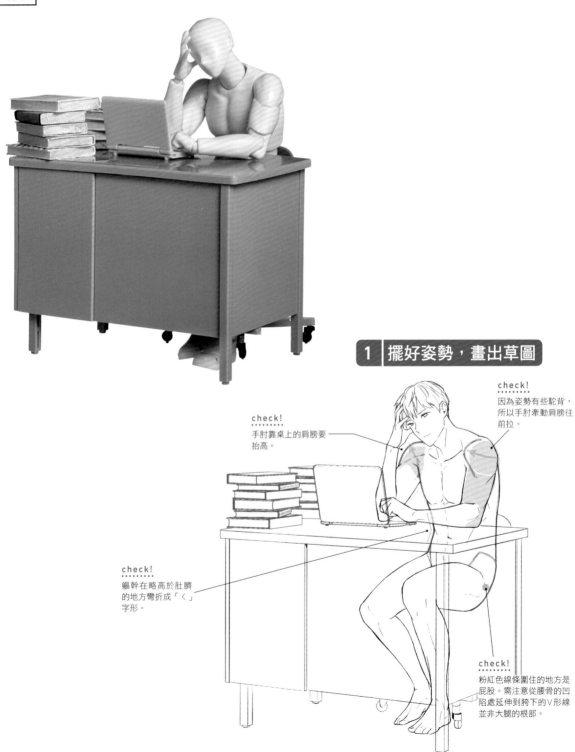

1 擺好姿勢，畫出草圖

check!
因為姿勢有些駝背，所以手肘牽動肩膀往前拉。

check!
手肘靠桌上的肩膀要抬高。

check!
軀幹在略高於肚臍的地方彎折成「〈」字形。

check!
粉紅色線條圍住的地方是屁股。需注意從腰骨的凹陷處延伸到胯下的Ｖ形線並非大腿的根部。

2 畫出肌肉，調整身體線條

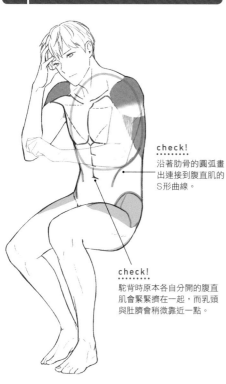

check!
沿著肋骨的圓弧畫出連接到腹直肌的S形曲線。

check!
駝背時原本各自分開的腹直肌會緊緊擠在一起，而乳頭與肚臍會稍微靠近一點。

POINT ▶ 畫手時的注意點

如果直接照著範本畫，手腕會太粗，手指看起來也會黏在一起，因此作畫時還要多加調整。詳細請參照P40專欄「手的畫法」。

NG ✗

check!
手指輪廓會有角突出。

拇指根部的指蹼

check!
手腕內側沿著橘色與粉紅色的肌腱凹陷進去。

小指這一側的手腕尺骨（灰）。

完成

NG ✗

check!
中指根部最高。

check!
手背靠著手腕處會沿著骨頭產生細小的皺褶，需仔細畫出來。

check!
小指大幅活動時，要畫出第三關節（紫）的皺褶。

完成

完成

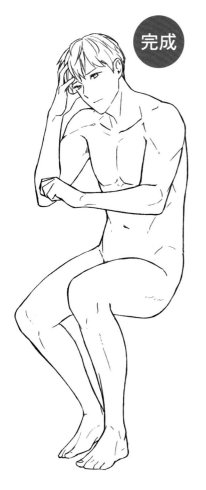

著衣完成

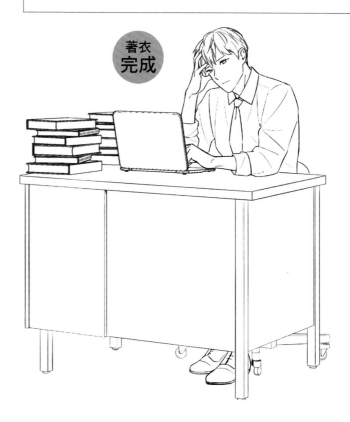

對著文件堆傷腦筋的男性②（背面）

相較於傾斜角度較少的身體，頭部則是大幅度往右側傾倒，可以明顯看見下巴與脖子圍起來的三角形。
耳朵看起來也會比較薄。

範本

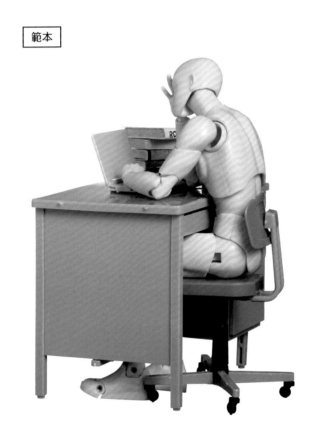

1 擺好姿勢，畫出草圖

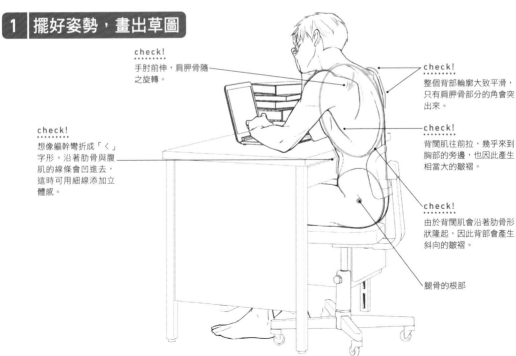

check!
手肘前伸，肩胛骨隨
之旋轉。

check!
想像軀幹彎折成「く」
字形。沿著肋骨與腹
肌的線條會凹進去，
這時可用細線添加立
體感。

check!
整個背部輪廓大致平滑，
只有肩胛骨部分的角會突
出來。

check!
背闊肌往前拉，幾乎來到
胸部的旁邊，也因此產生
相當大的皺褶。

check!
由於背闊肌會沿著肋骨形
狀隆起，因此背部會產生
斜向的皺褶。

腿骨的根部

2 畫出肌肉，調整身體線條

POINT 手放在電腦上的畫法

在難以看見手的角度中，可以讓拇指、食指及小指突出整個手背的輪廓，畫成一眼就能看出是手的形狀。因為小指張得比其他手指還開，所以就算畫出指尖也OK。

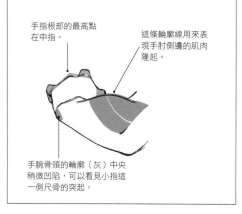

手指根部的最高點在中指。

這條輪廓線用來表現手肘側邊的肌肉隆起。

手腕骨頭的輪廓（灰）中央稍微凹陷，可以看見小指這一側尺骨的突起。

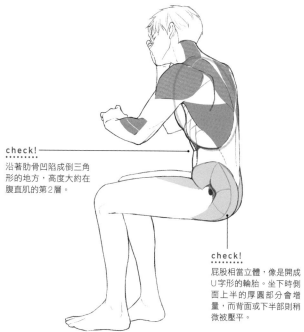

check!
沿著肋骨凹陷成倒三角形的地方，高度大約在腹直肌的第2層。

check!
屁股相當立體，像是開成U字形的輪胎。坐下時側面上半的厚圓部分會增量，而背面或下半部則稍微被壓平。

完成

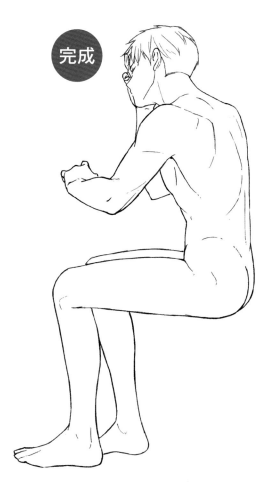

著衣
完成

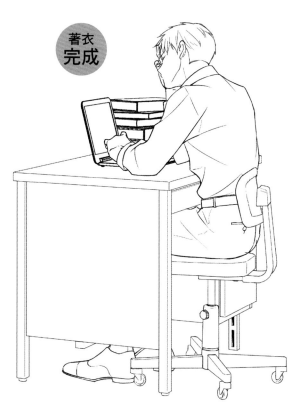

素描人偶的下半身原先即設計成比上半身還要小一點,因此畫坐下的姿勢時需要縮短肩寬、抬高胸部的位置,將上半身畫得小一點。

範本

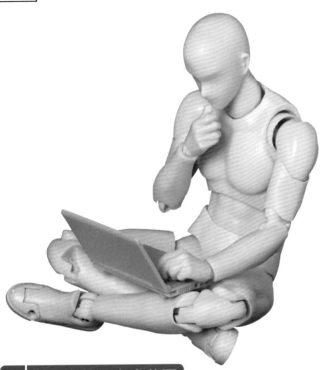

1 擺好姿勢,畫出草圖

〈關於軀幹的草圖〉

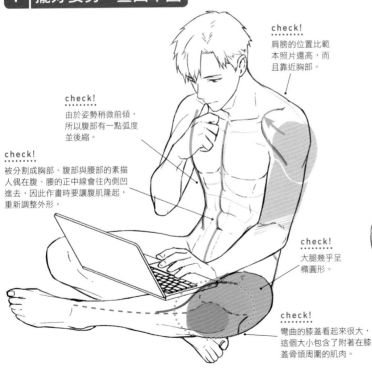

check!
肩膀的位置比範本照片還高,而且靠近胸部。

check!
由於姿勢稍微前傾,所以腹部有一點弧度並後縮。

check!
被分割成胸部、腹部與腰部的素描人偶在腹、腰的正中線會往內側凹進去,因此畫時要讓腹肌隆起,重新調整外形。

check!
大腿幾乎呈橢圓形。

check!
彎曲的膝蓋看起來很大,這個大包含了附著在膝蓋骨頭周圍的肌肉。

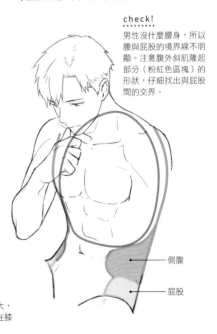

check!
男性沒什麼腰身,所以腰與屁股的境界線不明顯。注意腹外斜肌隆起部分(粉紅色區塊)的形狀,仔細找出與屁股間的交界。

側腹

屁股

2 畫出肌肉，調整身體線條

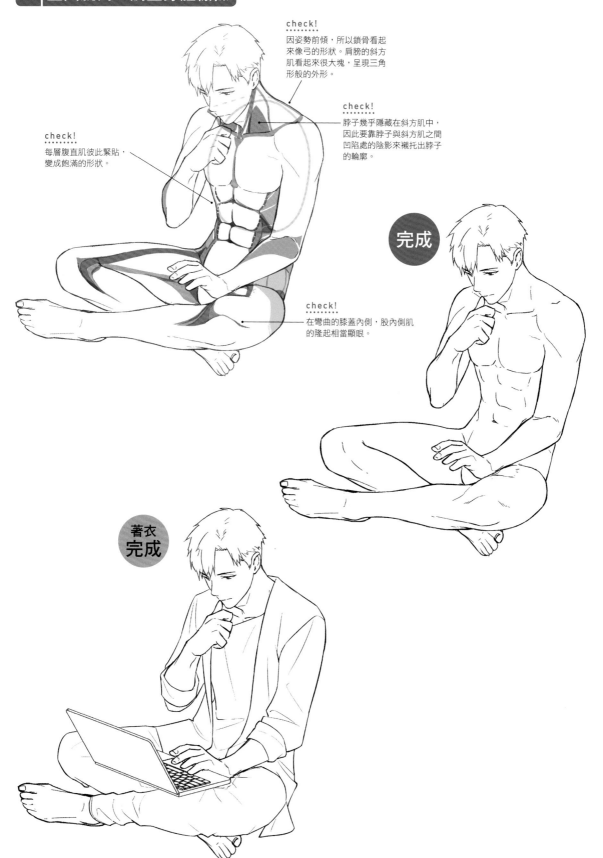

check!
因姿勢前傾，所以鎖骨看起來像弓的形狀。肩膀的斜方肌看起來很大塊，呈現三角形般的外形。

check!
脖子幾乎隱藏在斜方肌中，因此要靠脖子與斜方肌之間凹陷處的陰影來襯托出脖子的輪廓。

check!
每層腹直肌彼此緊貼，變成飽滿的形狀。

check!
在彎曲的膝蓋內側，股內側肌的隆起相當顯眼。

完成

著衣
完成

筆電放在膝蓋上工作②（俯瞰背面）

這是由後方觀看的構圖。若人物為女性，作畫時就必須增加腹部到屁股的肉量，
避免手臂或大腿看起來太長，盡可能增加真實感。

範本

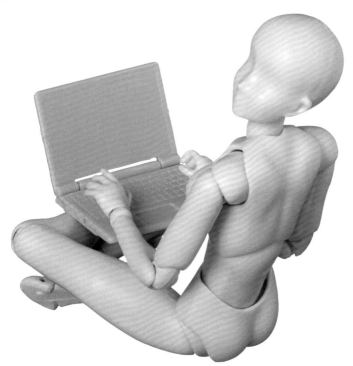

1 擺好姿勢，畫出草圖

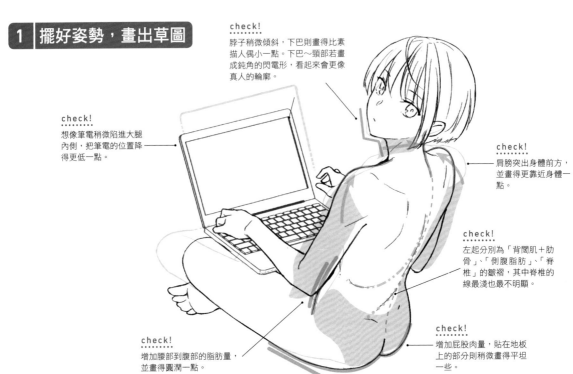

check!
脖子稍微傾斜，下巴則畫得比素
描人偶小一點。下巴～頸部若畫
成鈍角的閃電形，看起來會更像
真人的輪廓。

check!
想像筆電稍微陷進大腿
內側，把筆電的位置降
得更低一點。

check!
肩膀突出身體前方，
並畫得更靠近身體一
點。

check!
左起分別為「背闊肌＋肋
骨」、「側腹脂肪」、「脊
椎」的皺褶，其中脊椎的
線最淺也最不明顯。

check!
增加腰部到腹部的脂肪量，
並畫得圓潤一點。

check!
增加屁股肉量，貼在地板
上的部分則稍微畫得平坦
一些。

2 畫出肌肉，調整身體線條

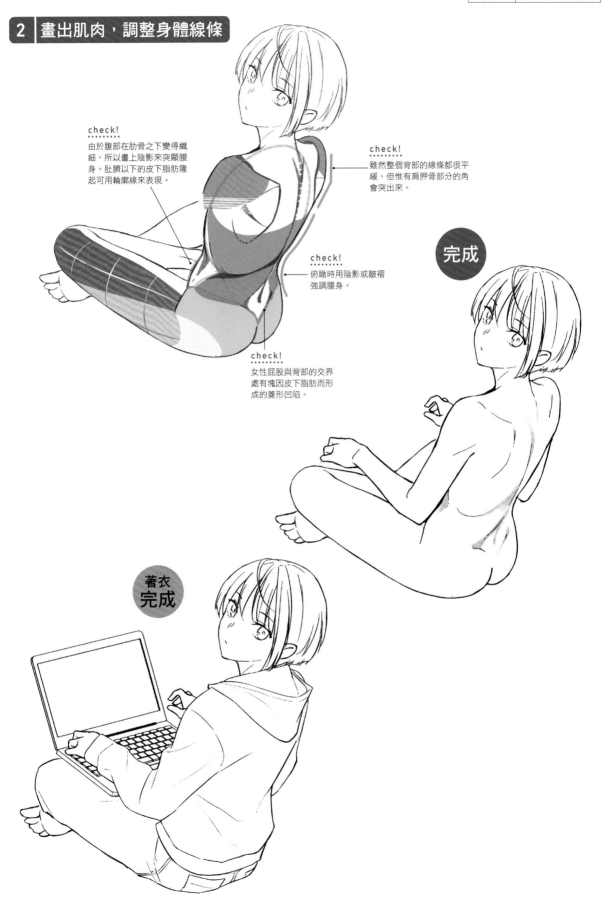

check!
由於腹部在肋骨之下變得纖細，所以畫上陰影來突顯腰身。肚臍以下的皮下脂肪隆起可用輪廓線來表現。

check!
雖然整個背部的線條都很平緩，但惟有肩胛骨部分的角會突出來。

check!
俯瞰時用陰影或皺褶強調腰身。

完成

check!
女性屁股與背部的交界處有塊因皮下脂肪而形成的菱形凹陷。

著衣
完成

辦公室❸ 用手機打簡訊的女性①

與其直挺挺地站著，彎曲一隻腳、將肚臍往前挺的姿勢看起來會更具真實感。
記得稍微收起下巴讓視線往下看。

範本

1 擺好姿勢，畫出草圖

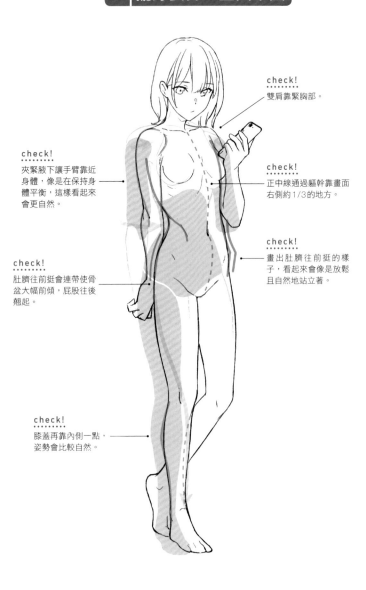

check!
雙肩靠緊胸部。

check!
夾緊腋下讓手臂靠近
身體，像是在保持身
體平衡，這樣看起來
會更自然。

check!
正中線通過軀幹靠畫面
右側約1/3的地方。

check!
肚臍往前挺會連帶使骨
盆大幅前傾，屁股往後
翹起。

check!
畫出肚臍往前挺的樣
子，看起來會像是放鬆
且自然地站立著。

check!
膝蓋再靠內側一點，
姿勢會比較自然。

2 畫出肌肉，調整身體線條

POINT ▶ 關於手臂的構造與表現

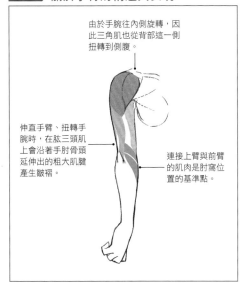

由於手腕往內側旋轉，因此三角肌也從背部這一側扭轉到側腹。

伸直手臂、扭轉手腕時，在肱三頭肌上會沿著手肘骨頭延伸出的粗大肌腱產生皺褶。

連接上臂與前臂的肌肉是肘窩位置的基準點。

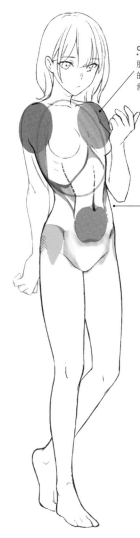

check!
肋骨大致呈與頭部相同大小的蛋形。肩膀如垂耳般稍微斜斜地掛在肋骨上。

check!
這一側幾乎看不見側腹沿著肋骨產生的S形曲線。若能強調另一側由背部延伸到前面的曲線，刻意做出對比，就能順利畫好面朝斜向的軀幹。

完成

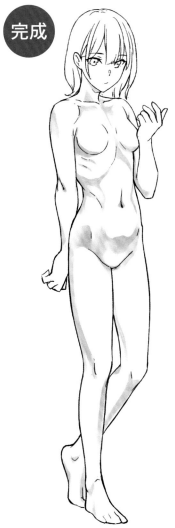

著衣
完成

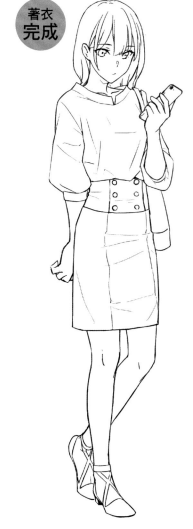

用手機打簡訊的女性②（俯瞰背面）

若是胸部或頭部太大，整體平衡看起來就不好，要小心。
先確定軀幹厚度和肩膀形狀後再畫胸部，較容易維持整個身體的平衡。

範本

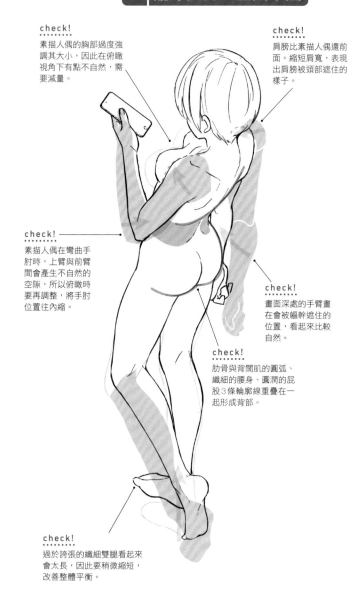

1 擺好姿勢，畫出草圖

check!
素描人偶的胸部過度強調其大小，因此在俯瞰視角下有點不自然，需要減量。

check!
肩膀比素描人偶還前面。縮短肩寬，表現出肩膀被頭部遮住的樣子。

check!
素描人偶在彎曲手肘時，上臂與前臂間會產生不自然的空隙，所以俯瞰時要再調整，將手肘位置往內縮。

check!
畫面深處的手臂畫在會被軀幹遮住的位置，看起來比較自然。

check!
肋骨與背闊肌的圓弧、纖細的腰身、圓潤的屁股3條輪廓線重疊在一起形成背部。

check!
過於誇張的纖細雙腿看起來會太長，因此要稍微縮短，改善整體平衡。

2 ｜畫出肌肉，調整身體線條

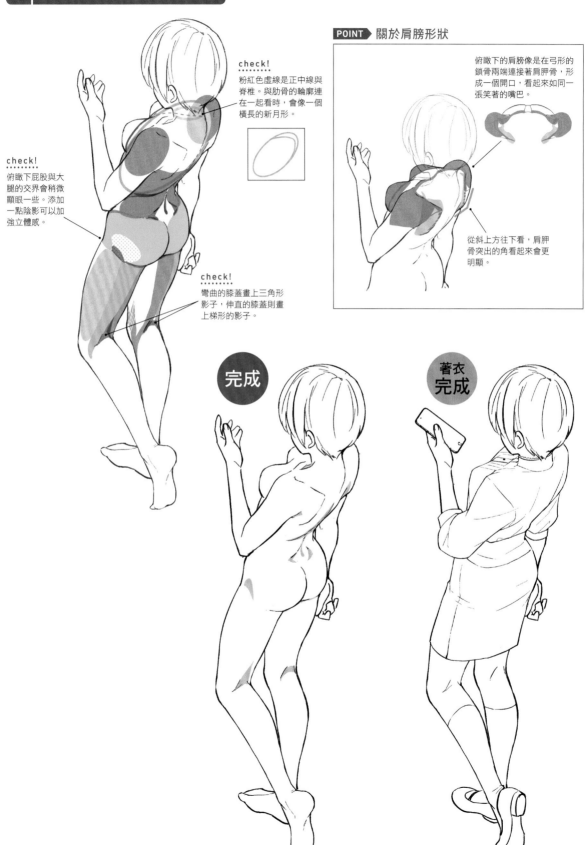

check!
粉紅色虛線是正中線與
脊椎。與肋骨的輪廓連
在一起看時，會像一個
橫長的新月形。

check!
俯瞰下屁股與大
腿的交界會稍微
顯眼一些。添加
一點陰影可以加
強立體感。

check!
彎曲的膝蓋畫上三角形
影子，伸直的膝蓋則畫
上梯形的影子。

POINT　關於肩膀形狀

俯瞰下的肩膀像是在弓形的
鎖骨兩端連接著肩胛骨，形
成一個開口，看起來如同一
張笑著的嘴巴。

從斜上方往下看，肩胛
骨突出的角看起來會更
明顯。

完成

著衣
完成

放在腰上的手指並非像素描人偶般伸直，而是稍微彎曲，這樣會較具穩定感。
視線朝向手機話筒看起來會更像在通話。

範本

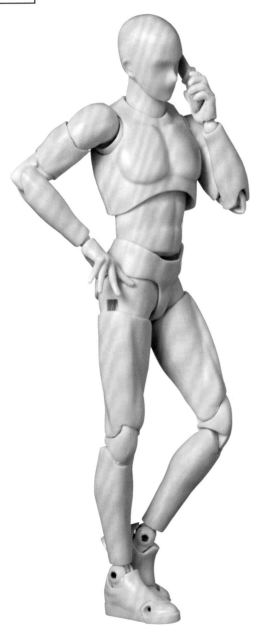

1 擺好姿勢，畫出草圖

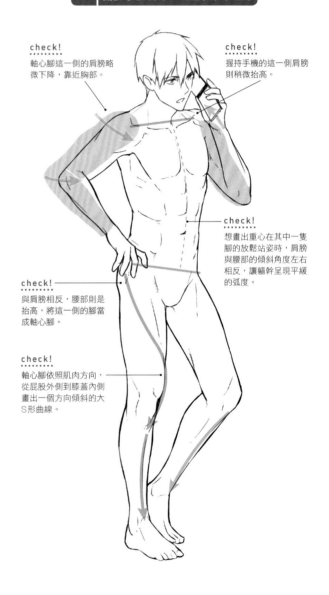

check!
軸心腳這一側的肩膀略
微下降，靠近胸部。

check!
握持手機的這一側肩膀
則稍微抬高。

check!
想畫出重心在其中一隻
腳的放鬆站姿時，肩膀
與腰部的傾斜角度左右
相反，讓軀幹呈現平緩
的弧度。

check!
與肩膀相反，腰部則是
抬高，將這一側的腳當
成軸心腳。

check!
軸心腳依照肌肉方向，
從屁股外側到膝蓋內側
畫出一個方向傾斜的大
S形曲線。

2 | 畫出肌肉，調整身體線條

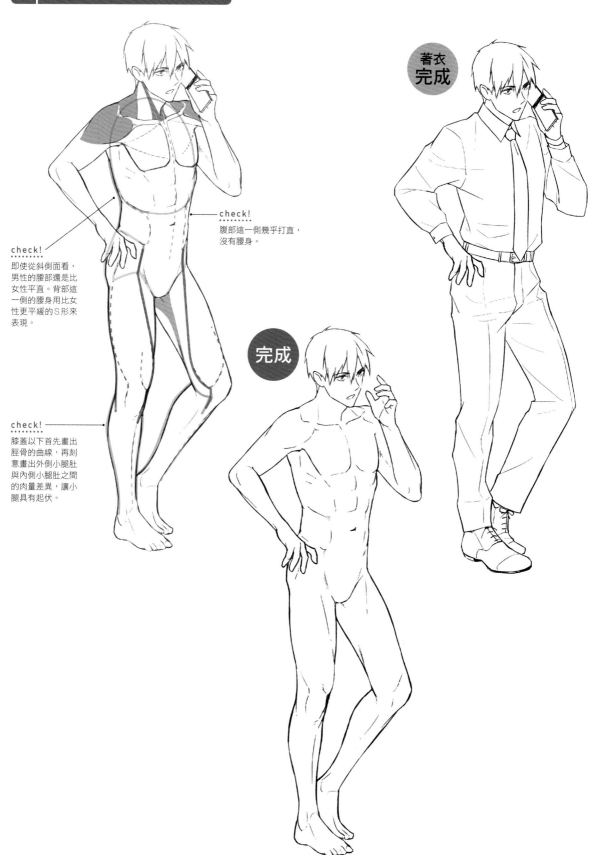

著衣
完成

完成

check!
腹部這一側幾乎打直，
沒有腰身。

check!
即使從斜側面看，
男性的腰部還是比
女性平直。背部這
一側的腰身用比女
性更平緩的S形來
表現。

check!
膝蓋以下首先畫出
脛骨的曲線，再刻
意畫出外側小腿肚
與內側小腿肚之間
的肉量差異，讓小
腿具有起伏。

用手機通話的男性②（俯瞰）

頭部畫得比範本再大一些，可以畫出漫畫特有的透視表現。

由於構圖為往下俯瞰，所以要意識到愈往腳邊縮得愈窄的身形。

範本

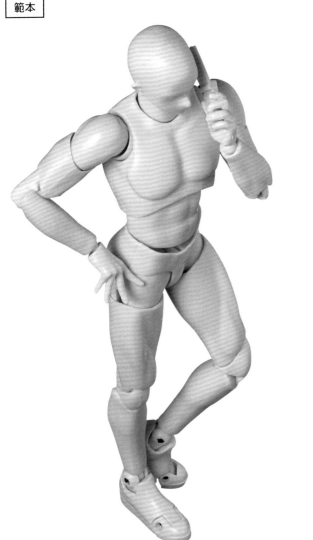

1 擺好姿勢，畫出草圖

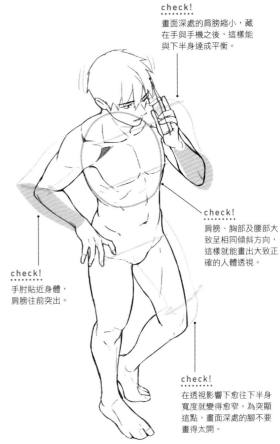

check!
畫面深處的肩膀縮小，藏在手與手機之後，這樣能與下半身達成平衡。

check!
肩膀、胸部及腰部大致呈相同傾斜方向，這樣就能畫出大致正確的人體透視。

check!
手肘貼近身體，肩膀往前突出。

check!
在透視影響下愈往下半身寬度就變得愈窄。為突顯這點，畫面深處的腳不要畫得太開。

2 畫出肌肉，調整身體線條

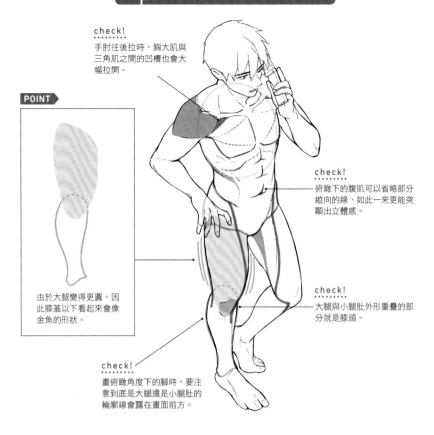

check!
手肘往後拉時，胸大肌與三角肌之間的凹槽也會大幅拉開。

POINT

由於大腿變得更圓，因此膝蓋以下看起來會像金魚的形狀。

check!
俯瞰下的腹肌可以省略部分縱向的線，如此一來更能突顯出立體感。

check!
大腿與小腿肚外形重疊的部分就是膝頭。

check!
畫俯瞰角度下的腳時，要注意到底是大腿還是小腿肚的輪廓線會露在畫面前方。

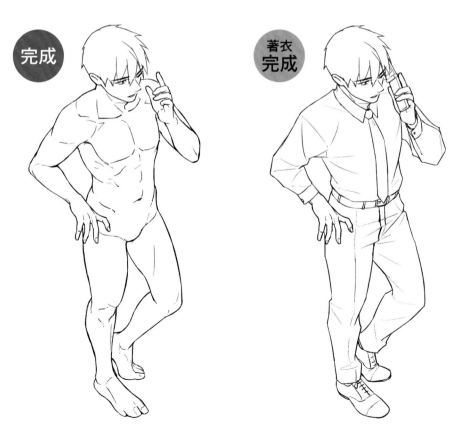

完成

著衣
完成

房間① 伸懶腰打哈欠的男性

範本照片中雙臂有些遠離上半身，因此要調整成更貼近身體一點。因為臉部朝上，所以眼睛也要比正面時抬高約2個眼睛的高度，其他器官也同樣往上移動。

範本

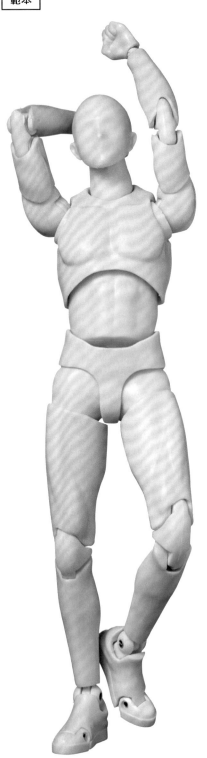

1 擺好姿勢，畫出草圖

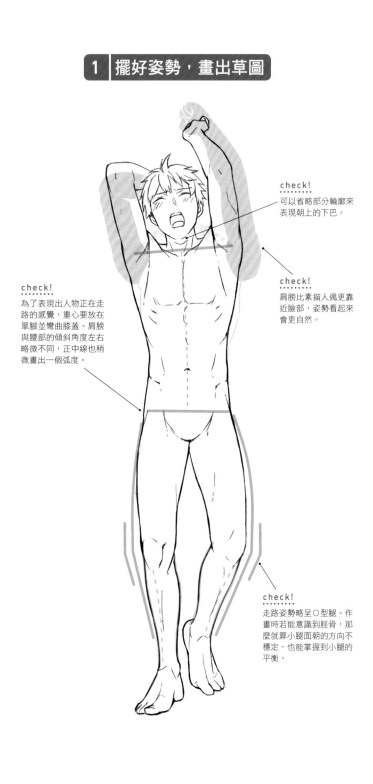

check!
可以省略部分輪廓來表現朝上的下巴。

check!
肩膀比素描人偶更靠近臉部，姿勢看起來會更自然。

check!
為了表現出人物正在走路的感覺，重心要放在單腳並彎曲膝蓋。肩膀與腰部的傾斜角度左右略微不同，正中線也稍微畫出一個弧度。

check!
走路姿勢略呈○型腿。作畫時若能意識到脛骨，那麼就算小腿面朝的方向不穩定，也能掌握到小腿的平衡。

2 ｜ 畫出肌肉，調整身體線條

check!
頭與肩膀之間幾乎
沒有空隙。

check!
胸大肌往上拉，兩側腋
下收緊，幾乎看不到腋
下的輪廓。

check!
背闊肌的線條通過
胸部旁邊。

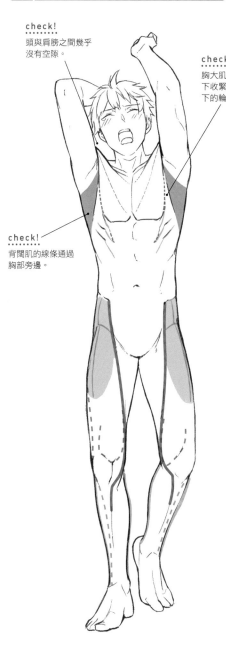

完成

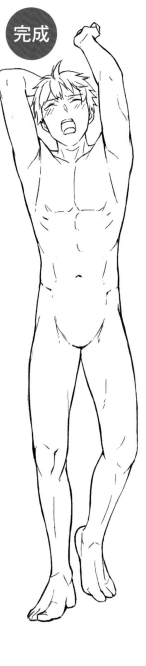

著衣
完成

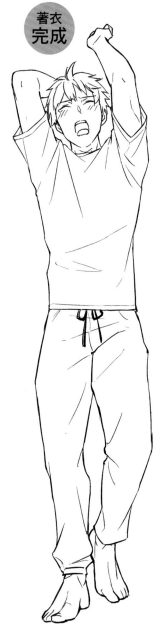

玩偶畫得比照片更下面；頭在女性的腋下，身體則在女性胸部與大腿間，這樣看起來比較自然。
女性稍微歪頭可以給人可愛的印象。

範本

1 擺好姿勢，畫出草圖

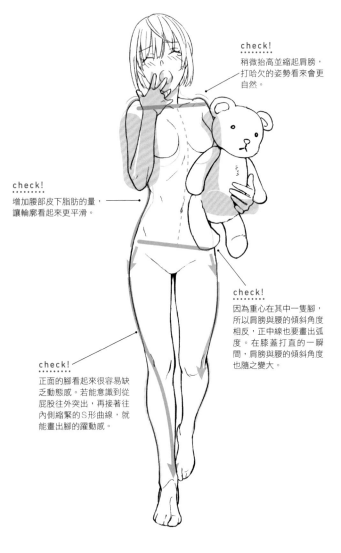

check!
稍微抬高並縮起肩膀，
打哈欠的姿勢看來會更
自然。

check!
增加腰部皮下脂肪的量，
讓輪廓看起來更平滑。

check!
因為重心在其中一隻腳，
所以肩膀與腰的傾斜角度
相反，正中線也要畫出弧
度。在膝蓋打直的一瞬
間，肩膀與腰的傾斜角度
也隨之變大。

check!
正面的腳看起來很容易缺
乏動態感。若能意識到從
屁股往外突出，再接著往
內側縮緊的S形曲線，就
能畫出腳的躍動感。

2 畫出肌肉，調整身體線條

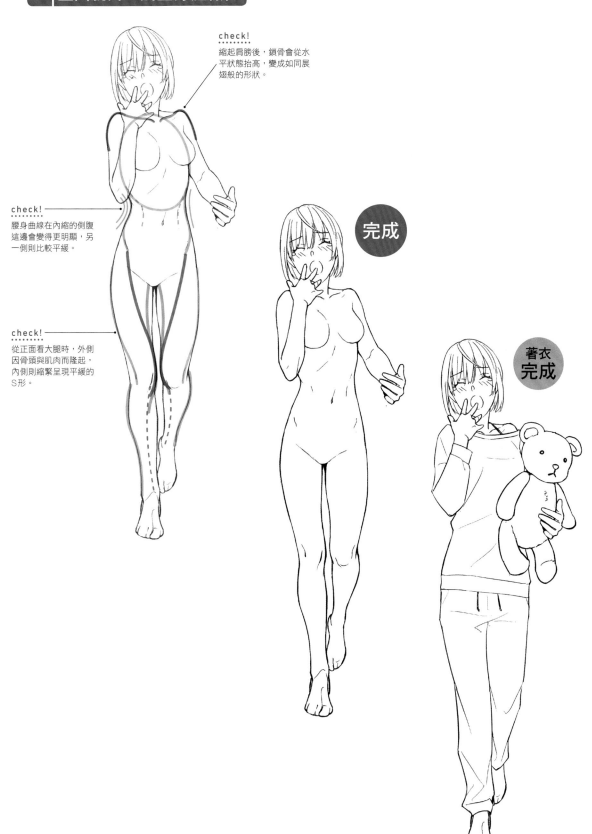

check!
縮起肩膀後，鎖骨從水平狀態抬高，變成如同展翅般的形狀。

check!
腰身曲線在內縮的側腹這邊會變得更明顯，另一側則比較平緩。

check!
從正面看大腿時，外側因骨頭與肌肉而隆起，內側則縮緊呈現平緩的S形。

完成

著衣
完成

房間③ 盤腿坐在沙發上／
抱膝坐著看手機①

背景設定成兄妹各自以不同姿勢在房間中休息的樣子。由於採用從遠方看正面的構圖，所以就算完全省略沙發扶手的深度感也沒關係。另外也要注意人物大腿與沙發相同，深度也被壓縮得幾乎看不到。

範本

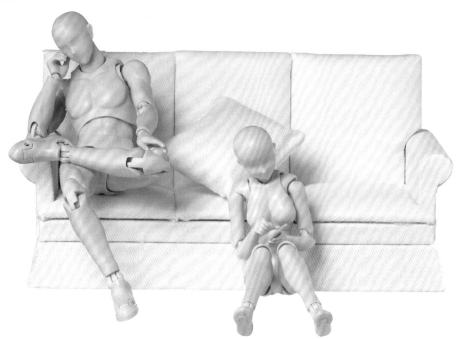

1 擺好姿勢，畫出草圖

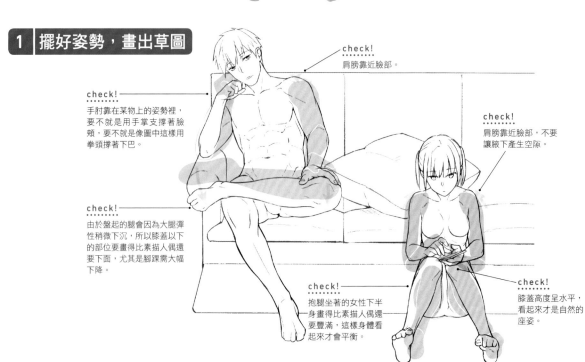

check!
肩膀靠近臉部。

check!
手肘靠在某物上的姿勢裡，要不就是用手掌支撐著臉頰，要不就是像圖中這樣用拳頭撐著下巴。

check!
肩膀靠近臉部，不要讓腋下產生空隙。

check!
由於盤起的腿會因為大腿彈性稍微下沉，所以膝蓋以下的部位要畫得比素描人偶還要下面，尤其是腳踝需大幅下降。

check!
抱腿坐著的女性下半身畫得比素描人偶還要豐滿，這樣身體看起來才會平衡。

check!
膝蓋高度呈水平，看起來才是自然的座姿。

2 畫出肌肉，調整身體線條

男性

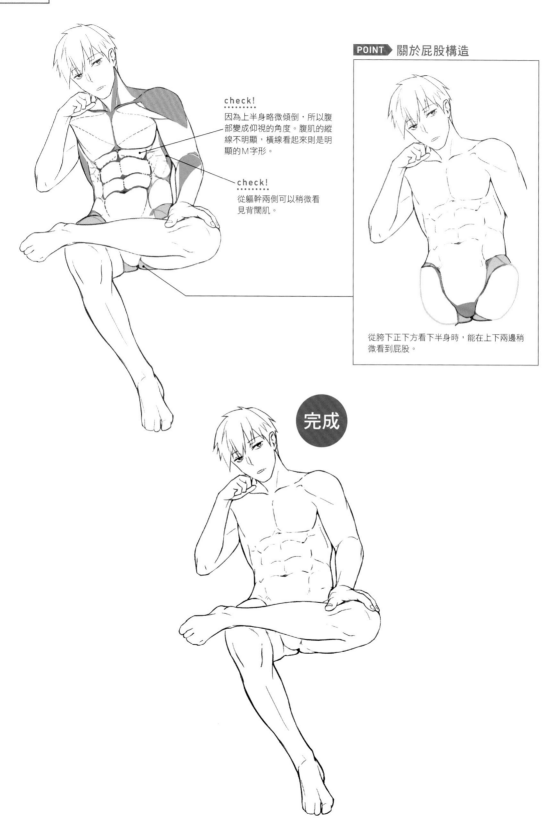

check!
因為上半身略微傾倒，所以腹部變成仰視的角度。腹肌的縱線不明顯，橫線看起來則是明顯的M字形。

check!
從軀幹兩側可以稍微看見背闊肌。

POINT 關於屁股構造

從胯下正下方看下半身時，能在上下兩邊稍微看到屁股。

完成

2 | 畫出肌肉，調整身體線條

女性

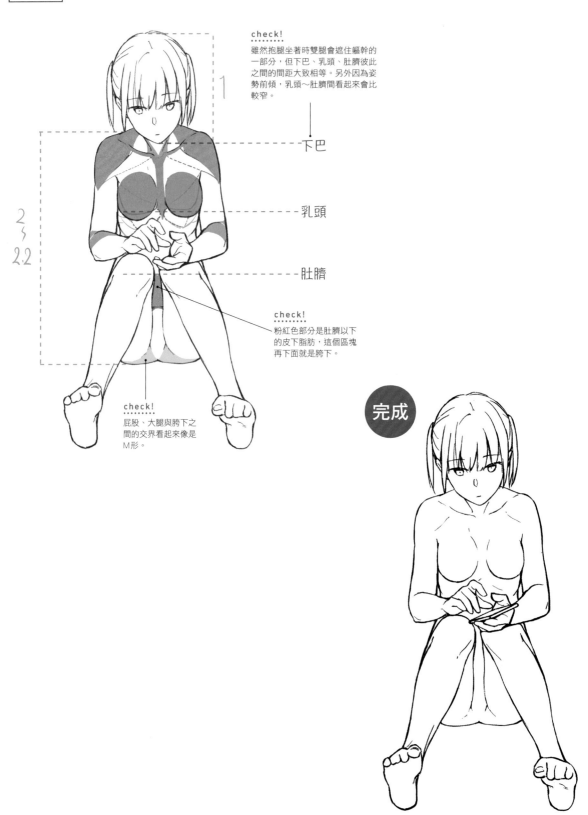

check!
雖然抱腿坐著時雙腿會遮住軀幹的一部分，但下巴、乳頭、肚臍彼此之間的間距大致相等。另外因為姿勢前傾，乳頭～肚臍間看起來會比較窄。

下巴

乳頭

肚臍

check!
粉紅色部分是肚臍以下的皮下脂肪，這個區塊再下面就是胯下。

check!
屁股、大腿與胯下之間的交界看起來像是M形。

完成

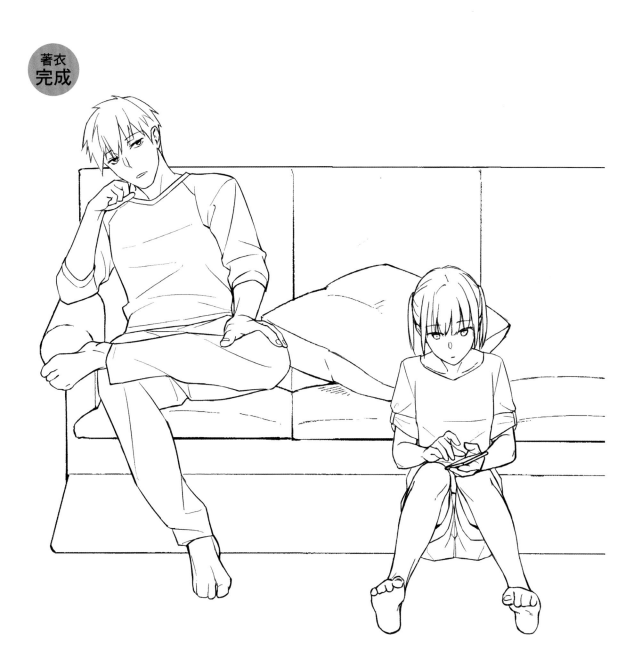

著衣
完成

盤腿坐在沙發上／
抱膝坐著看手機②（俯瞰）

雖然必須按照透視描繪人物關節與沙發輪廓，不過也要留意在望遠的照片中透視線彼此幾乎呈平行。

範本

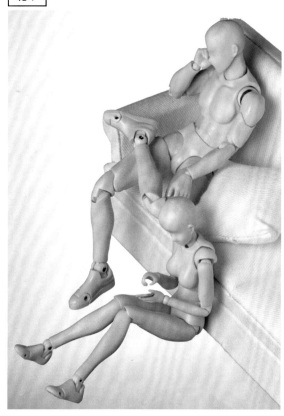

1 擺好姿勢，畫出草圖

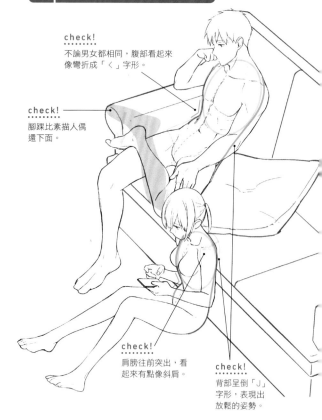

check!
不論男女都相同，腹部看起來像彎折成「く」字形。

check!
腳踝比素描人偶還下面。

check!
肩膀往前突出，看起來有點像斜肩。

check!
背部呈倒「J」字形，表現出放鬆的姿勢。

POINT 關於透視

左右肩膀、手肘、大腿根部與膝蓋的傾斜角度都與透視線的角度相同。在這張圖中幾乎呈現平行。

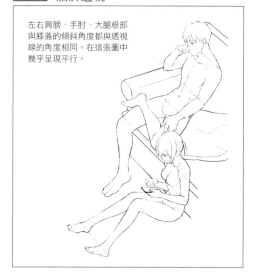

2 畫出肌肉，調整身體線條

男性

女性

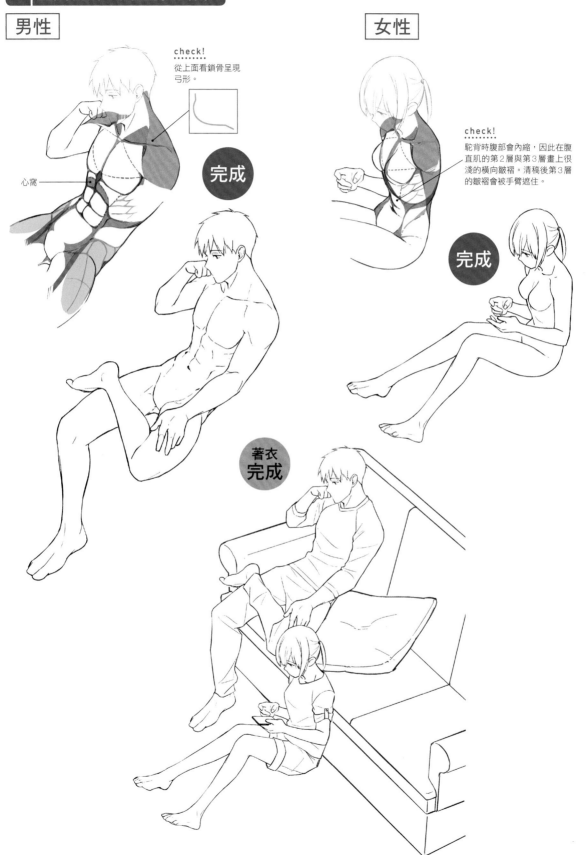

check!
從上面看鎖骨呈現弓形。

心窩

完成

check!
駝背時腹部會內縮，因此在腹直肌的第2層與第3層畫上很淺的橫向皺褶。清稿後第3層的皺褶會被手臂遮住。

完成

完成

著衣
完成

情侶① 牽手

女性身體略微往前傾倒，讓頭髮輕飄表現出生動感。
牽起來的手讓人物輕輕握住，指尖如同放射狀一般。

範本

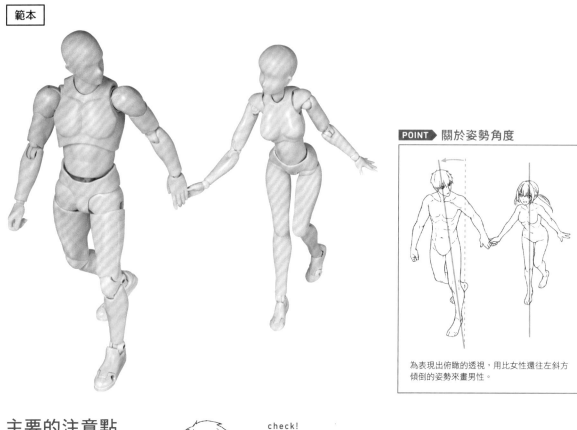

POINT 關於姿勢角度

為表現出俯瞰的透視，用比女性還往左斜方
傾倒的姿勢來畫男性。

主要的注意點

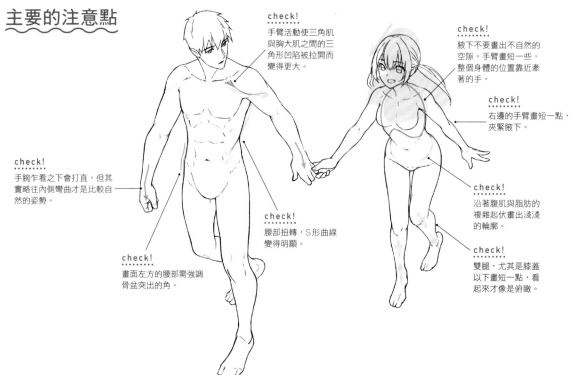

check!
手臂活動使三角肌
與胸大肌之間的三
角形凹陷被拉開而
變得更大。

check!
腋下不要畫出不自然的
空隙。手臂畫短一些，
整個身體的位置靠近牽
著的手。

check!
右邊的手臂畫短一點，
夾緊腋下。

check!
手腕乍看之下會打直，但其
實略往內側彎曲才是比較自
然的姿勢。

check!
腰部扭轉，S形曲線
變得明顯。

check!
沿著腹肌與脂肪的
複雜起伏畫出淺淺
的輪廓。

check!
畫面左方的腰部需強調
骨盆突出的角。

check!
雙腿，尤其是膝蓋
以下畫短一點，看
起來才像是俯瞰。

1 擺好姿勢，畫出草圖

男性

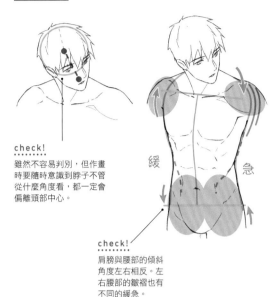

check!
雖然不容易判別，但作畫時要隨時意識到脖子不管從什麼角度看，都一定會偏離頭部中心。

緩　急

check!
肩膀與腰部的傾斜角度左右相反。左右腰部的皺褶也有不同的緩急。

2 畫出肌肉

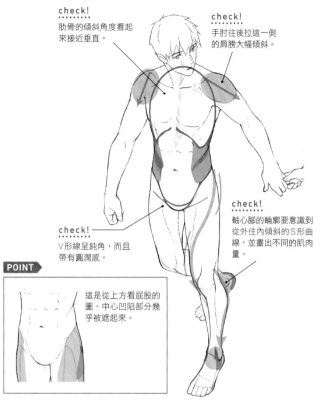

check!
肋骨的傾斜角度看起來接近垂直。

check!
手肘往後拉這一側的肩膀大幅傾斜。

check!
V形線呈鈍角，而且帶有圓潤感。

check!
軸心腳的輪廓要意識到從外往內傾斜的S形曲線，並畫出不同的肌肉量。

POINT
這是從上方看屁股的圖。中心凹陷部分幾乎被遮起來。

3 調整身體線條

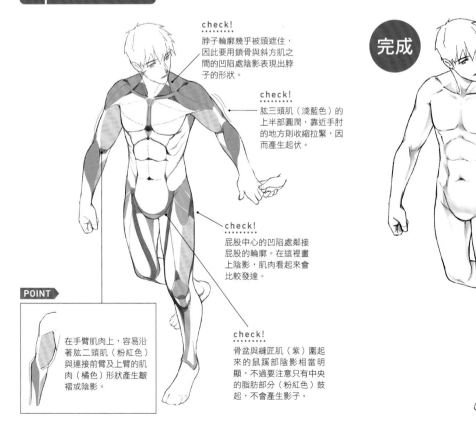

check!
脖子輪廓幾乎被頭遮住，因此要用鎖骨與斜方肌之間的凹陷處陰影表現出脖子的形狀。

check!
肱三頭肌（淺藍色）的上半部圓潤，靠近手肘的地方則收縮拉緊，因而產生起伏。

check!
屁股中心的凹陷處鄰接屁股的輪廓。在這裡畫上陰影，肌肉看起來會比較發達。

POINT
在手臂肌肉上，容易沿著肱二頭肌（粉紅色）與連接前臂及上臂的肌肉（橘色）形狀產生皺褶或陰影。

check!
骨盆與縫匠肌（紫）圍起來的鼠蹊部陰影相當明顯，不過要注意只有中央的脂肪部分（粉紅色）鼓起，不會產生影子。

完成

1 擺好姿勢

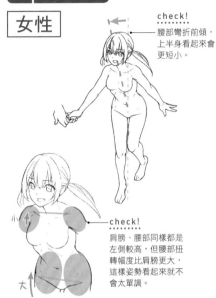

女性

check!
腰部彎折前傾，上半身看起來會更短小。

check!
肩膀、腰部同樣都是左側較高，但腰部扭轉幅度比肩膀更大，這樣姿勢看起來就不會太單調。

小

大

2 畫出草圖

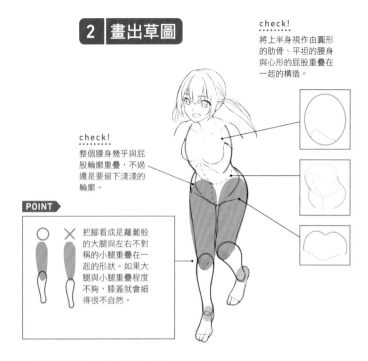

check!
將上半身視作由圓形的肋骨、平坦的腰身與心形的屁股重疊在一起的構造。

check!
整個腰身幾乎與屁股輪廓重疊，不過還是要留下淺淺的輪廓。

POINT

○ ×
把腳看成是葡萄般的大腿與左右不對稱的小腿重疊在一起的形狀。如果大腿與小腿重疊程度不夠，膝蓋就會細得很不自然。

3 畫出肌肉

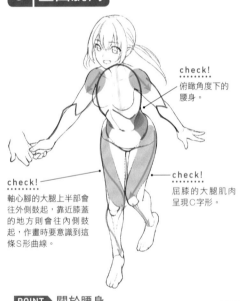

check!
俯瞰角度下的腰身。

check!
軸心腳的大腿上半部會往外側鼓起，靠近膝蓋的地方則會往內側鼓起，作畫時要意識到這條S形曲線。

check!
屈膝的大腿肌肉呈現C字形。

POINT 關於腰身

腰身如同束腰般圍繞腰部。在俯瞰角度下，看起來就像2個夾住腰部的新月形。

4 調整身體線條

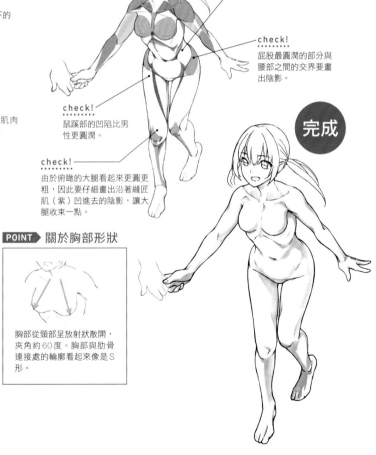

check!
沿著腰身畫出陰影。

check!
屁股最圓潤的部分與腰部之間的交界要畫出陰影。

check!
鼠蹊部的凹陷比男性更圓潤。

check!
由於俯瞰的大腿看起來更圓更粗，因此要仔細畫出沿著縫匠肌（紫）凹進去的陰影，讓大腿收束一點。

完成

POINT 關於胸部形狀

胸部從頸部呈放射狀散開，夾角約60度。胸部與肋骨連接處的輪廓看起來像是S形。

著衣的畫法

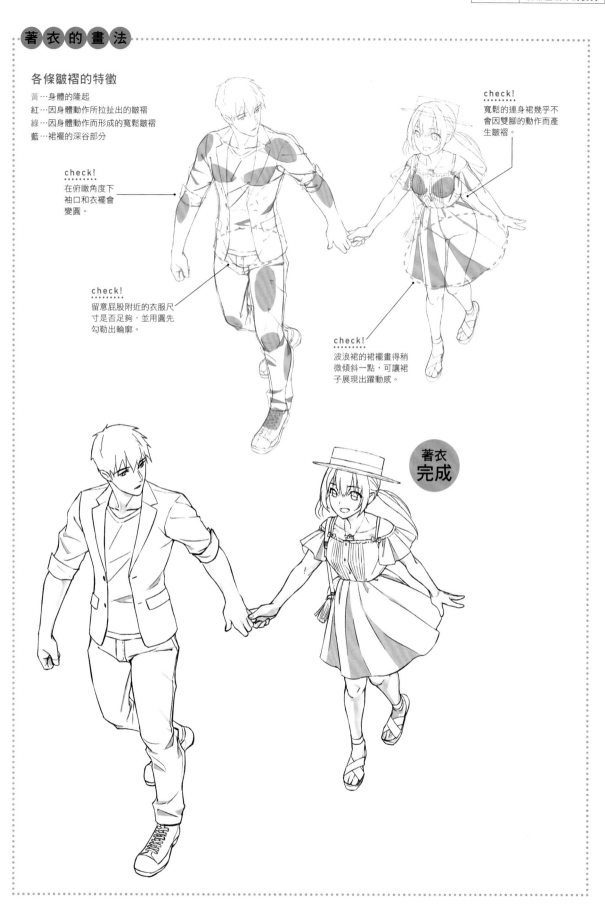

各條皺褶的特徵

黃…身體的隆起
紅…因身體動作所拉扯出的皺褶
綠…因身體動作而形成的寬鬆皺褶
藍…裙襬的深谷部分

check!
在俯瞰角度下
袖口和衣襬會
變圓。

check!
留意屁股附近的衣服尺
寸是否足夠，並用圓先
勾勒出輪廓。

check!
寬鬆的連身裙幾乎不
會因雙腳的動作而產
生皺褶。

check!
波浪裙的裙襬畫得稍
微傾斜一點，可讓裙
子展現出躍動感。

著衣
完成

情侶❷ 在家庭餐廳用餐①

範本照片中相較於女性素描人偶，椅子顯然過大了，將椅子畫小一點看起來會比較自然。

範本

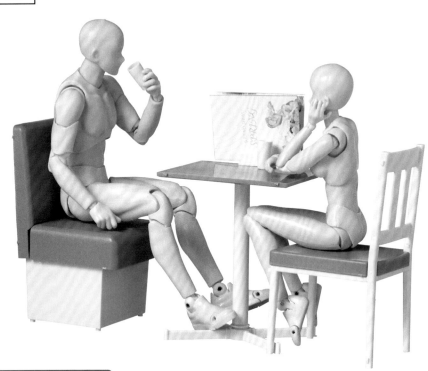

1 擺好姿勢，畫出草圖

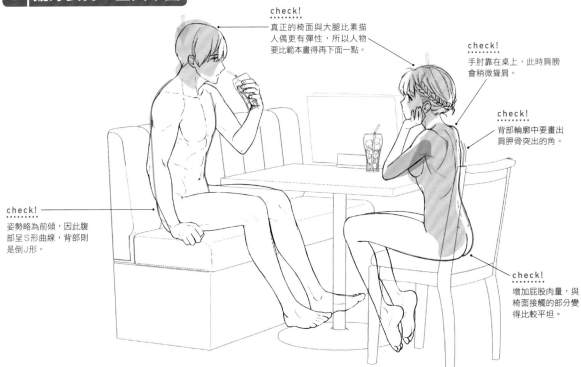

check!
真正的椅面與大腿比素描
人偶更有彈性，所以人物
要比範本畫得再下面一點。

check!
手肘靠在桌上，此時肩膀
會稍微聳肩。

check!
背部輪廓中要畫出
肩胛骨突出的角。

check!
姿勢略為前傾，因此腹
部呈S形曲線，背部則
是倒J形。

check!
增加屁股肉量，與
椅面接觸的部分變
得比較平坦。

2 | 畫出肌肉，調整身體線條

男性

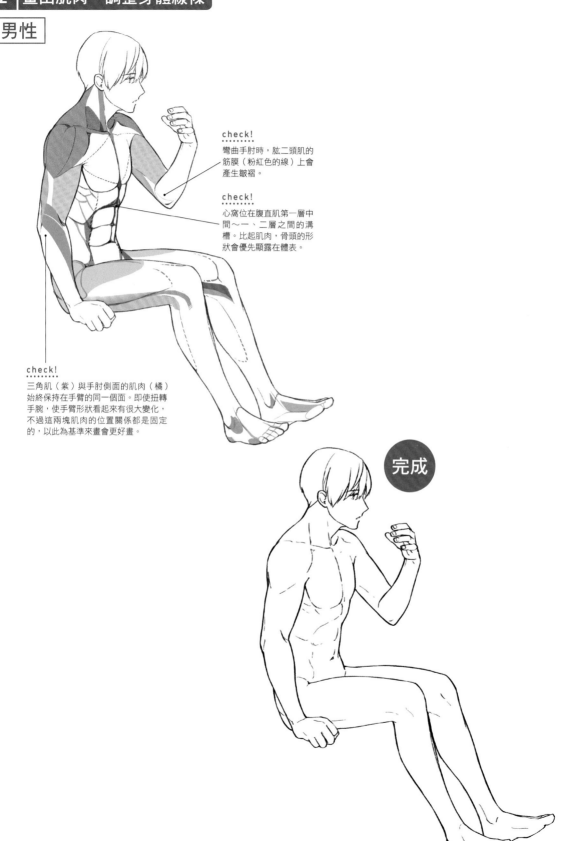

check!
彎曲手肘時，肱二頭肌的筋膜（粉紅色的線）上會產生皺褶。

check!
心窩位在腹直肌第一層中間～一、二層之間的溝槽。比起肌肉，骨頭的形狀會優先顯露在體表。

check!
三角肌（紫）與手肘側面的肌肉（橘）始終保持在手臂的同一個面。即使扭轉手腕，使手臂形狀看起來有很大變化，不過這兩塊肌肉的位置關係都是固定的，以此為基準來畫會更好畫。

完成

女性

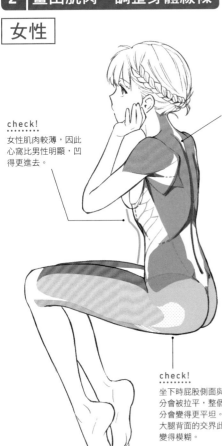

check!
女性肌肉較薄，因此心窩比男性明顯，凹得更進去。

check!
雖然不如男性明顯，不過手往前伸的時候，覆蓋後頸的斜方肌會隆起。

check!
坐下時屁股側面與下半部分會被拉平，整個網點部分會變得更平坦。屁股與大腿背面的交界此時也會變得模糊。

完成

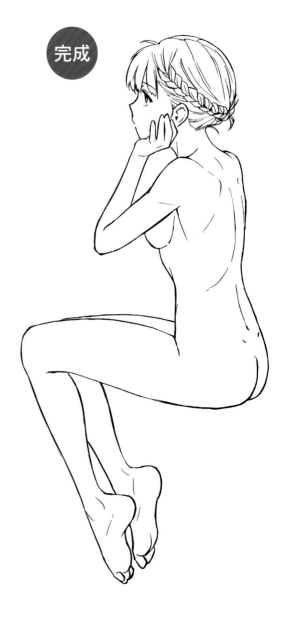

著衣
完成

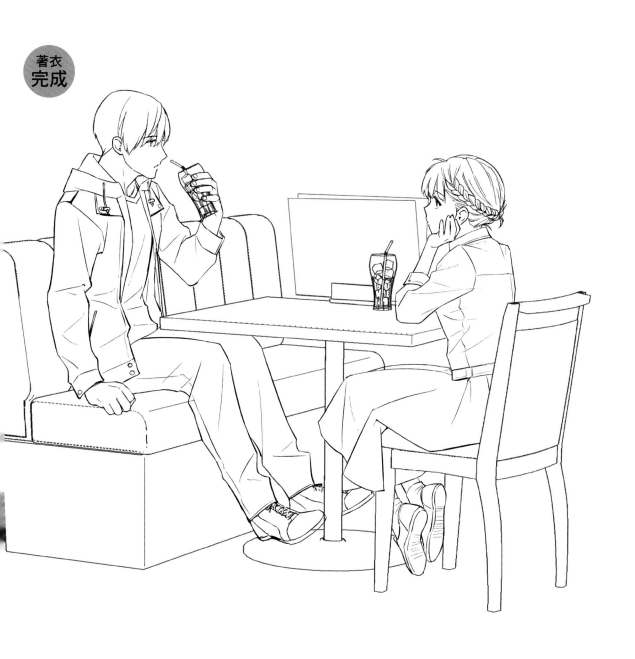

在家庭餐廳用餐②（俯瞰）

上半身畫出蛋形輪廓當成肋骨的基準線，再接著調整整個身體的線條。
不論男女姿勢都前傾，因此腹部會在蛋形輪廓結束的位置折成「く」字形。

範本

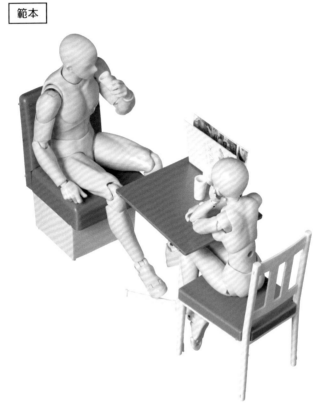

1 擺好姿勢，畫出草圖

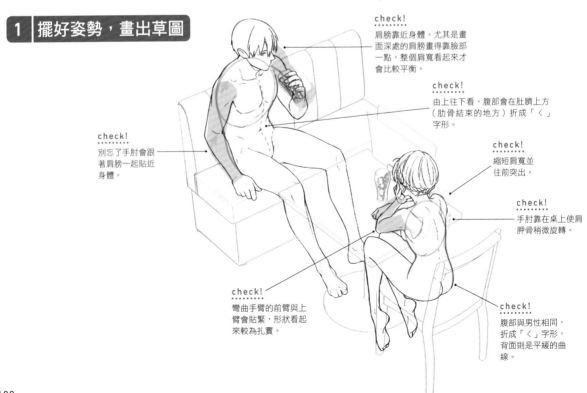

check!
肩膀靠近身體。尤其是畫
面深處的肩膀畫得靠臉部
一點，整個肩寬看起來才
會比較平衡。

check!
由上往下看，腹部會在肚臍上方
（肋骨結束的地方）折成「く」
字形。

check!
縮短肩寬並
往前突出。

check!
別忘了手肘會跟
著肩膀一起貼近
身體。

check!
手肘靠在桌上使肩
胛骨稍微旋轉。

check!
彎曲手臂的前臂與上
臂會貼緊，形狀看起
來較為扎實。

check!
腹部與男性相同，
折成「く」字形，
背面則是平緩的曲
線。

2 畫出肌肉，調整身體線條

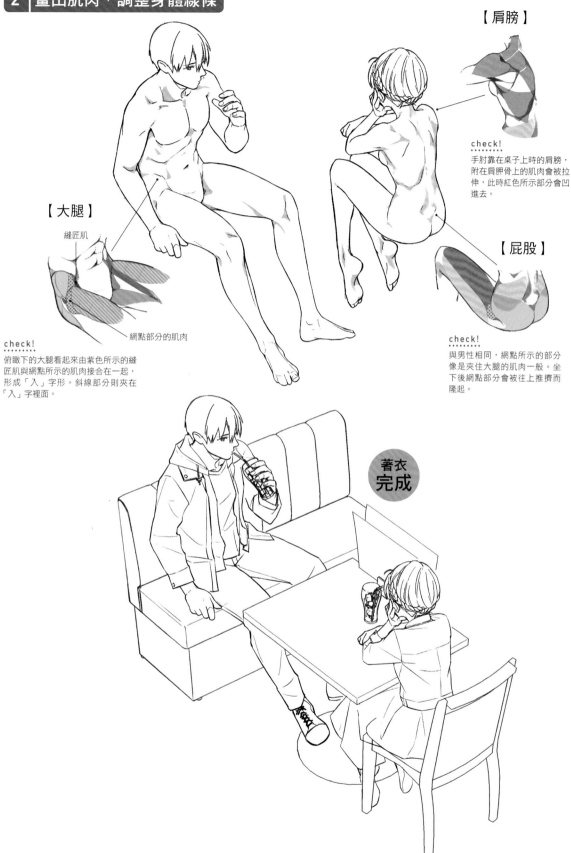

【肩膀】

check!
手肘靠在桌子上時的肩膀，
附在肩胛骨上的肌肉會被拉
伸，此時紅色所示部分會凹
進去。

【大腿】

縫匠肌

網點部分的肌肉

check!
俯瞰下的大腿看來由紫色所示的縫
匠肌與網點所示的肌肉接合在一起，
形成「入」字形。斜線部分則夾在
「入」字裡面。

【屁股】

check!
與男性相同，網點所示的部分
像是夾住大腿的肌肉一般。坐
下後網點部分會被往上推擠而
隆起。

著衣
完成

情侶③ 機車雙載①

乘坐機車的圖不容易抓到平衡，不過可以先從車輪與龍頭的形狀開始勾勒輪廓，接著繼續畫座椅、機車與人物接觸的部分（手、屁股、腳底），最後再畫人物的全身輪廓。

範本

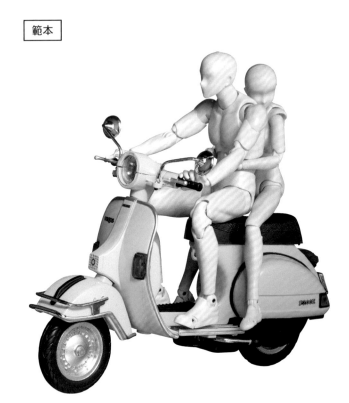

1 擺好姿勢，畫出草圖

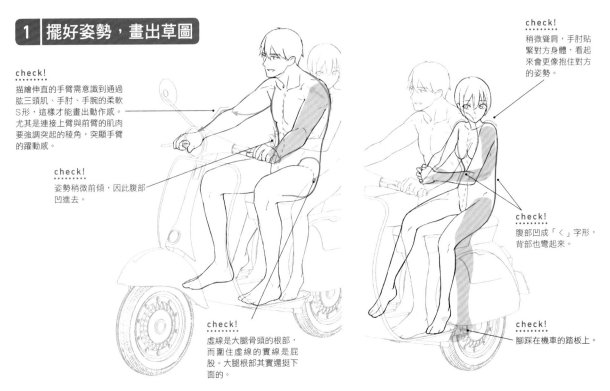

check!
描繪伸直的手臂需意識到通過肱三頭肌、手肘、手腕的柔軟S形，這樣才能畫出動作感。尤其是連接上臂與前臂的肌肉要強調突起的稜角，突顯手臂的躍動感。

check!
姿勢稍微前傾，因此腹部凹進去。

check!
虛線是大腿骨頭的根部，而圍住虛線的實線是屁股。大腿根部其實還挺下面的。

check!
稍微聳肩，手肘貼緊對方身體，看起來會更像抱住對方的姿勢。

check!
腹部凹成「く」字形，背部也彎起來。

check!
腳踩在機車的踏板上。

2 ｜ 畫出肌肉，調整身體線條

男性

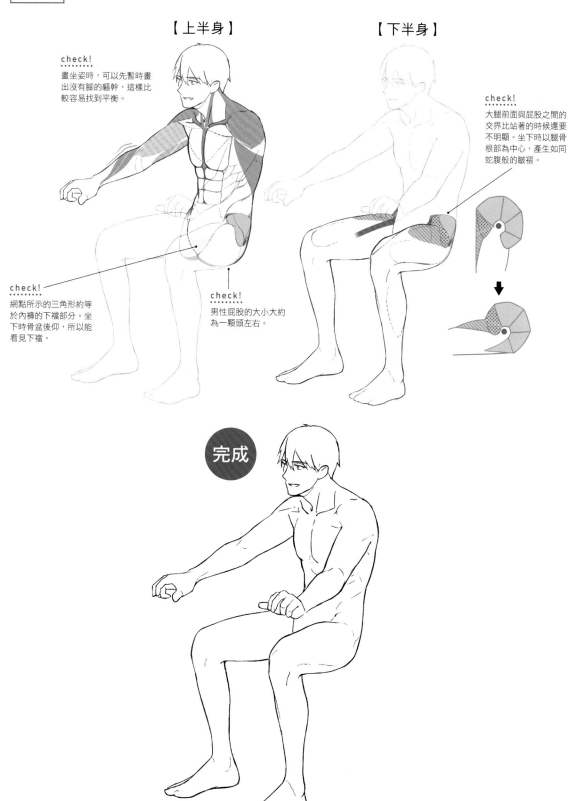

【上半身】

check!
畫坐姿時，可以先暫時畫出沒有腳的軀幹，這樣比較容易找到平衡。

check!
網點所示的三角形約等於內褲的下襠部分。坐下時骨盆後仰，所以能看見下襠。

check!
男性屁股的大小大約為一顆頭左右。

【下半身】

check!
大腿前面與屁股之間的交界比站著的時候還要不明顯。坐下時以腿骨根部為中心，產生如同蛇腹般的皺褶。

完成

2 畫出肌肉，調整身體線條

女性

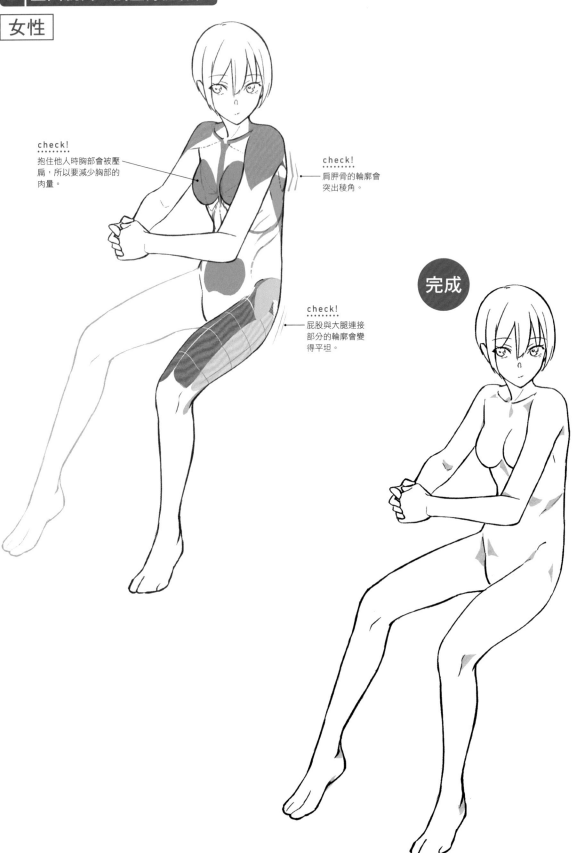

check!
抱住他人時胸部會被壓扁，所以要減少胸部的肉量。

check!
肩胛骨的輪廓會突出稜角。

check!
屁股與大腿連接部分的輪廓會變得平坦。

完成

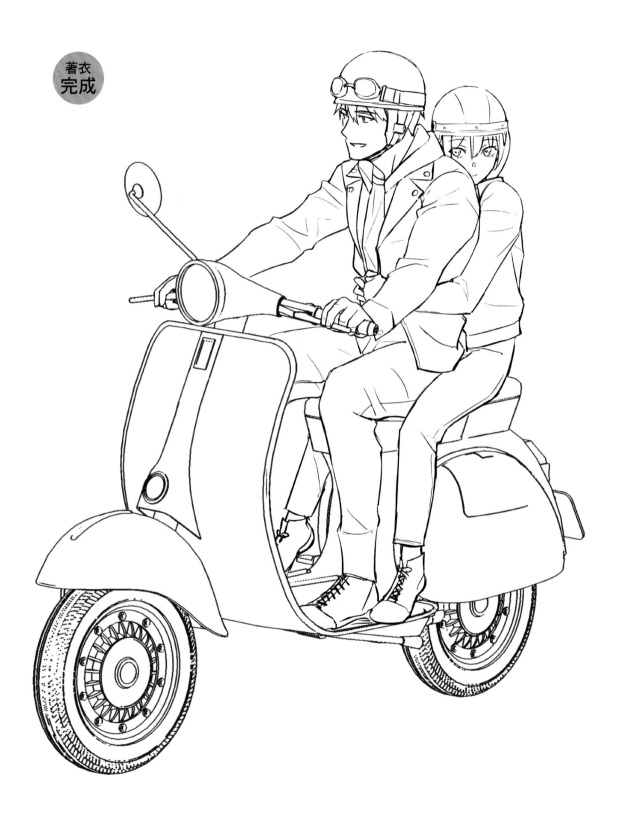

著衣
完成

機車雙載②（俯瞰）

雖然女性身體會被男性擋住，不過為了避免連臉也被擋住，要讓女性往旁邊傾一點。另外，由於男性採前傾姿勢，所以幾乎看不見脖子的輪廓。

範本

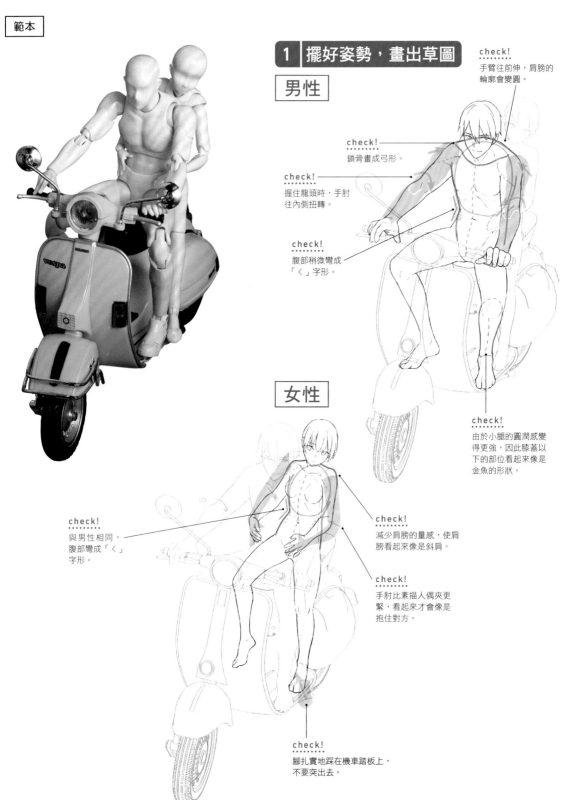

1 擺好姿勢，畫出草圖

男性

check!
手臂往前伸，肩膀的輪廓會變圓。

check!
鎖骨畫成弓形。

check!
握住龍頭時，手肘往內側扭轉。

check!
腹部稍微彎成「く」字形。

check!
由於小腿的圓潤感變得更強，因此膝蓋以下的部位看起來像是金魚的形狀。

女性

check!
與男性相同，腹部彎成「く」字形。

check!
減少肩膀的量感，使肩膀看起來像是斜肩。

check!
手肘比素描人偶夾更緊，看起來才會像是抱住對方。

check!
腳扎實地踩在機車踏板上，不要突出去。

POINT ▶ 關於手臂長度

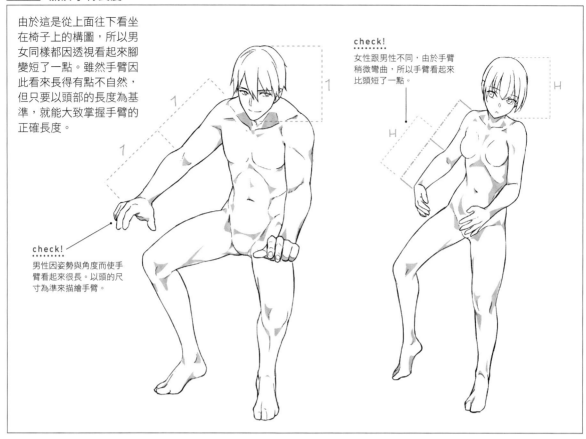

由於這是從上面往下看坐
在椅子上的構圖，所以男
女同樣都因透視看起來腳
變短了一點。雖然手臂因
此看來長得有點不自然，
但只要以頭部的長度為基
準，就能大致掌握手臂的
正確長度。

check!
男性因姿勢與角度而使手
臂看起來很長。以頭的尺
寸為準來描繪手臂。

check!
女性跟男性不同，由於手臂
稍微彎曲，所以手臂看起來
比頭短了一點。

著衣
完成

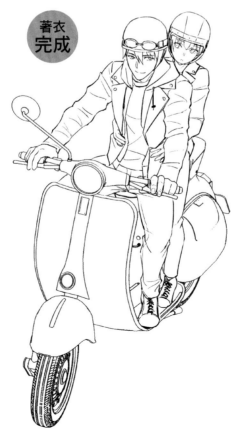

情侶④ 接吻①

圖中的情侶有身高差，因此親吻時男性會有點駝背並往前傾，女性則單腳站立並踮起腳尖。注意女性的臉部角度。

範本

1 擺好姿勢，畫出草圖

男性

check!
姿勢前傾，腰部往前突出，因此背部也大幅度彎曲。

check!
減少腰身，軀幹畫得平直一些。

check!
畫腰時強調骨盆的角。

check!
腹直肌第二層稍微彎曲，第三層，也就是肚臍的位置則大幅彎折。

女性

check!
手臂往上舉，肩膀也隨著稍微抬高。

check!
背部反弓，因此腰部曲線的弧度很大，腰身也相當明顯。

check!
露出畫面深處的膝窩，姿勢看起來會比較自然。

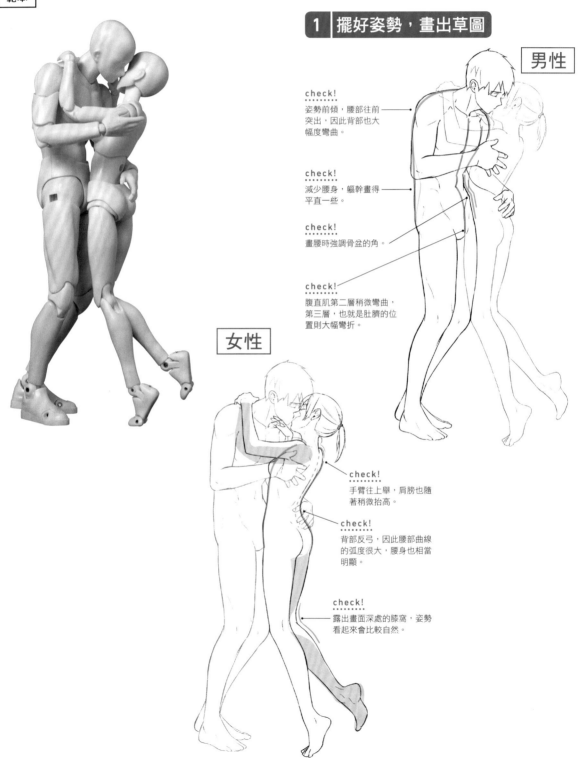

2 | 畫出肌肉，調整身體線條

由於男性的身體線條比女性來得平直，所以只是沿著輪廓線來畫也不見得就能畫好。描繪軀幹時務必確認「頭與軀幹的長度比例」、「頭與肋骨的長度比例」、「乳頭、肚臍與恥骨彼此之間的距離」等長度比例。

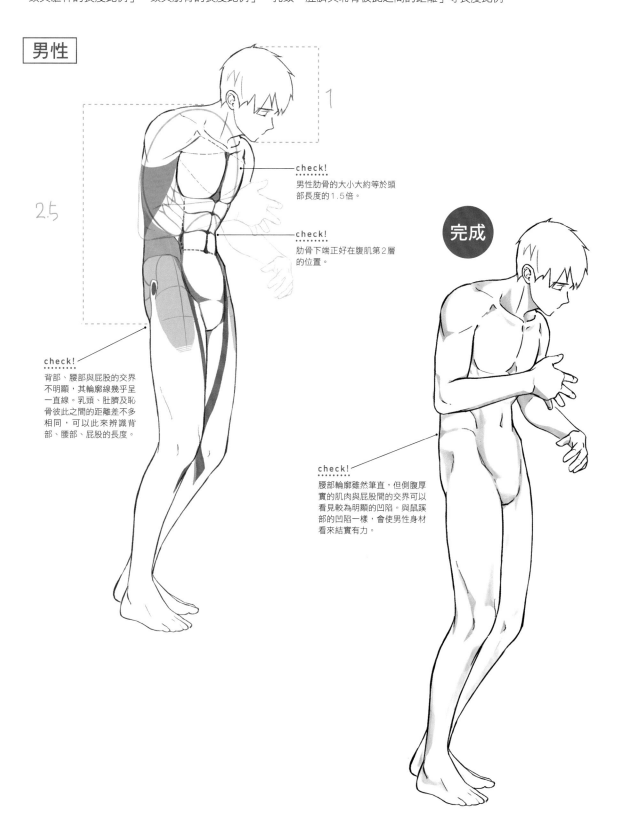

男性

check!
男性肋骨的大小大約等於頭部長度的1.5倍。

check!
肋骨下端正好在腹肌第2層的位置。

check!
背部、腰部與屁股的交界不明顯，其輪廓線幾乎呈一直線。乳頭、肚臍及恥骨彼此之間的距離差不多相同，可以此來辨識背部、腰部、屁股的長度。

完成

check!
腰部輪廓雖然筆直，但側腹厚實的肌肉與屁股間的交界可以看見較為明顯的凹陷。與鼠蹊部的凹陷一樣，會使男性身材看來結實有力。

2 | 畫出肌肉，調整身體線條

女性

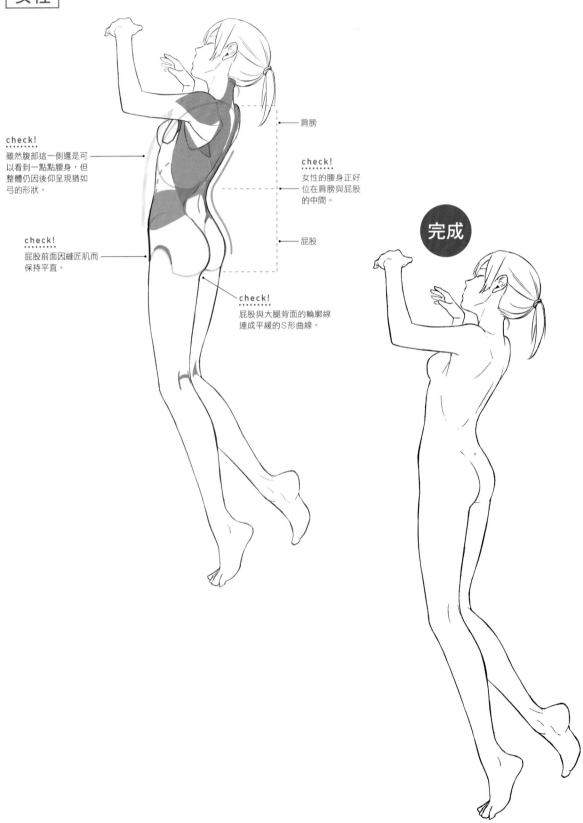

肩膀

check!
女性的腰身正好位在肩膀與屁股的中間。

屁股

check!
雖然腹部這一側還是可以看到一點點腰身，但整體仍因後仰呈現猶如弓的形狀。

check!
屁股前面因縫匠肌而保持平直。

check!
屁股與大腿背面的輪廓線連成平緩的S形曲線。

完成

著衣
完成

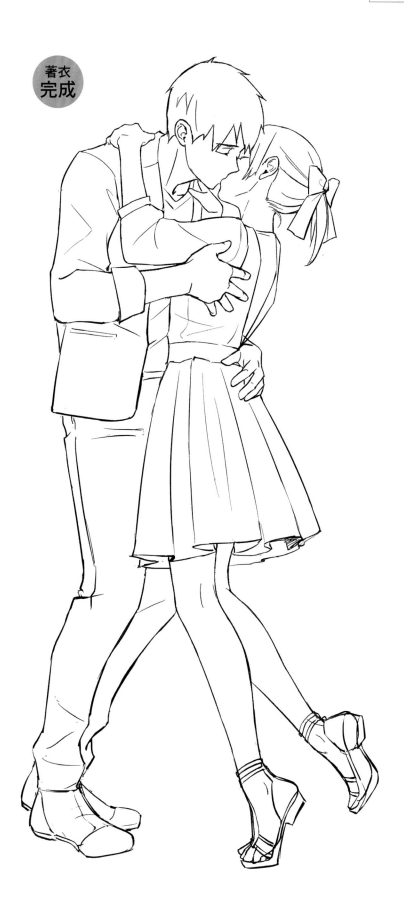

接吻②（俯瞰）

由於範本中的男性幾乎是O型腿，所以除了肩膀外，雙腿也要調整成比素描人偶還要靠得近一點。
注意臉的位置，讓姿勢看起來像是親吻。

範本

主要的注意點

男性

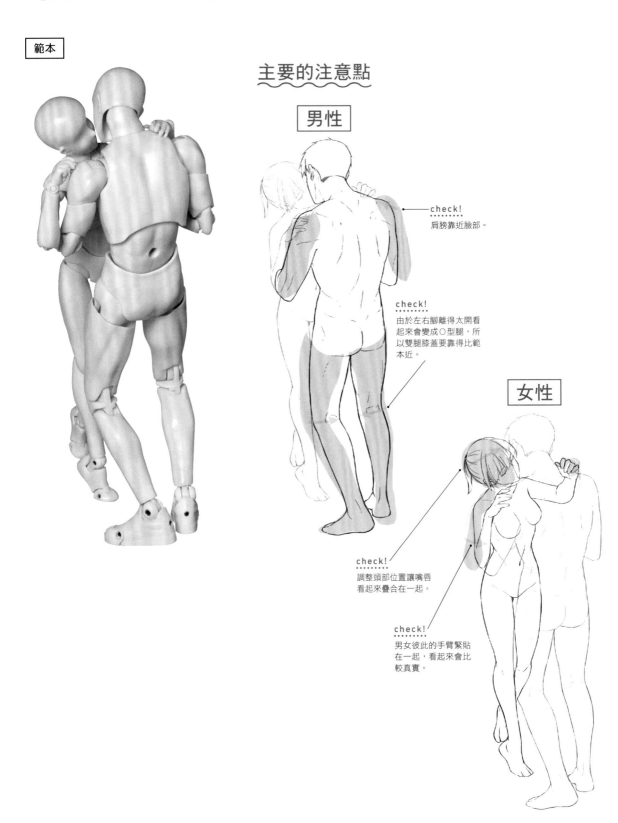

check!
肩膀靠近臉部。

check!
由於左右腳離得太開看
起來會變成O型腿，所
以雙腿膝蓋要靠得比範
本近。

女性

check!
調整頭部位置讓嘴唇
看起來疊合在一起。

check!
男女彼此的手臂緊貼
在一起，看起來會比
較真實。

1 擺好姿勢，畫出草圖

2 畫出肌肉，調整身體線條

男性

check!
藉由在背部畫出肋骨＋背闊肌的厚度，以及平直的腰部＋屁股這兩個輪廓，更能突顯男性特有的背部線條（粉紅色線）。

check!
紫色虛線是脊椎的線條，通過軀幹右側1/3的位置。

check!
粉紅色虛線是因背闊肌與屁股肌肉隆起而看起來相對凹陷進去的線條。作畫時不要省略這些線條，加強人體的立體感。

check!
俯瞰下背闊肌與側腹肌肉交錯並形成「く」字形的腰身。因為姿勢前傾，所以腹部這一側腰身相當明顯。

check!
俯瞰背面時的屁股凹槽看起來像是倒八字形。由於不同角度下凹槽的形狀也會變化，所以要從屁股的立體外型去捕捉屁股凹槽的形狀。

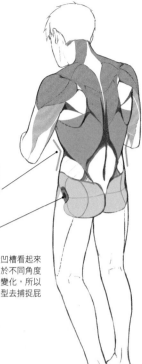

完成

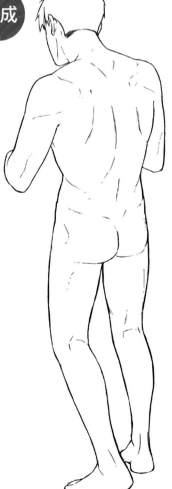

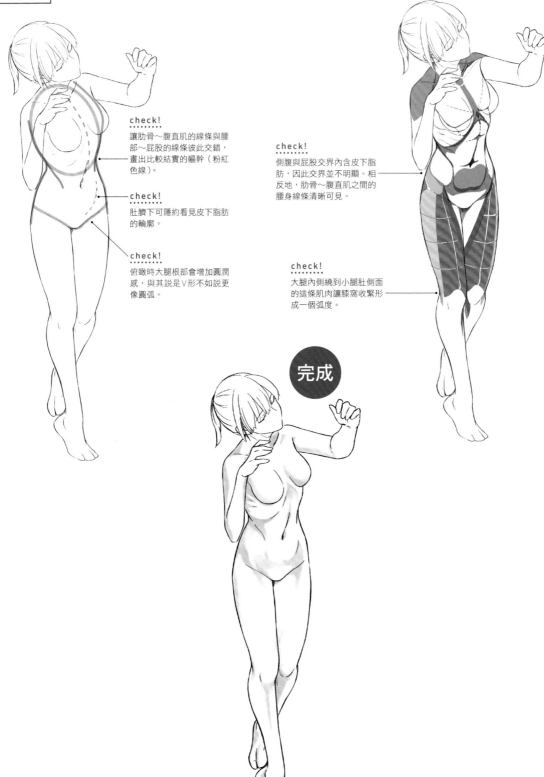

女性

check!

讓肋骨～腹直肌的線條與腰部～屁股的線條彼此交錯，畫出比較結實的軀幹（粉紅色線）。

check!

肚臍下可隱約看見皮下脂肪的輪廓。

check!

俯瞰時大腿根部會增加圓潤感，與其說是V形不如說更像圓弧。

check!

側腹與屁股交界內含皮下脂肪，因此交界並不明顯。相反地，肋骨～腹直肌之間的腰身線條清晰可見。

check!

大腿內側繞到小腿肚側面的這條肌肉讓膝窩收緊形成一個弧度。

完成

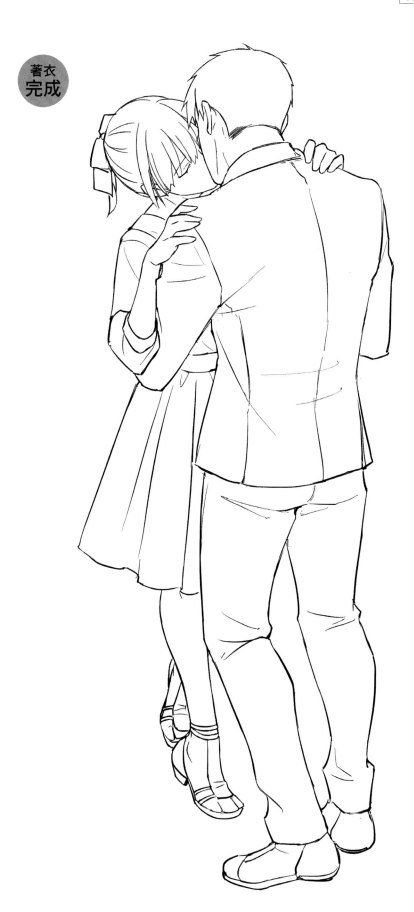

著衣
完成

從後面擁抱

女性把體重放在膝蓋上而駝背,男性則把手撐在背後,保持駝背的姿勢從腰部稍微往後傾倒。讓男性的大腿
與女性的屁股靠在一起並遮住地面,可以減少接地部分透視的不協調感。

範本

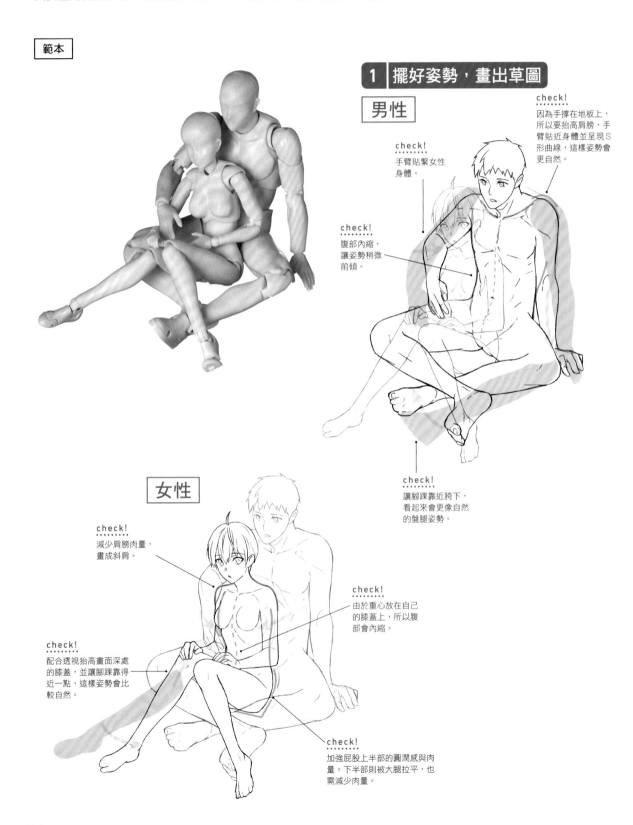

1 擺好姿勢,畫出草圖

男性

check!
因為手撐在地板上,
所以要抬高肩膀,手
臂貼近身體並呈現S
形曲線,這樣姿勢會
更自然。

check!
手臂貼緊女性
身體。

check!
腹部內縮,
讓姿勢稍微
前傾。

check!
讓腳踝靠近胯下,
看起來會更像自然
的盤腿姿勢。

女性

check!
減少肩膀肉量,
畫成斜肩。

check!
由於重心放在自己
的膝蓋上,所以腹
部會內縮。

check!
配合透視抬高畫面深處
的膝蓋,並讓腳踝靠得
近一點,這樣姿勢會比
較自然。

check!
加強屁股上半部的圓潤感與肉
量。下半部則被大腿拉平,也
需減少肉量。

2 畫出肌肉，調整身體線條

男性

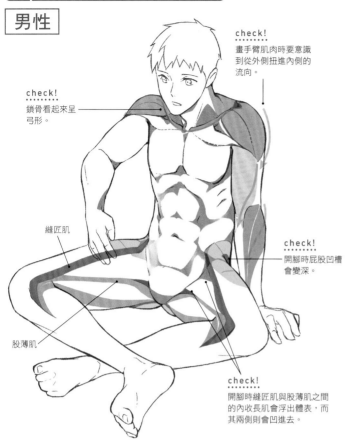

check!
畫手臂肌肉時要意識到從外側扭進內側的流向。

check!
鎖骨看起來呈弓形。

縫匠肌

股薄肌

check!
開腳時屁股凹槽會變深。

check!
開腳時縫匠肌與股薄肌之間的內收長肌會浮出體表，而其兩側則會凹進去。

POINT ▶ 關於頭與上半身的平衡

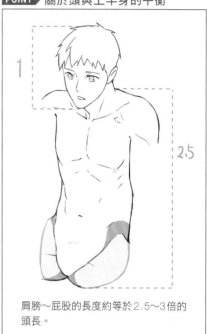

1

2.5

肩膀～屁股的長度約等於2.5～3倍的頭長。

完成

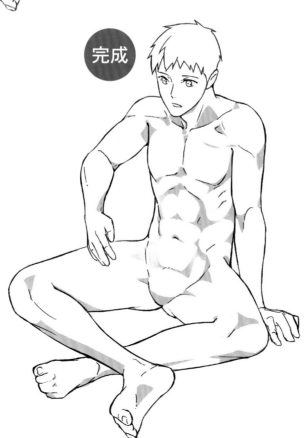

2 畫出肌肉，調整身體線條

女性

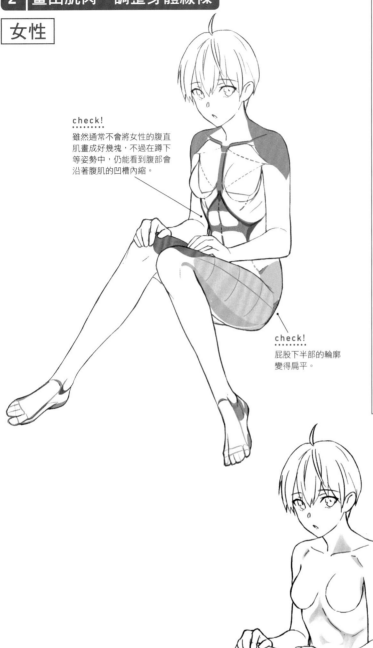

check!
雖然通常不會將女性的腹直肌畫成好幾塊，不過在蹲下等姿勢中，仍能看到腹部會沿著腹肌的凹槽內縮。

check!
屁股下半部的輪廓變得扁平。

POINT 關於頭與上半身的平衡

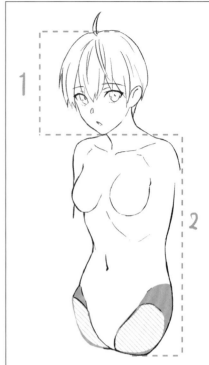

1

2

女性的頭身比比男性低一些，肩膀～屁股的長度約等於2倍的頭長。

完成

著衣
完成

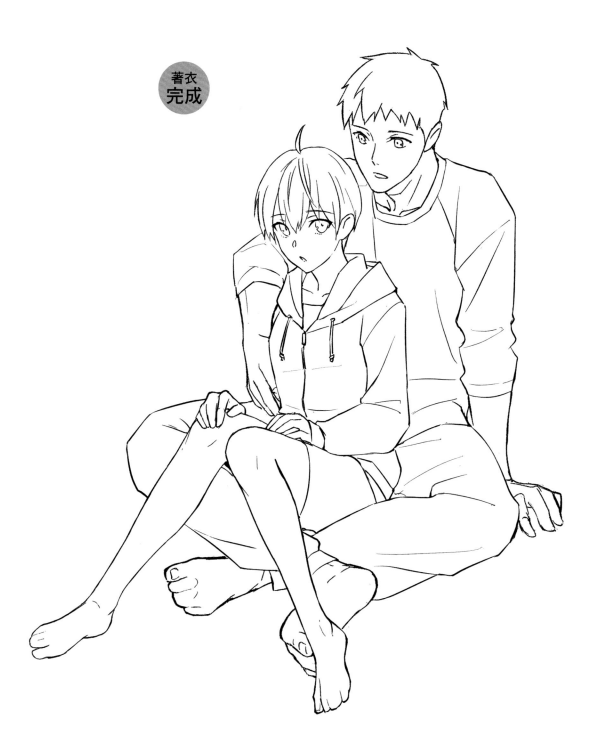

情侶6 公主抱①

為了抱起女性，男性會做出腰部往前，用骨盆支撐的姿勢。
女性的背部曲線比範本更圓滑，屁股的位置也稍微低一點。

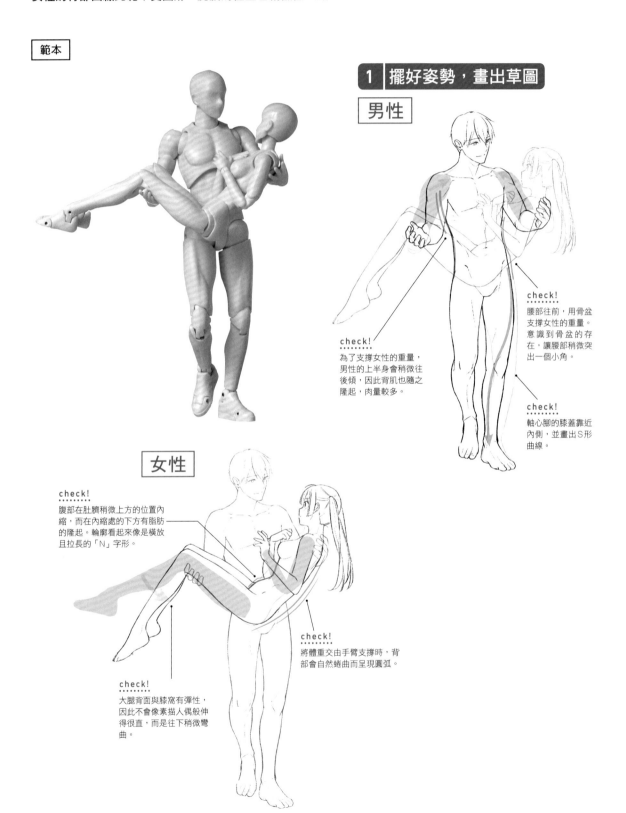

範本

1 擺好姿勢，畫出草圖

男性

check!
為了支撐女性的重量，
男性的上半身會稍微往
後傾，因此背肌也隨之
隆起，肉量較多。

check!
腰部往前，用骨盆
支撐女性的重量。
意識到骨盆的存
在，讓腰部稍微突
出一個小角。

check!
軸心腳的膝蓋靠近
內側，並畫出S形
曲線。

女性

check!
腹部在肚臍稍微上方的位置內
縮，而在內縮處的下方有脂肪
的隆起。輪廓看起來像是橫放
且拉長的「N」字形。

check!
將體重交由手臂支撐時，背
部會自然蜷曲而呈現圓弧。

check!
大腿背面與膝窩有彈性，
因此不會像素描人偶般伸
得很直，而是往下稍微彎
曲。

2 | 畫出肌肉，調整身體線條

男性

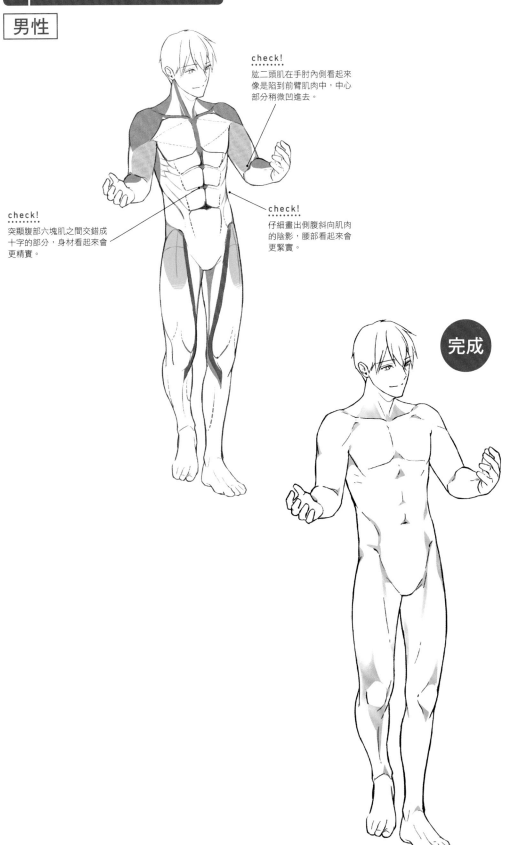

check!
肱二頭肌在手肘內側看起來像是陷到前臂肌肉中，中心部分稍微凹進去。

check!
突顯腹部六塊肌之間交錯成十字的部分，身材看起來會更精實。

check!
仔細畫出側腹斜向肌肉的陰影，腰部看起來會更緊實。

完成

女性

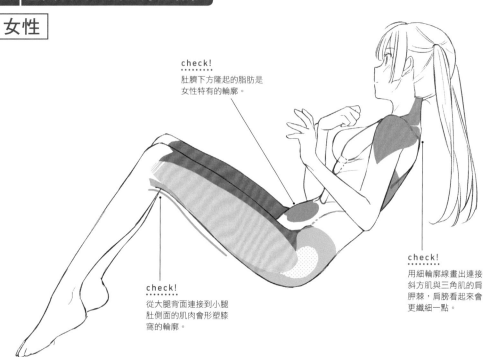

check!
肚臍下方隆起的脂肪是
女性特有的輪廓。

check!
從大腿背面連接到小腿
肚側面的肌肉會形塑膝
窩的輪廓。

check!
用細輪廓線畫出連接
斜方肌與三角肌的肩
胛棘，肩膀看起來會
更纖細一點。

完成

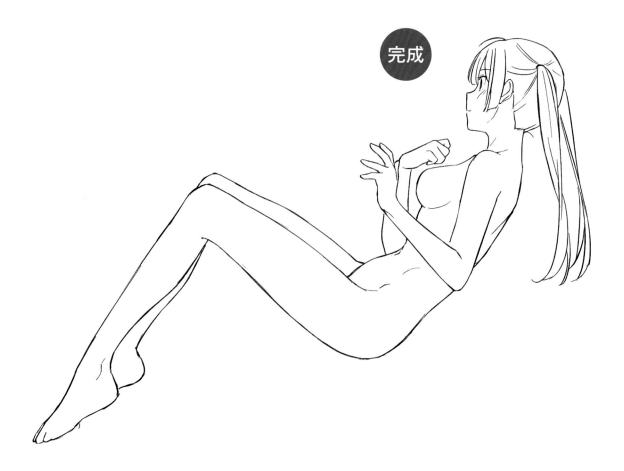

著衣
完成

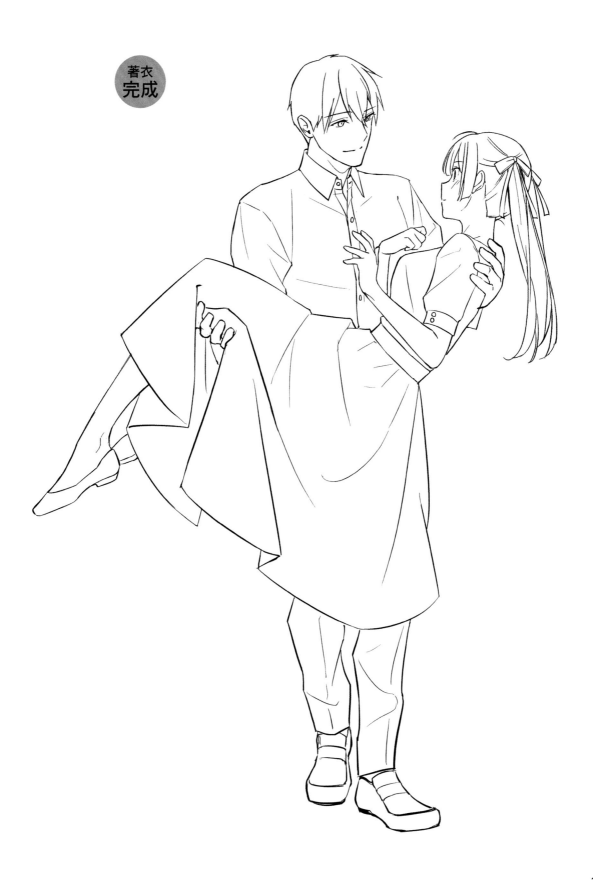

公主抱②（俯瞰）

用腰支撐女性重量的男性會做出腰部大幅後仰的姿勢。另外若女性膝蓋完全併攏，會給人生硬的印象，
所以靠近男性手肘的膝蓋要稍微畫高一點。

範本

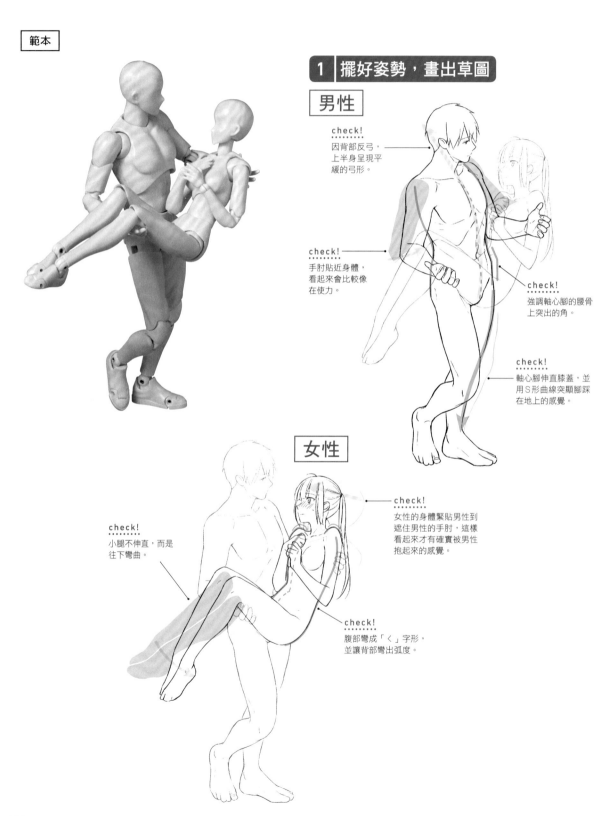

1 擺好姿勢，畫出草圖

男性

check!
因背部反弓，
上半身呈現平
緩的弓形。

check!
手肘貼近身體，
看起來會比較像
在使力。

check!
強調軸心腳的腰骨
上突出的角。

check!
軸心腳伸直膝蓋，並
用S形曲線突顯腳踩
在地上的感覺。

女性

check!
女性的身體緊貼男性到
遮住男性的手肘，這樣
看起來才有確實被男性
抱起來的感覺。

check!
小腿不伸直，而是
往下彎曲。

check!
腹部彎成「く」字形，
並讓背部彎出弧度。

2 畫出肌肉，調整身體線條

男性

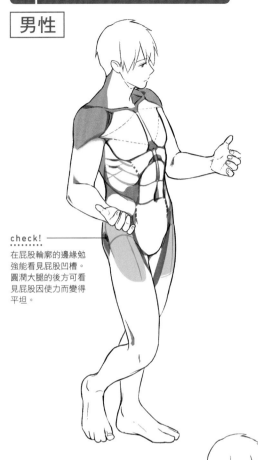

check!
在屁股輪廓的邊緣勉強能看見屁股凹槽。圓潤大腿的後方可看見屁股因使力而變得平坦。

完成

POINT ▶ 關於透視

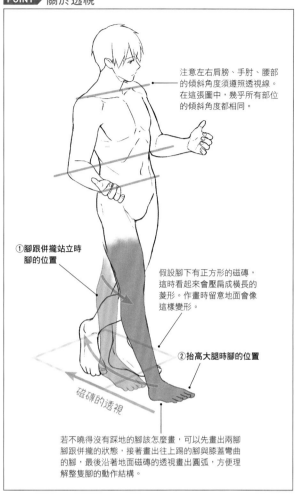

注意左右肩膀、手肘、腰部的傾斜角度須遵照透視線。在這張圖中，幾乎所有部位的傾斜角度都相同。

①腳跟併攏站立時腳的位置

假設腳下有正方形的磁磚，這時看起來會壓扁成橫長的菱形。作畫時留意地面會像這樣變形。

②抬高大腿時腳的位置

磁磚的透視

若不曉得沒有踩地的腳該怎麼畫，可以先畫出兩腳腳跟併攏的狀態，接著畫出往上踢的腳與膝蓋彎曲的腳，最後沿著地面磁磚的透視畫出圓弧，方便理解整隻腳的動作結構。

女性

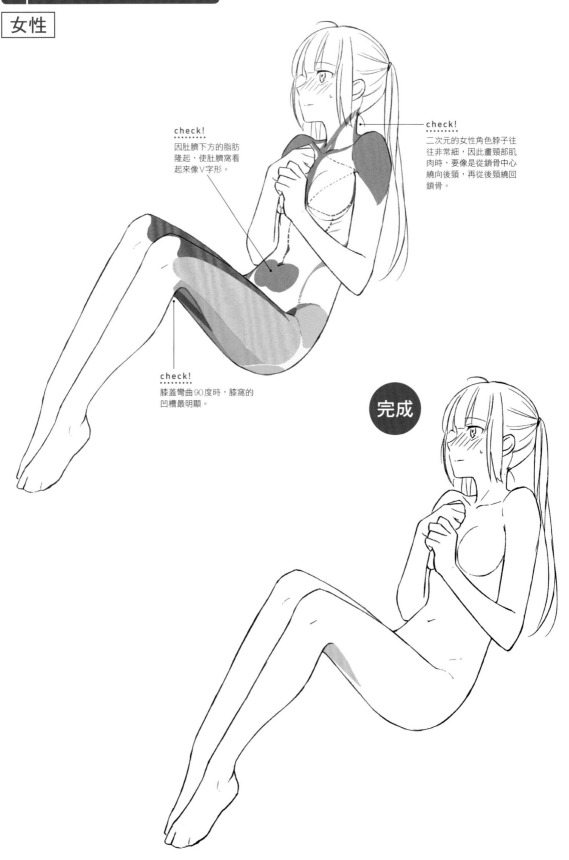

check!

因肚臍下方的脂肪
隆起，使肚臍窩看
起來像V字形。

check!

二次元的女性角色脖子往
往非常細，因此畫頸部肌
肉時，要像是從鎖骨中心
繞向後頸，再從後頸繞回
鎖骨。

check!

膝蓋彎曲90度時，膝窩的
凹槽最明顯。

完成

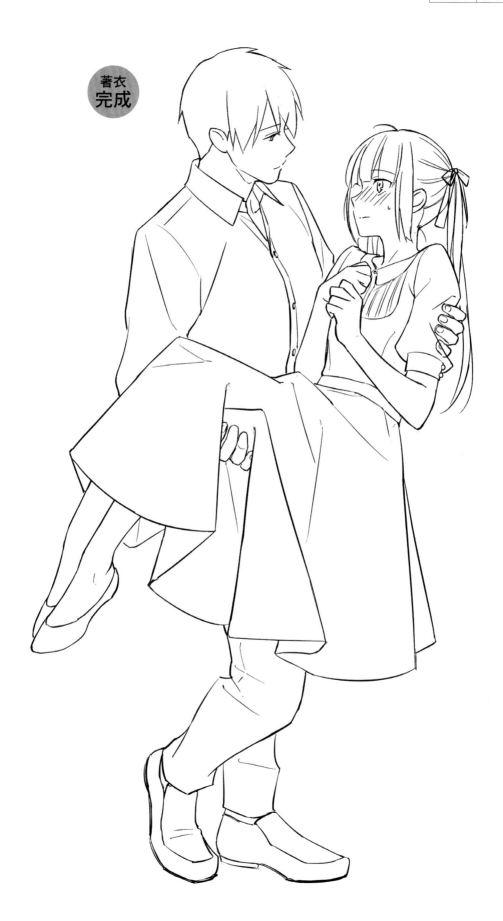

著衣
完成

腳的畫法

STEP1

腳由「帶有圓角的三角形腳跟」與「溜滑梯般梯形的腳尖」兩個部位所組成。腳跟不論從什麼角度看都不會有太大變化，不過腳尖在不同角度下，寬度與重疊狀況會隨之改變。在全身像等腳部不明顯的圖中，光是簡單畫上這兩個形狀看起來就很像腳了。

STEP2

拇趾側的粗大骨頭位在腳踝的前側。

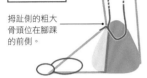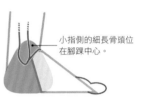

小指側的細長骨頭位在腳踝中心。

若想畫出寫實的腳部，最重要的就是骨頭突起相當明顯的「腳踝」與「拇趾」這兩個部位。腳踝的骨頭拇趾側比較高，與腳背的交界線也是斜向。拇趾的骨頭比腳跟更為突出，不論從什麼方向看都很顯眼。

STEP3

拇趾的骨頭為一大的拱形。

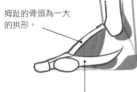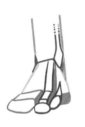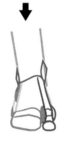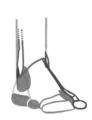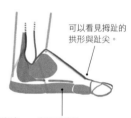

可以看見拇趾的拱形與趾尖。

連接拇趾與腳跟的肌肉。

最後用陰影與細線畫出腳的凹陷部分。最明顯的是拇趾側的足弓，接著是拇趾與食趾間寬大的趾蹼。拇趾的骨頭與肌肉周圍凹凸不平，很容易產生陰影。小趾側沿著腳踝的骨頭有脂肪（紫），與腳底脂肪之間會產生些微陰影。

腳底的脂肪。

完成

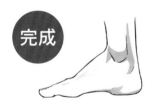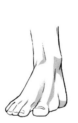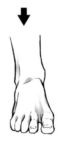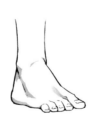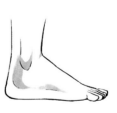

畫踮腳尖站立時的訣竅

腳背上最高的部位是拇趾，因此踮腳尖站立時靠近小趾的腳背會因重疊而被藏起來。將扭轉的腳背當成基礎來畫腳，有助於理解腳的構造，方便畫出更正確的腳。

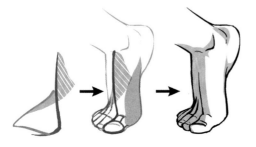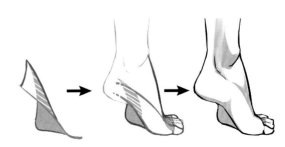

這個手臂往前伸直的姿勢頗為難畫，可以把肩膀加厚或讓拳頭看起來大一點，畫出具有魄力的動作。

範本

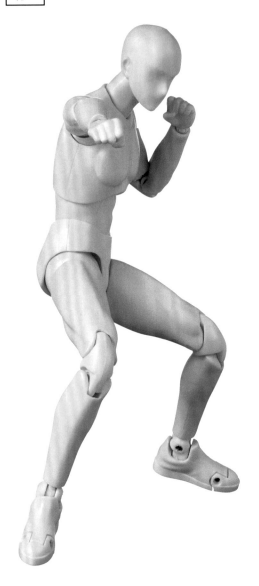

1 擺好姿勢，畫出草圖

check!
防守下巴的手臂肩膀與手肘往前移並夾緊腋下。

check!
拳頭往前伸，肩膀隨之大幅隆起。

check!
打出的拳頭與前臂畫得比範本照片還大許多。活用漫畫特有的透視突顯手臂的形狀。

check!
範本中腳的位置不太穩定，因此要張開膝蓋讓腳站成八字形。

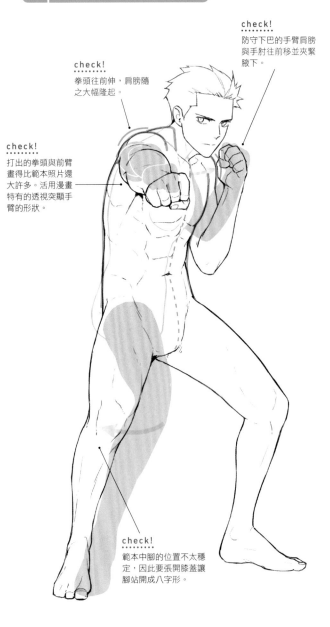

2 畫出肌肉，調整身體線條

【上半身】

check!
胸大肌被手臂牽動而隆起，與斜方肌之間的交界變得模糊。

check!
三角肌（紫）從胸部到背部的肌肉纖維看起來像被扭轉過。

check!
肱三頭肌（淺藍）在連接手肘的大肌腱處凹進去。

check!
連接上臂與前臂的肌肉（橘）大幅隆起，將上臂、手腕區隔開來。

POINT 描繪手臂的方法

伸出的手臂不是連續排列的圓形，看起來比較像是肌肉纖維從肩膀到手腕，一邊扭轉一邊伸長。描繪手臂的線條時，要注意箭頭的扭轉方向。

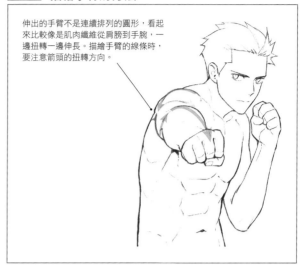

完成

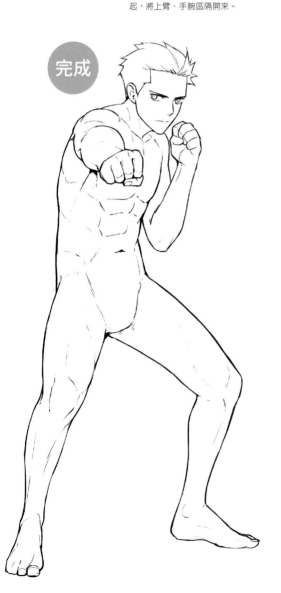

著衣
完成

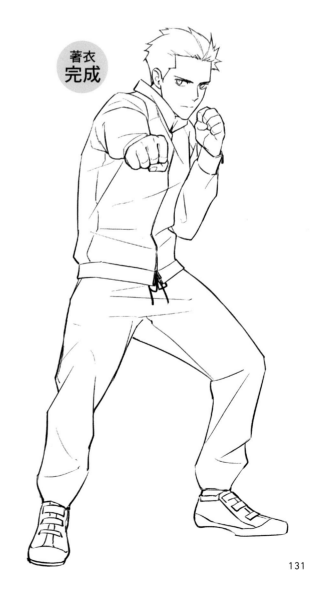

直拳②（側面）

畫好踩地的腳與扭轉的手臂肌肉，讓側面看起來同樣具有魄力。收下巴、眼睛往上看的姿勢看起來更像位格鬥家。

範本

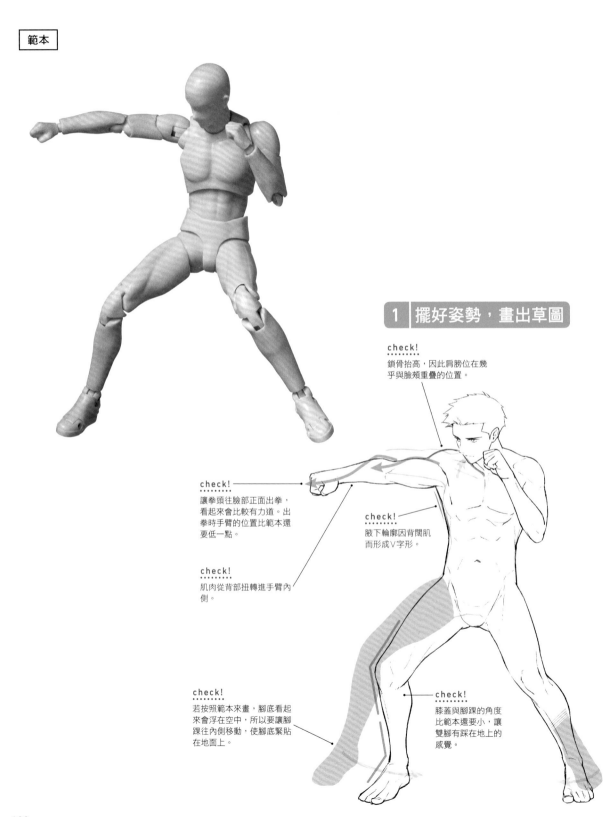

1 擺好姿勢，畫出草圖

check!
鎖骨抬高，因此肩膀位在幾乎與臉頰重疊的位置。

check!
讓拳頭往臉部正面出拳，看起來會比較有力道。出拳時手臂的位置比範本還要低一點。

check!
腋下輪廓因背闊肌而形成V字形。

check!
肌肉從背部扭轉進手臂內側。

check!
若按照範本來畫，腳底看起來會浮在空中，所以要讓腳踝往內側移動，使腳底緊貼在地面上。

check!
膝蓋與腳踝的角度比範本還要小，讓雙腳有踩在地上的感覺。

2 ｜畫出肌肉，調整身體線條

check!
三角肌（紫）、連接上臂與前臂的肌肉（橘）位在手臂的上側，肱二頭肌（粉紅）則位在手臂的正面形成如「凹」字般的形狀。手臂並不是一樣大的糯米糰子排在一起般的形狀。

【上半身】

【手臂】

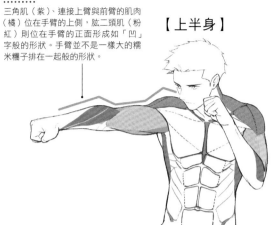

check!
肱二頭肌（粉紅）兩側的肌肉是肱肌（黃）。肱肌薄且寬，夾在肱二頭肌與肱三頭肌（淺藍）之間。想仔細畫出手臂肌肉時，建議先準備好與手臂肌肉有關的知識。

check!
腋下夾在肱二頭肌與肱三頭肌之間的肌肉是喙肱肌（綠）。一般幾乎看不見這條肌肉的形狀，不過畫腋下時稍微留意到這條肌肉會更好畫。

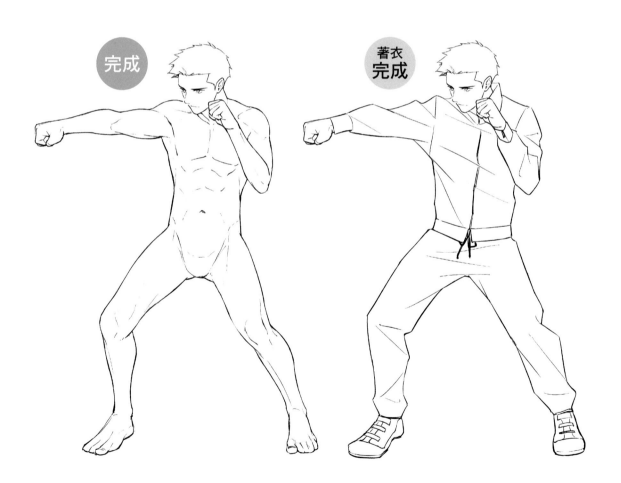

完成

著衣
完成

上鉤拳①

大腿與胯下縫隙太開的話會變得很像人偶,因此要稍微靠緊一點。若意識到手臂到腳的平緩弧線,就能畫出具躍動感的姿勢。

範本

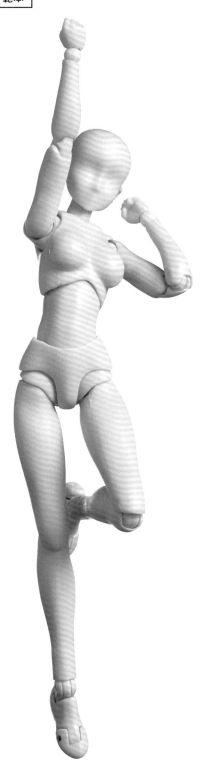

1 擺好姿勢,畫出草圖

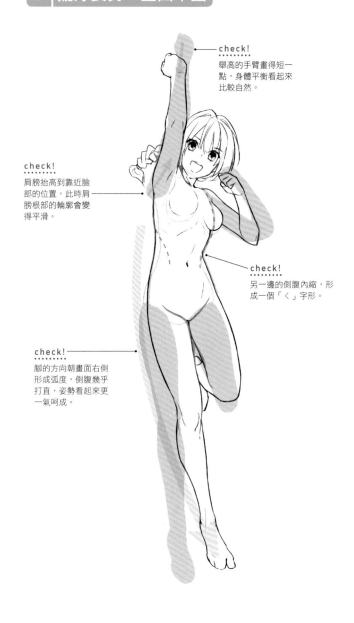

check!
舉高的手臂畫得短一點,身體平衡看起來比較自然。

check!
肩膀抬高到靠近臉部的位置,此時肩膀根部的輪廓會變得平滑。

check!
另一邊的側腹內縮,形成一個「く」字形。

check!
腳的方向朝畫面右側形成弧度,側腹幾乎打直,姿勢看起來更一氣呵成。

2 畫出肌肉，調整身體線條

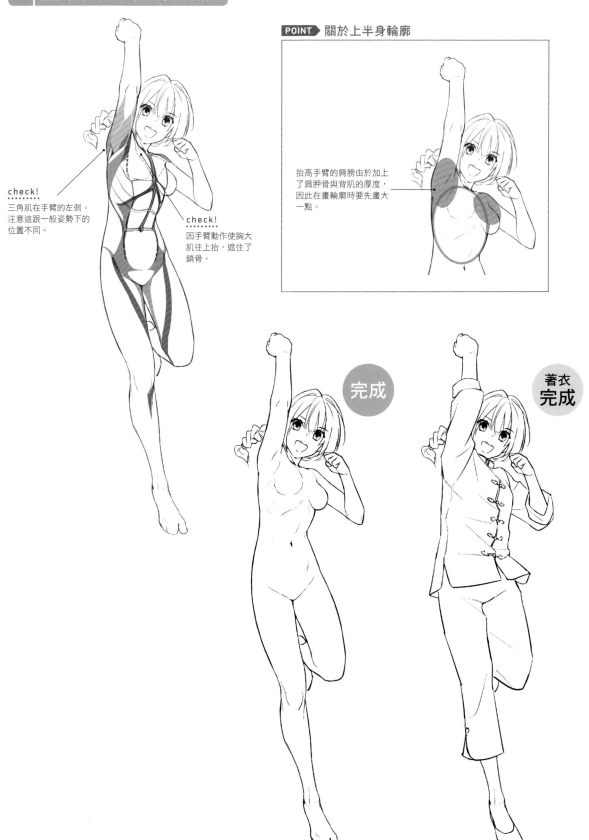

POINT 關於上半身輪廓

抬高手臂的肩膀由於加上了肩胛骨與背肌的厚度，因此在畫輪廓時要先畫大一點。

check!
三角肌在手臂的左側。注意這跟一般姿勢下的位置不同。

check!
因手臂動作使胸大肌往上抬，遮住了鎖骨。

完成

著衣
完成

上鉤拳②（側面仰角）

仰角下肩膀與胸部會抬得特別高，所以幾乎看不見鎖骨與脖子，不過能看見整個腋下。帶有弧度的麻花辮可讓畫面看來更有躍動感。

範本

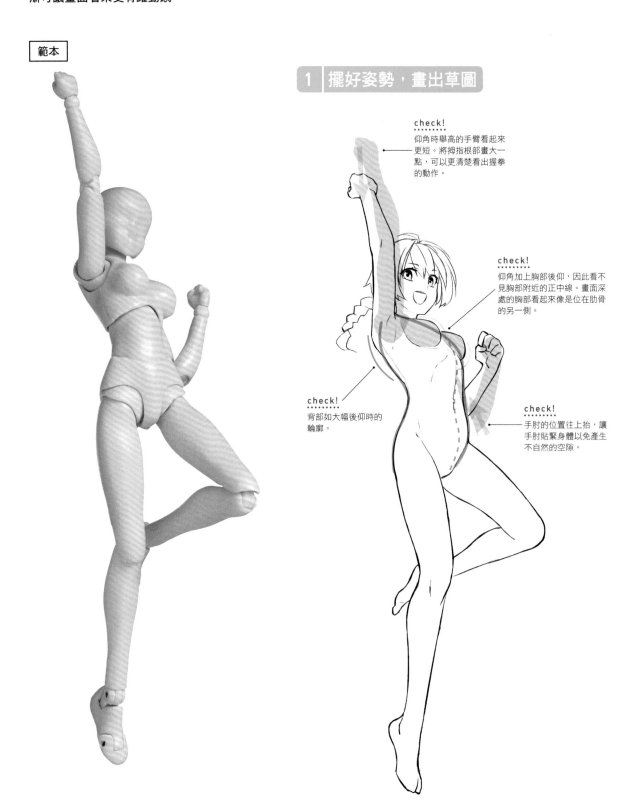

1 擺好姿勢，畫出草圖

check!
仰角時舉高的手臂看起來更短。將拇指根部畫大一點，可以更清楚看出握拳的動作。

check!
仰角加上胸部後仰，因此看不見胸部附近的正中線。畫面深處的胸部看起來像是位在肋骨的另一側。

check!
背部如大幅後仰時的輪廓。

check!
手肘的位置往上抬，讓手肘貼緊身體以免產生不自然的空隙。

2 畫出肌肉，調整身體線條

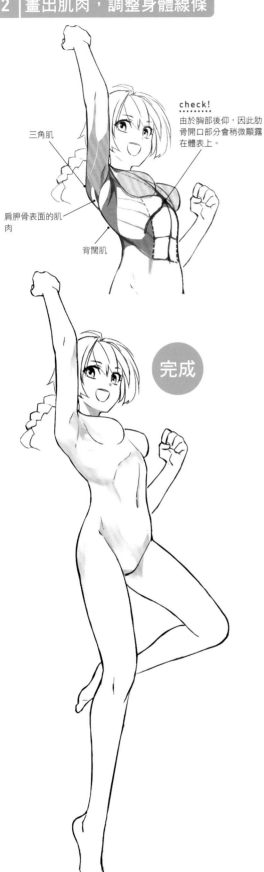

check!
由於胸部後仰，因此肋骨開口部分會稍微顯露在體表上。

三角肌

肩胛骨表面的肌肉

背闊肌

完成

POINT 關於上半身輪廓

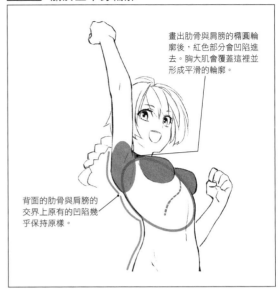

畫出肋骨與肩膀的橢圓輪廓後，紅色部分會凹陷進去。胸大肌會覆蓋這裡並形成平滑的輪廓。

背面的肋骨與肩膀的交界上原有的凹陷幾乎保持原樣。

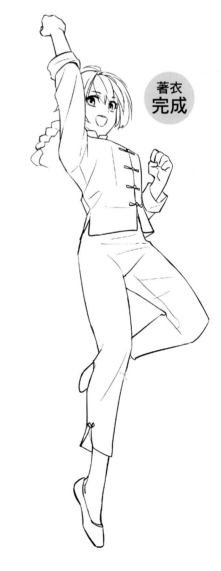

著衣
完成

格鬥技③ 出拳的男性／防守的女性①

注意兩人間的距離感，讓兩人的腳彼此交錯，這麼一來男性的拳頭與女性的手臂就不會相互錯開。夾緊腋下、靠緊雙腳，表現出動作的強勁感吧。

範本

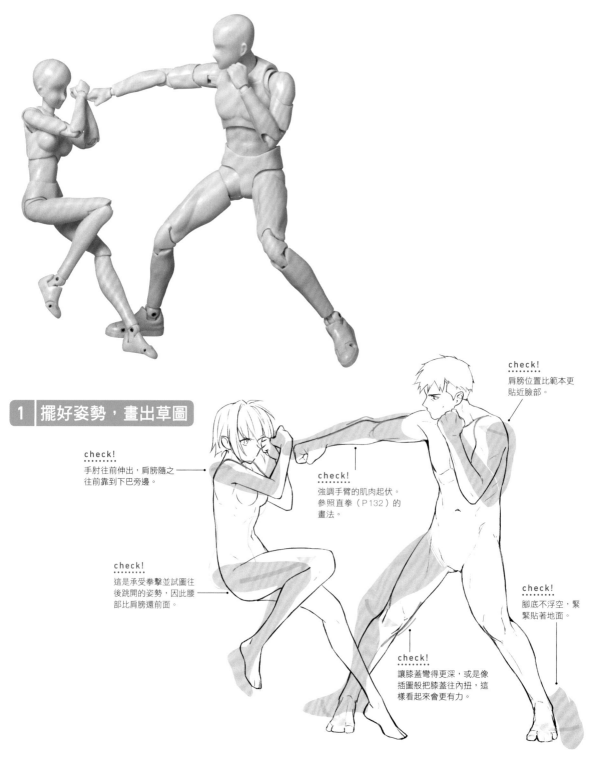

1 擺好姿勢，畫出草圖

check!
肩膀位置比範本更貼近臉部。

check!
手肘往前伸出，肩膀隨之往前靠到下巴旁邊。

check!
強調手臂的肌肉起伏。參照直拳（P132）的畫法。

check!
這是承受拳擊並試圖往後跳開的姿勢，因此腰部比肩膀還前面。

check!
讓膝蓋彎得更深，或是像插圖般把膝蓋往內扭，這樣看起來會更有力。

check!
腳底不浮空，緊緊貼著地面。

2 | 畫出肌肉，調整身體線條

男性

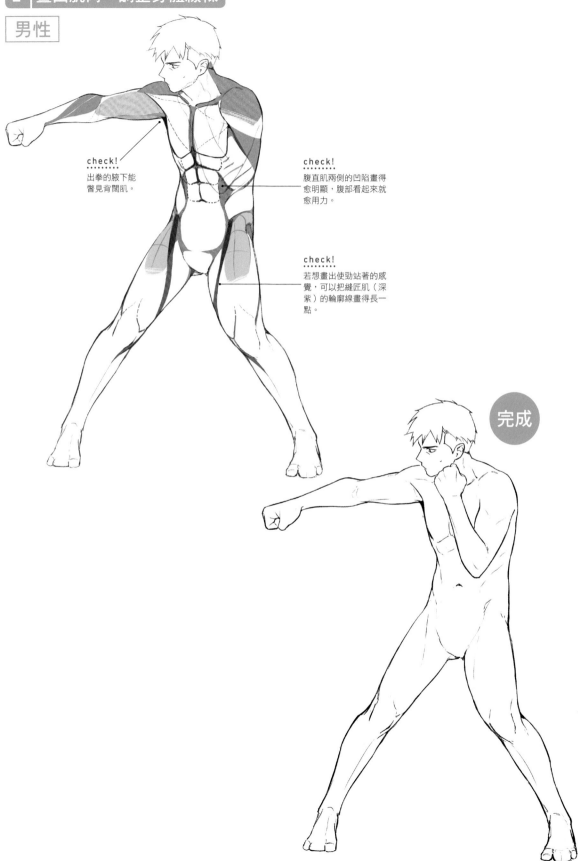

check!
出拳的腋下能
瞥見背闊肌。

check!
腹直肌兩側的凹陷畫得
愈明顯，腹部看起來就
愈用力。

check!
若想畫出使勁站著的感
覺，可以把縫匠肌（深
紫）的輪廓線畫得長一
點。

完成

2 畫出肌肉，調整身體線條

女性

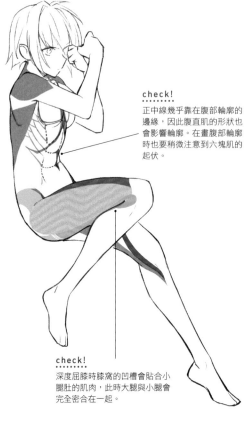

check!
正中線幾乎靠在腹部輪廓的邊緣，因此腹直肌的形狀也會影響輪廓。在畫腹部輪廓時也要稍微注意到六塊肌的起伏。

check!
深度屈膝時膝窩的凹槽會貼合小腿肚的肌肉，此時大腿與小腿會完全密合在一起。

完成

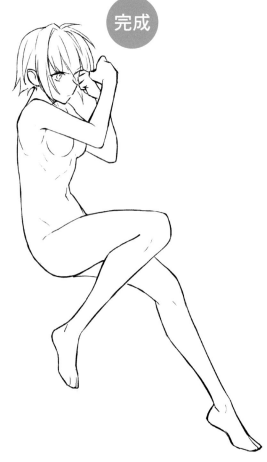

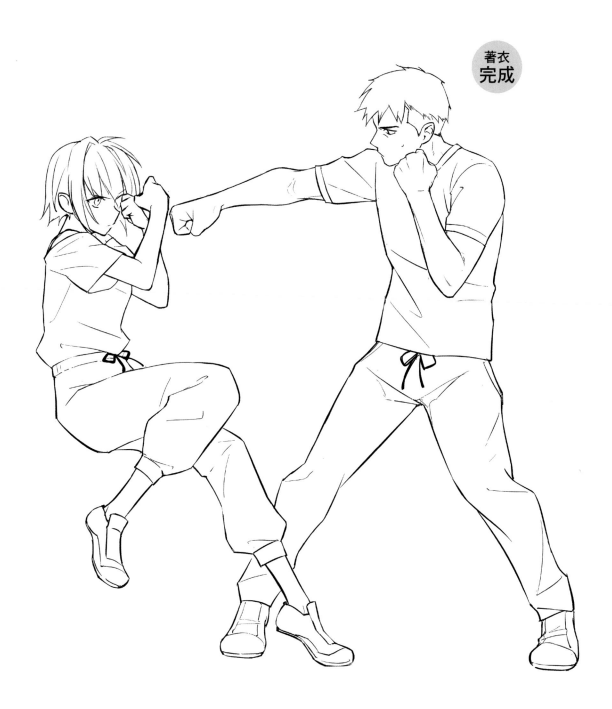

著衣
完成

出拳的男性／防守的女性②（俯瞰）

角色的腳配置在往畫面深處的直線上，強調彼此的動作感，但要小心女性的腳不能踩到男性的腳。
由於看不見男性的臉部，因此作畫時要注意耳朵的形狀與位置，以及與頸部如何連接。

範本

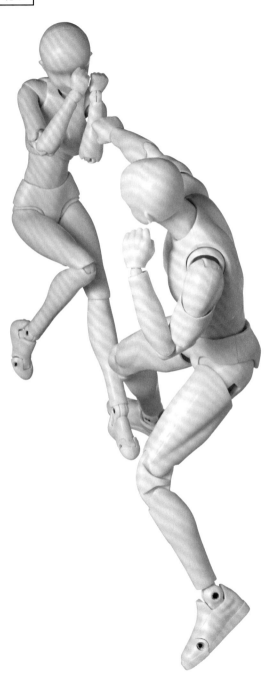

1　擺好姿勢，畫出草圖

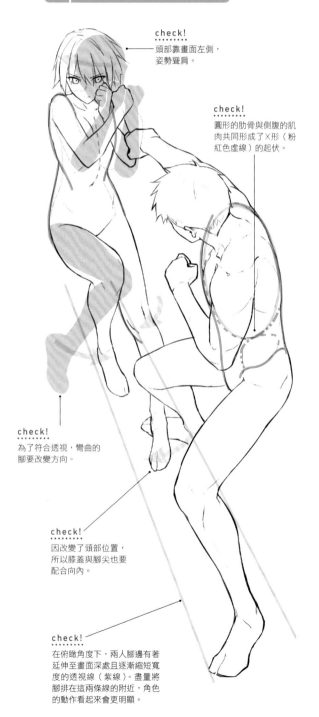

check!
頭部靠畫面左側，
姿勢聳肩。

check!
圓形的肋骨與側腹的肌
肉共同形成了X形（粉
紅色虛線）的起伏。

check!
為了符合透視，彎曲的
腳要改變方向。

check!
因改變了頭部位置，
所以膝蓋與腳尖也要
配合向內。

check!
在俯瞰角度下，兩人腳邊有著
延伸至畫面深處且逐漸縮短寬
度的透視線（紫線）。畫量將
腳排在這兩條線的附近，角色
的動作看起來會更明顯。

2 畫出肌肉，調整身體線條

男性

POINT 肩膀的形狀

右圖是俯瞰角度下的肩膀，並90度旋轉嘴唇般的外形。試著與左邊插圖的肩膀比較看看並畫下來吧。先在沒有頭的狀態下畫出肩膀，可更容易掌握到左右的平衡。

check!
頭部的肌肉從鎖骨中心通過耳後，所以跟正面呈現不同的形狀。

check!
軀幹產生有如包圍著肋骨與側腹的陰影。

check!
腳朝側面打開後屁股凹槽會變得很顯眼。

check!
屁股與大腿的肌肉夾出皺褶。

完成

女性

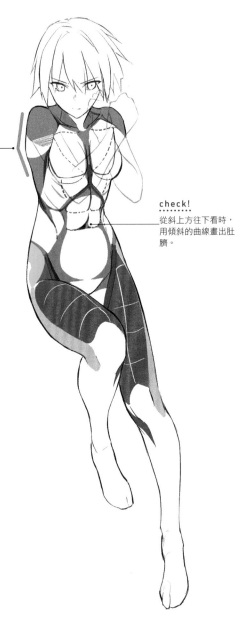

check!
手臂在身體前面交叉，肩胛骨會旋轉到軀幹的旁邊，因此輪廓上會突出肩胛骨的角。

check!
從斜上方往下看時，用傾斜的曲線畫出肚臍。

完成

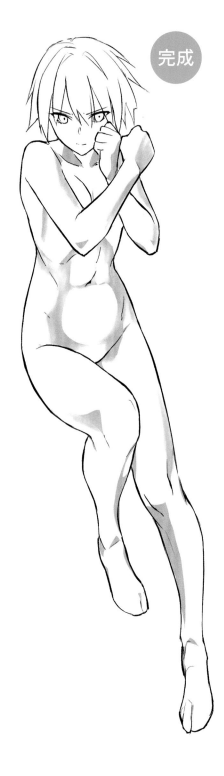

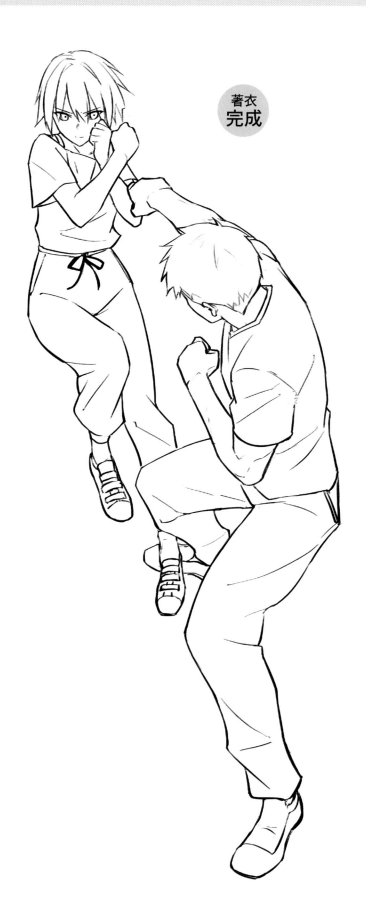

著衣
完成

飛踢可說是最有看頭的武打動作之一。仔細描繪上半身的傾斜角度與肌肉，強調從下往上看的角度，就可以加強動作的氣勢。

範本

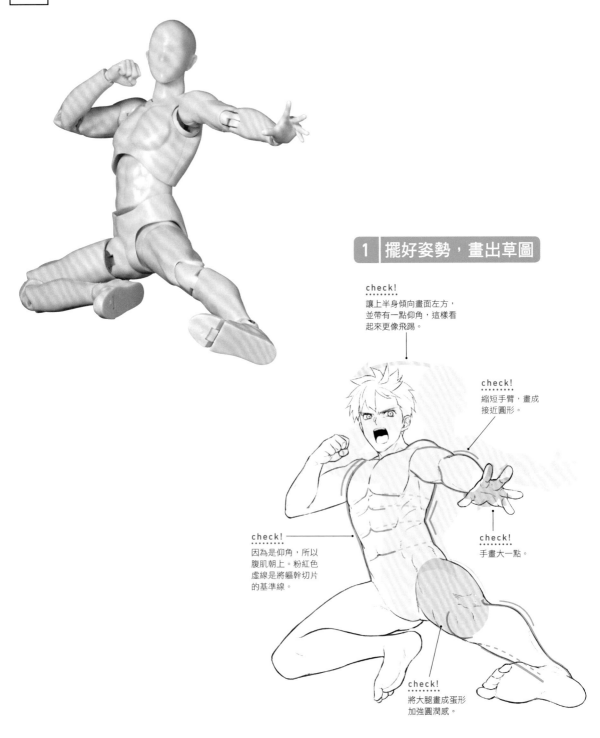

1 擺好姿勢，畫出草圖

check!
讓上半身傾向畫面左方，並帶有一點仰角，這樣看起來更像飛踢。

check!
縮短手臂，畫成接近圓形。

check!
因為是仰角，所以腹肌朝上。粉紅色虛線是將軀幹切片的基準線。

check!
手畫大一點。

check!
將大腿畫成蛋形加強圓潤感。

2 ｜畫出肌肉，調整身體線條

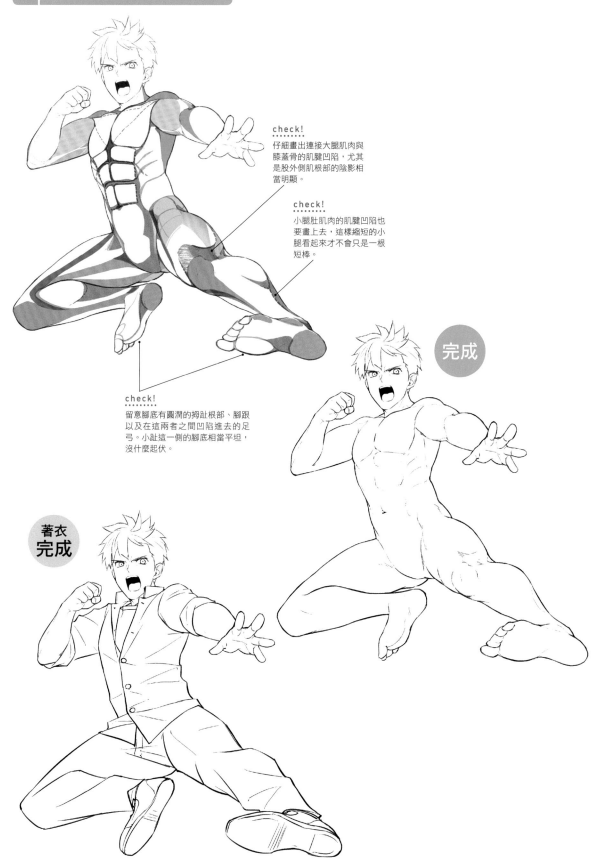

check!
仔細畫出連接大腿肌肉與
膝蓋骨的肌腱凹陷，尤其
是股外側肌根部的陰影相
當明顯。

check!
小腿肚肌肉的肌腱凹陷也
要畫上去，這樣縮短的小
腿看起來才不會只是一根
短棒。

check!
留意腳底有圓潤的拇趾根部、腳跟
以及在這兩者之間凹陷進去的足
弓。小趾這一側的腳底相當平坦，
沒什麼起伏。

完成

著衣
完成

格鬥技 5 踢腿

腳踢高到頭部的高度時，自然能看見大腿的根部。大腿內側沿著股薄肌凹陷，並與鼠蹊部的凹陷正好重疊在一起。

範本

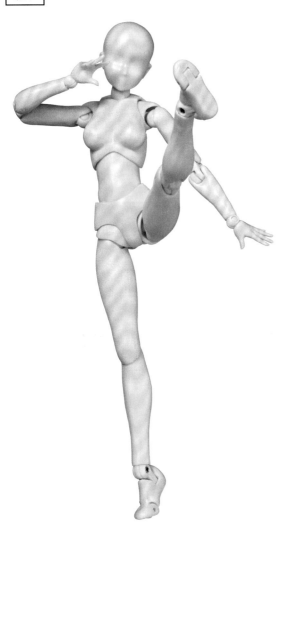

1 擺好姿勢，畫出草圖

check!
由於要把腳畫得更高，所以上半身會後仰。

check!
腳底踢高到臉的附近，這樣畫面看起來會更有張力。

check!
上臂與前臂緊貼在一起，手肘關節畫得細一點。

check!
除了把腳畫高一點外，也要增加大腿內側的肉量。

check!
踢腿這一側的側腹會收緊而產生皺褶。

check!
增加軸心腳大腿與屁股的肉量，提高穩定感。

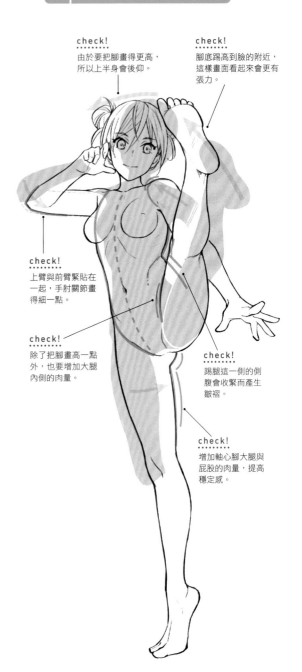

148

2 | 畫出肌肉，調整身體線條

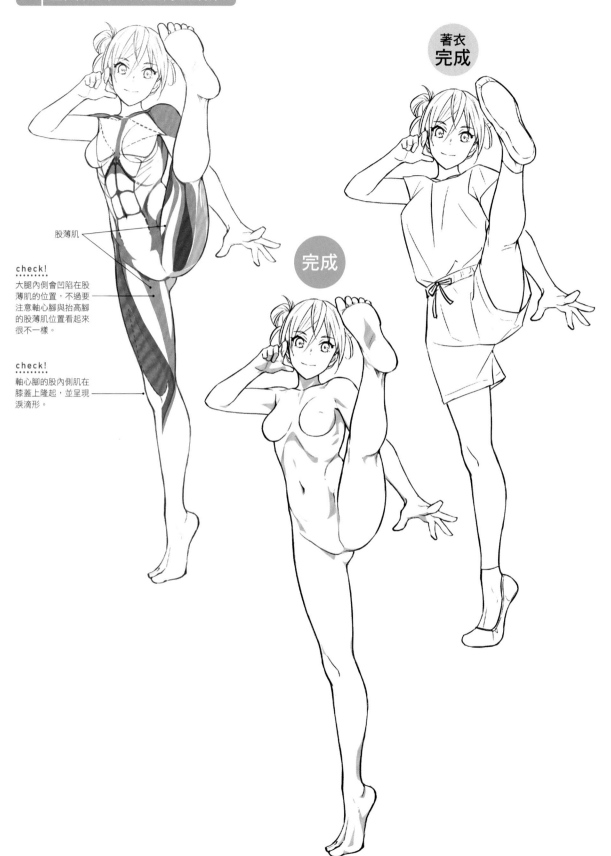

股薄肌

check!
大腿內側會凹陷在股薄肌的位置，不過要注意軸心腳與抬高腳的股薄肌位置看起來很不一樣。

check!
軸心腳的股內側肌在膝蓋上隆起，並呈現淚滴形。

完成

著衣
完成

槍戰❶ 槍口互相瞄準對方①

這是一個描寫特技動作的場面，為了突顯動作的緊迫感，讓男女都傾倒身體吧。調整肩膀或手臂位置時，也要一併調整手腕或槍的角度，使槍口能對準對方頭～胸口的位置。

範本

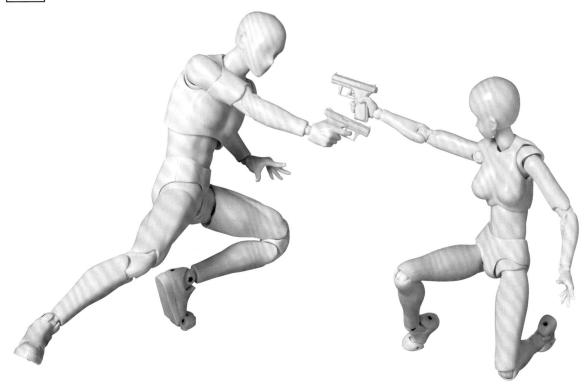

1 擺好姿勢，畫出草圖

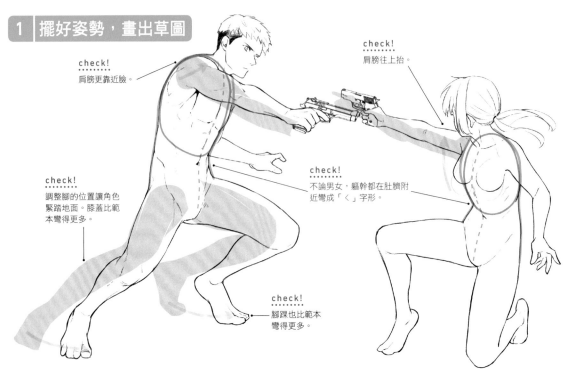

check!
肩膀更靠近臉。

check!
肩膀往上抬。

check!
調整腳的位置讓角色
緊踏地面。膝蓋比範
本彎得更多。

check!
不論男女，軀幹都在肚臍附
近彎成「＜」字形。

check!
腳踝也比範本
彎得更多。

2 畫出肌肉，調整身體線條

男性

check!
用力把手臂往前伸時，附著在肩胛骨表面的2塊肌肉會打開，隱約露出平常被藏在內側的第3塊肌肉（紅）。此處是手臂根部的凹陷處。

check!
手肘到腋下沿著肱三頭肌產生一條凹陷。

POINT ▶ 關於肩膀形狀

肩胛骨大幅度旋轉，變成從正下方往上看的狀態。

從這裡看的狀態。

完成

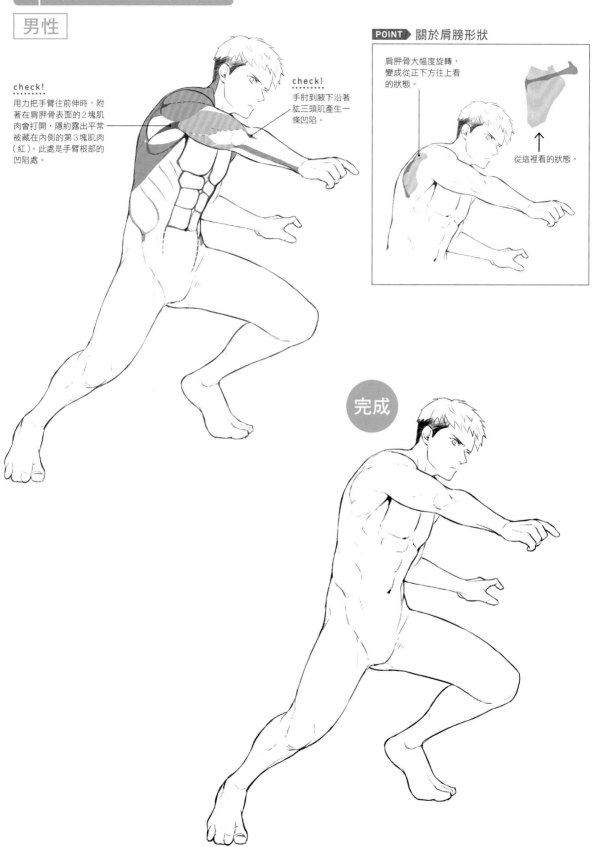

2 │ 畫出肌肉，調整身體線條

女性

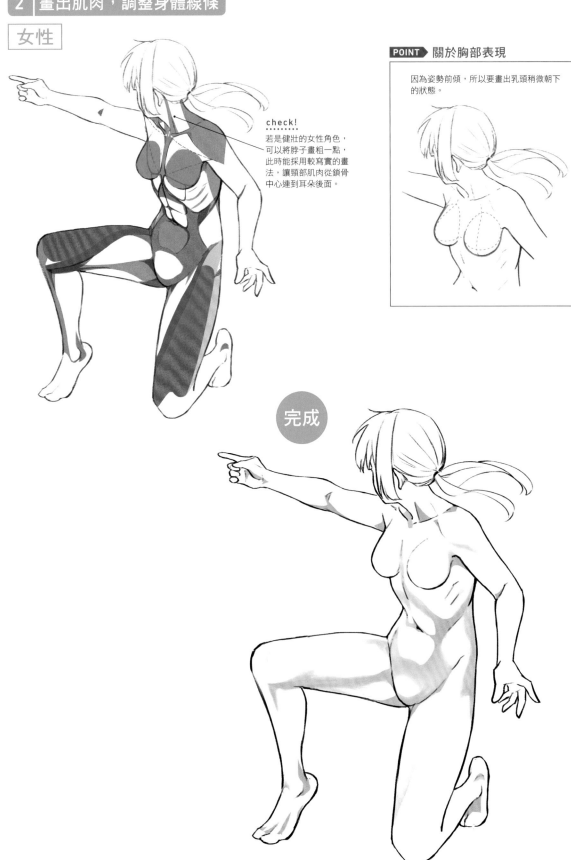

check!

若是健壯的女性角色，可以將脖子畫粗一點，此時能採用較寫實的畫法，讓頸部肌肉從鎖骨中心連到耳朵後面。

POINT ▶ 關於胸部表現

因為姿勢前傾，所以要畫出乳頭稍微朝下的狀態。

完成

著衣
完成

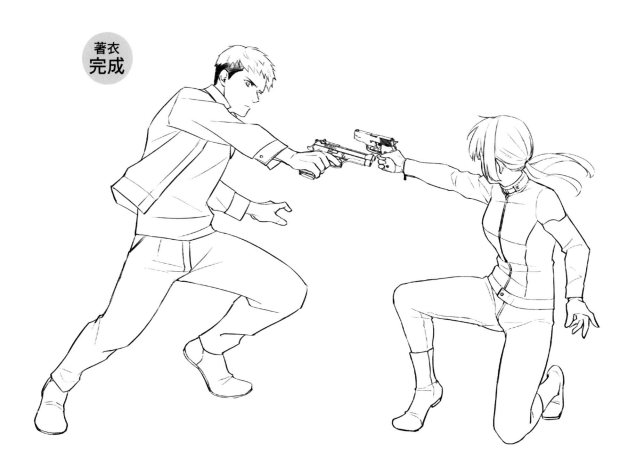

槍口互相瞄準對方②

這是從女性背後看過去的構圖。如果全部按照範本來畫會給人動作呆滯的印象，因此不論男女都要將手腳收進靠近身體中心的位置，加強動作的緊張感。

範本

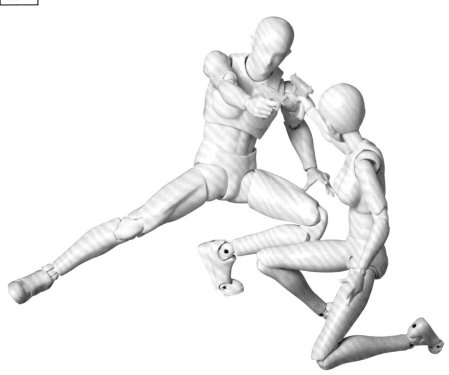

1 擺好姿勢，畫出草圖

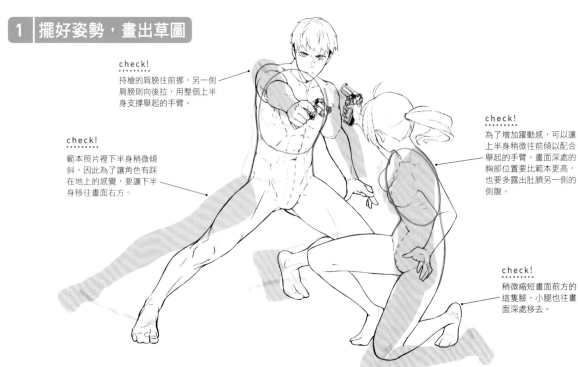

check!
持槍的肩膀往前挪，另一側肩膀則向後拉，用整個上半身支撐舉起的手臂。

check!
範本照片裡下半身稍微傾斜，因此為了讓角色有踩在地上的感覺，要讓下半身移往畫面右方。

check!
為了增加躍動感，可以讓上半身稍微往前傾以配合舉起的手臂。畫面深處的胸部位置要比範本更高，也要多露出肚臍另一側的側腹。

check!
稍微縮短畫面前方的這隻腳，小腿也往畫面深處移去。

2 畫出肌肉,調整身體線條

男性

check!
手臂動作牽動胸大肌隆起。
靠近手臂的鎖骨隱沒在胸大
肌後,與三角肌之間的交界
也變得不明顯。

check!
仔細畫出連接上臂與前臂
呈圓形的肌肉(黃),並用
細線畫出與手腕之間的交
界線。

大腿根部
(粉紅虛線)

完成

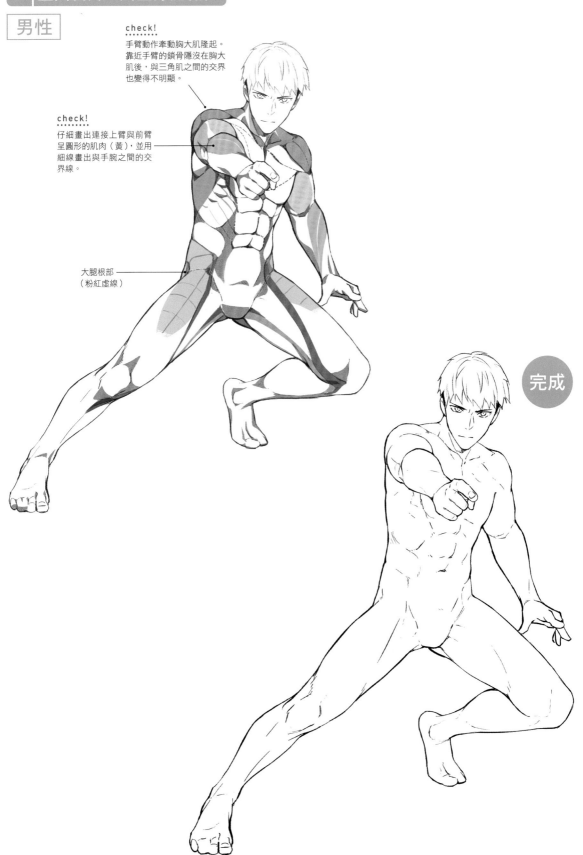

女性

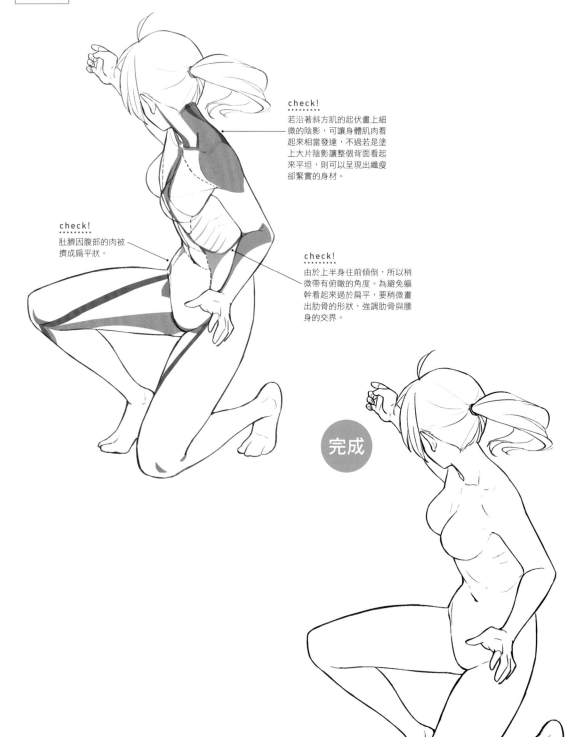

check!

若沿著斜方肌的起伏畫上細微的陰影，可讓身體肌肉看起來相當發達，不過若是塗上大片陰影讓整個背面看起來平坦，則可以呈現出纖瘦卻緊實的身材。

check!

肚臍因腹部的肉被擠成扁平狀。

check!

由於上半身往前傾倒，所以稍微帶有俯瞰的角度。為避免軀幹看起來過於扁平，要稍微畫出肋骨的形狀，強調肋骨與腰身的交界。

完成

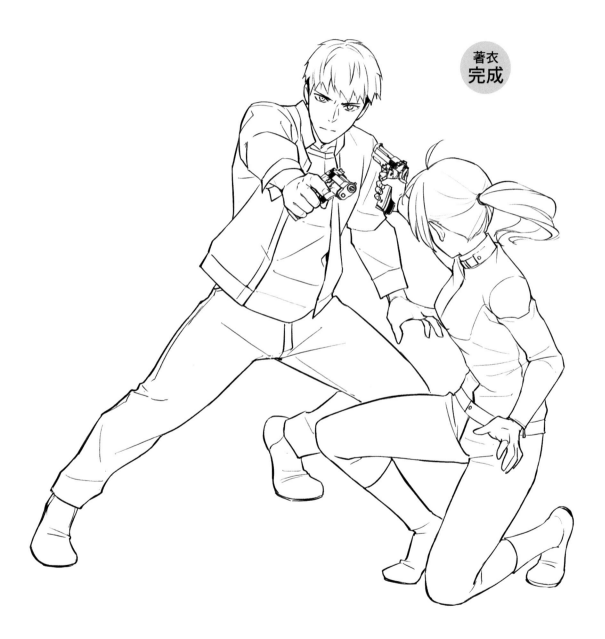

著衣
完成

槍戰❷ 手持雙槍（男性）①

強調腰部往前突、背部挺直的姿勢，讓男性的側面看起來具有動作感。只要抓住這兩點就能畫出帥氣的姿勢。

範本

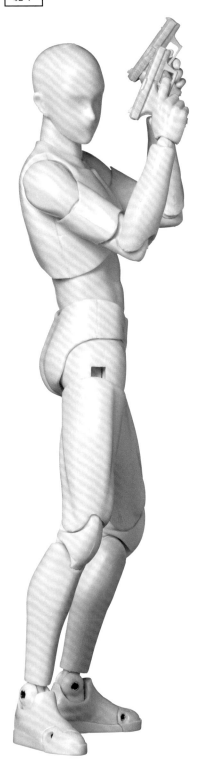

1 擺好姿勢，畫出草圖

check!
上半身比範本更往後仰一些。

check!
三角肌與肩胛骨隆起，增加背部的厚度。

check!
增加大腿背面的肉量，與屁股連成一條平緩的曲線。

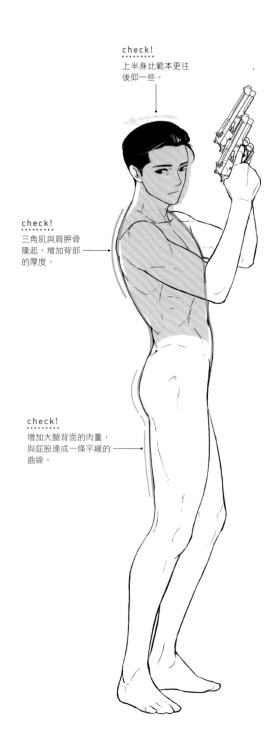

2 │ 畫出肌肉，調整身體線條

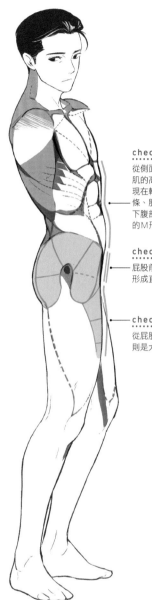

check!
從側面看腹直肌時，六塊肌的高低起伏幾乎不會顯現在輪廓上，而肋骨的線條、肚臍的凹槽與圓潤的下腹部共同形成一個平緩的M形輪廓。

check!
屁股前方的骨盆與縫匠肌形成直線般的輪廓。

check!
從屁股的直線輪廓往下，則是大腿圓潤的輪廓。

完成

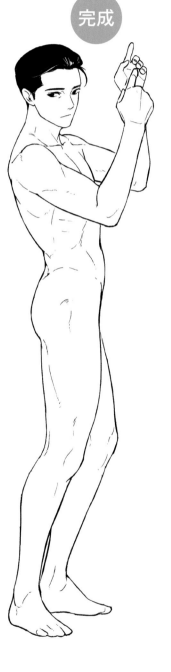

著衣
完成

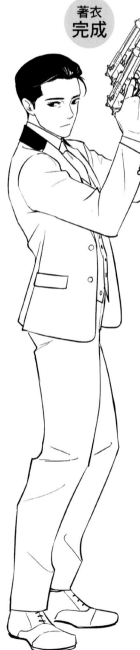

手持雙槍（男性）②（背面）

從背面取鏡時，男性健壯、充滿肌肉的背部描寫就變得很重要。明確區隔出支撐體重的軸心腳與放鬆的腳之間的差異，看起來會更有男性站立的樣子。

範本

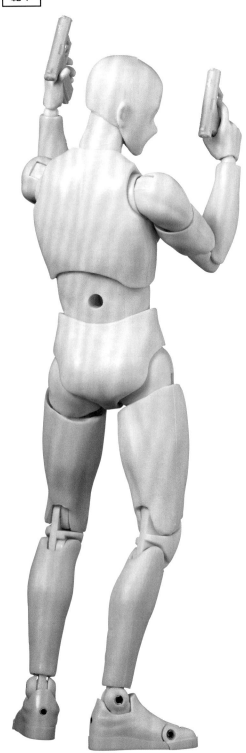

1 擺好姿勢，畫出草圖

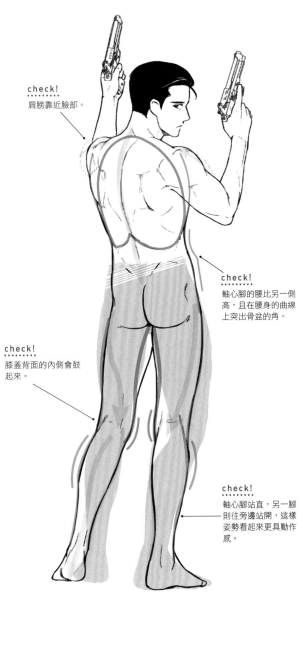

check!
肩膀靠近臉部。

check!
軸心腳的腰比另一側
高，且在腰身的曲線
上突出骨盆的角。

check!
膝蓋背面的內側會鼓
起來。

check!
軸心腳站直，另一腳
則往旁邊站開，這樣
姿勢看起來更具動作
感。

2 | 畫出肌肉，調整身體線條

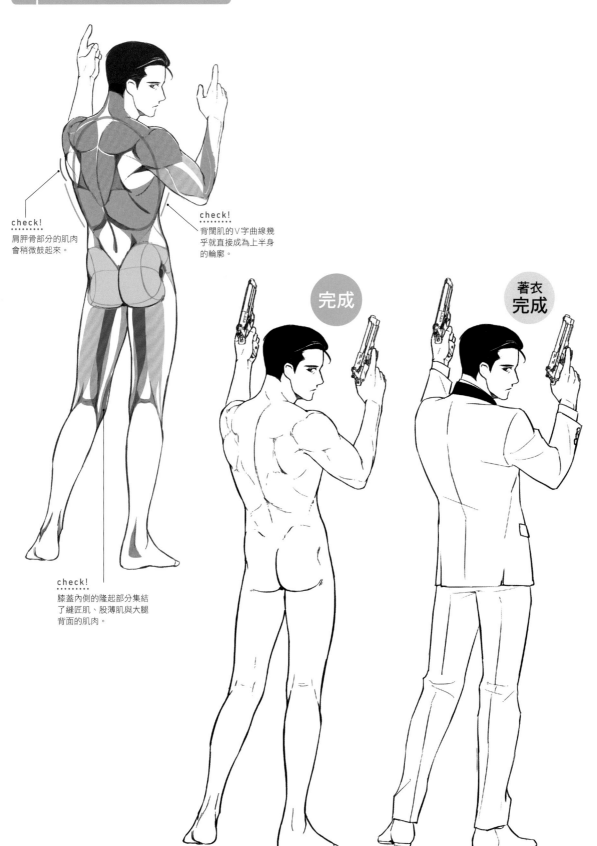

check!
肩胛骨部分的肌肉
會稍微鼓起來。

check!
背闊肌的V字曲線幾
乎就直接成為上半身
的輪廓。

check!
膝蓋內側的隆起部分集結
了縫匠肌、股薄肌與大腿
背面的肌肉。

完成

著衣
完成

手持雙槍（女性）①

雖然臉部朝向正面，但上半身為斜向，下半身更是扭轉到側面，如此一來更具有積極、生動的印象。為了讓軀幹的扭轉看起來更優美，腰部需往後仰。

範本

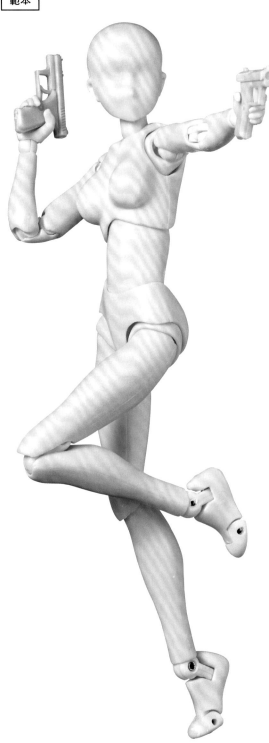

1 擺好姿勢，畫出草圖

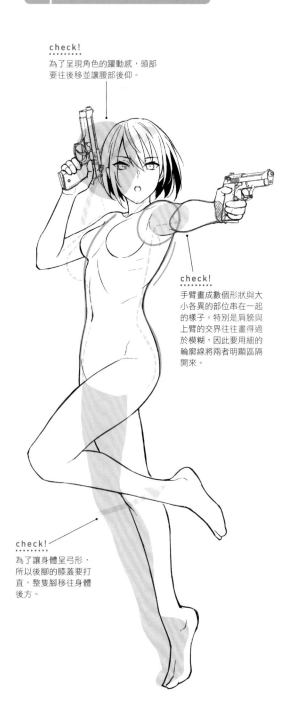

check!
為了呈現角色的躍動感，頭部要往後移並讓腰部後仰。

check!
手臂畫成數個形狀與大小各異的部位串在一起的樣子。特別是肩膀與上臂的交界往往畫得過於模糊，因此要用細的輪廓線將兩者明顯區隔開來。

check!
為了讓身體呈弓形，所以後腳的膝蓋要打直，整隻腳移往身體後方。

2　畫出肌肉，調整身體線條

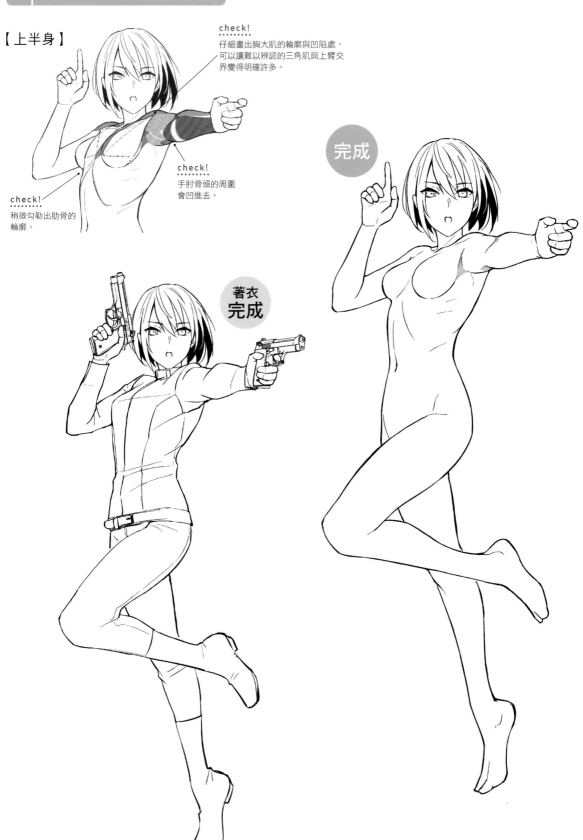

【上半身】

check!
仔細畫出胸大肌的輪廓與凹陷處，
可以讓難以辨認的三角肌與上臂交
界變得明確許多。

check!
手肘骨頭的周圍
會凹進去。

check!
稍微勾勒出肋骨的
輪廓。

完成

著衣
完成

手持雙槍（女性）②（側面）

強調腰身，並讓腰部大幅後仰，可以突顯女性特有的優美曲線。
刻意穿上具有意外性的服裝能襯托出角色的特質。

範本

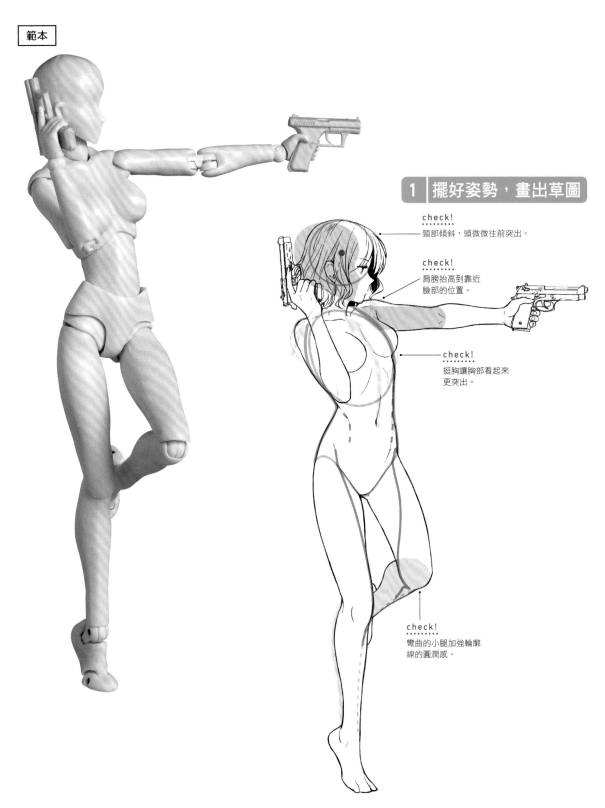

1 | 擺好姿勢，畫出草圖

check!
頸部傾斜，頭微微往前突出。

check!
肩膀抬高到靠近
臉部的位置。

check!
挺胸讓胸部看起來
更突出。

check!
彎曲的小腿加強輪廓
線的圓潤感。

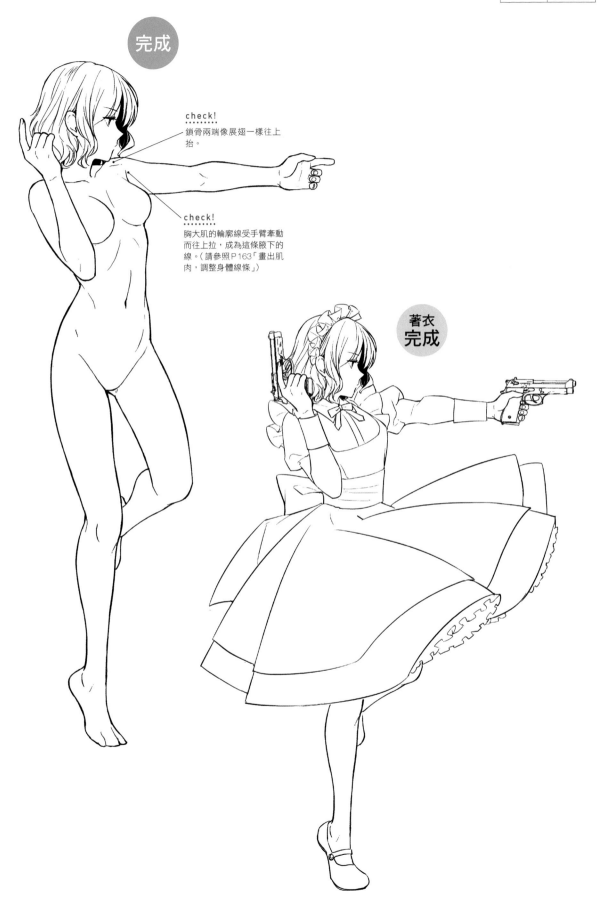

完成

check!
鎖骨兩端像展翅一樣往上
抬。

check!
胸大肌的輪廓線受手臂牽動
而往上拉，成為這條腋下的
線。（請參照P163「畫出肌
肉，調整身體線條」）

著衣
完成

槍戰③ 在遮蔽物後方應戰

由於素描人偶的肌肉不會伸縮，所以要將不自然的肌肉（如範本照片裡男性的股內側肌等）抹平。
詳細設定並描繪背景，塑造出自己喜歡的世界觀吧。

範本

1 擺好姿勢，畫出草圖

check!
男女雙方的肩膀都靠近臉部。
雙手持槍時肩膀會聳起。

check!
為了讓動作更誇張、更具張力，要讓背部往後仰。

check!
增加腰身與屁股的肉量

check!
腹部收緊，腹肌隨之鼓起。

check!
屈膝時股內側肌會被拉平，因此實際上大腿的隆起不像範本照片般那麼明顯。

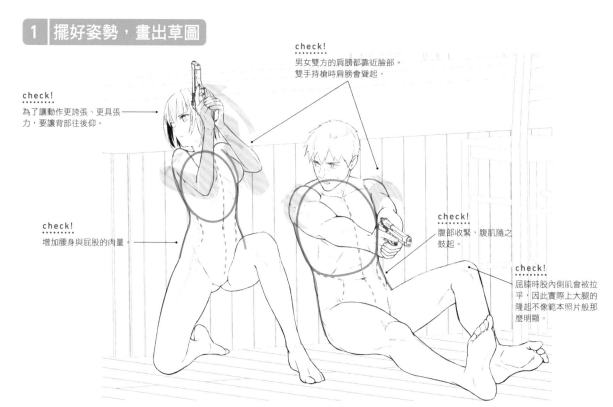

2 畫出肌肉，調整身體線條

男性

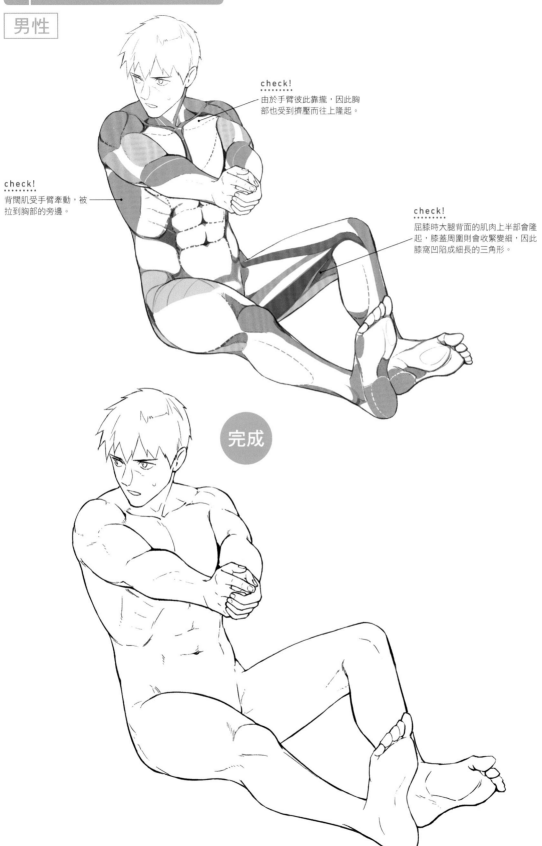

check!
由於手臂彼此靠攏，因此胸部也受到擠壓而往上隆起。

check!
背闊肌受手臂牽動，被拉到胸部的旁邊。

check!
屈膝時大腿背面的肌肉上半部會隆起，膝蓋周圍則會收緊變細，因此膝窩凹陷成細長的三角形。

完成

女性

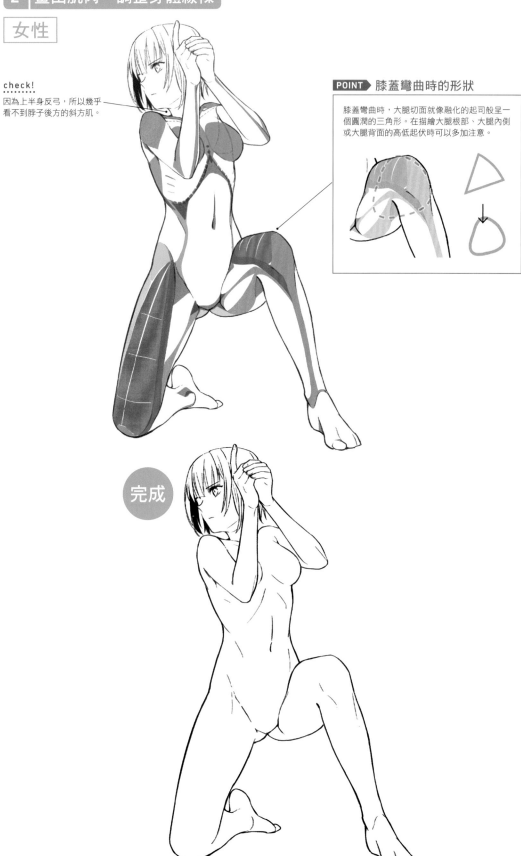

check!
因為上半身反弓，所以幾乎
看不到脖子後方的斜方肌。

POINT ▶ 膝蓋彎曲時的形狀

膝蓋彎曲時，大腿切面就像融化的起司般呈一
個圓潤的三角形。在描繪大腿根部、大腿內側
或大腿背面的高低起伏時可以多加注意。

完成

著衣
完成

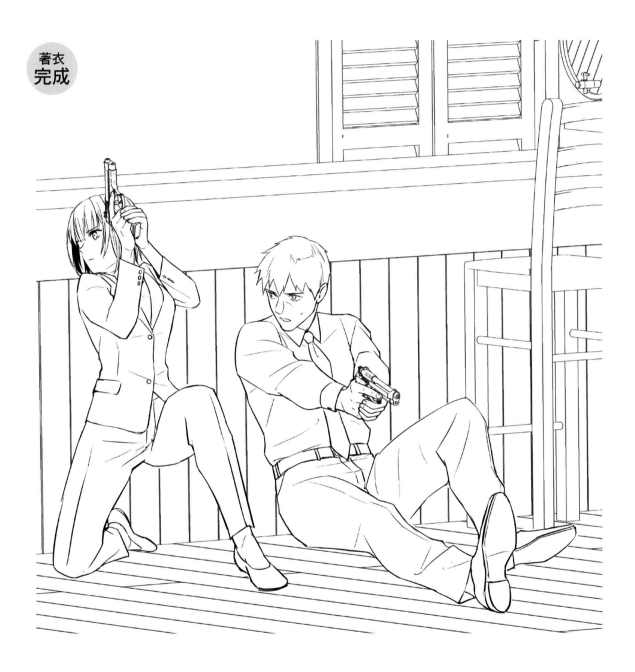

背對背是常見的姿勢之一，男女的身高差或體格差異此時會變得很明顯。作畫時除了朝向正面的臉部外，還要注意身體的方向與握槍的手、手指的外形。

範本

主要的注意點

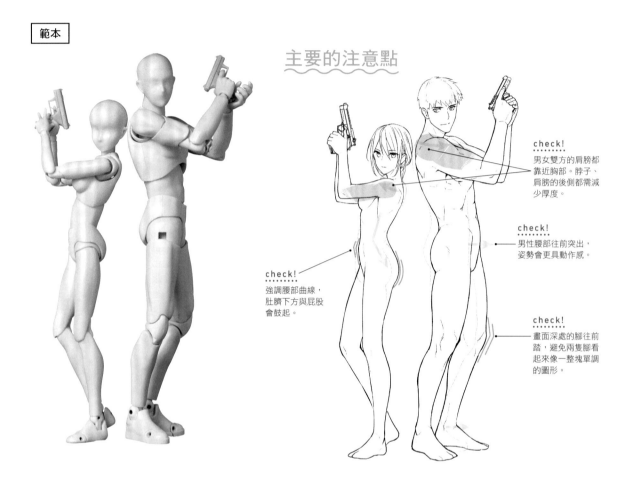

check!
男女雙方的肩膀都靠近胸部。脖子、肩膀的後側都需減少厚度。

check!
男性腰部往前突出，姿勢會更具動作感。

check!
畫面深處的腳往前踏，避免兩隻腳看起來像一整塊單調的圖形。

check!
強調腰部曲線，肚臍下方與屁股會鼓起。

POINT 關於手的畫法

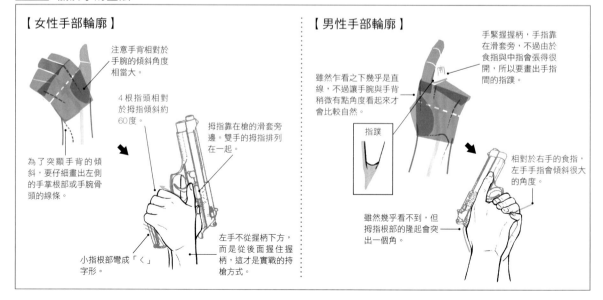

【女性手部輪廓】

注意手背相對於手腕的傾斜角度相當大。

4根指頭相對於拇指傾斜約60度。

為了突顯手背的傾斜，要仔細畫出左側的手掌根部或手腕骨頭的線條。

拇指靠在槍的滑套旁邊。雙手的拇指排列在一起。

左手不從握柄下方，而是從後面握住握柄，這才是實戰的持槍方式。

小指根部彎成「く」字形。

【男性手部輪廓】

手緊握握柄，手指靠在滑套旁，不過由於食指與中指張得很開，所以要畫出手指間的指蹼。

雖然乍看之下幾乎是直線，不過讓手腕與手背稍微有點角度看起來才會比較自然。

指蹼

相對於右手的食指，左手手指會傾斜很大的角度。

雖然幾乎看不到，但拇指根部的隆起會突出一個角。

1　擺好姿勢，畫出草圖

男性

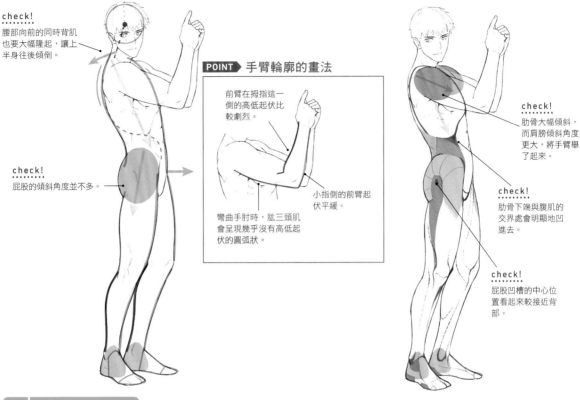

check!
腰部向前的同時背肌
也要大幅隆起，讓上
半身往後傾倒。

POINT　手臂輪廓的畫法

前臂在拇指這一
側的高低起伏比
較劇烈。

彎曲手肘時，肱三頭肌
會呈現幾乎沒有高低起
伏的圓弧狀。

小指側的前臂起
伏平緩。

check!
屁股的傾斜角度並不多。

2　畫出肌肉

check!
肋骨大幅傾斜，
而肩膀傾斜角度
更大，將手臂舉
了起來。

check!
肋骨下端與腹肌的
交界處會明顯地凹
進去。

check!
屁股凹槽的中心位
置看起來較接近背
部。

3　調整身體線條

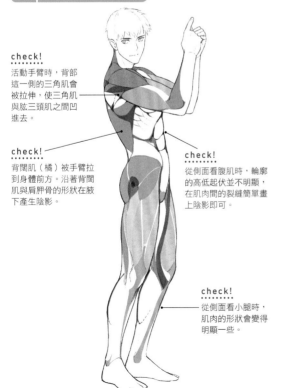

check!
活動手臂時，背部
這一側的三角肌會
被拉伸，使三角肌
與肱三頭肌之間凹
進去。

check!
背闊肌（橘）被手臂拉
到身體前方。沿著背闊
肌與肩胛骨的形狀在腋
下產生陰影。

check!
從側面看腹肌時，輪廓
的高低起伏並不明顯，
在肌肉間的裂縫簡單畫
上陰影即可。

check!
從側面看小腿時，
肌肉的形狀會變得
明顯一些。

完成

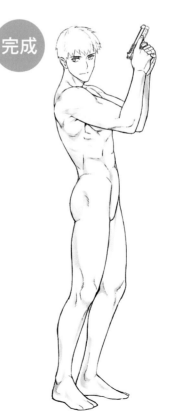

1 | 擺好姿勢，畫出草圖

女性

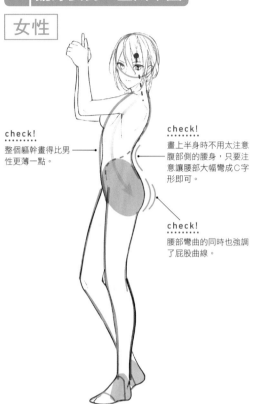

check!
整個軀幹畫得比男性更薄一點。

check!
畫上半身時不用太注意腹部側的腰身，只要注意讓腰部大幅彎成C字形即可。

check!
腰部彎曲的同時也強調了屁股曲線。

2 | 畫出肌肉

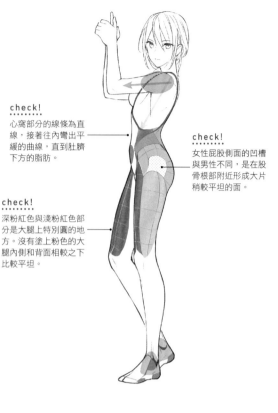

check!
心窩部分的線條為直線，接著往內彎出平緩的曲線，直到肚臍下方的脂肪。

check!
女性屁股側面的凹槽與男性不同，是在股骨根部附近形成大片稍較平坦的面。

check!
深粉紅色與淺粉紅色部分是大腿上特別圓的地方。沒有塗上粉色的大腿內側和背面相較之下比較平坦。

3 | 調整身體線條

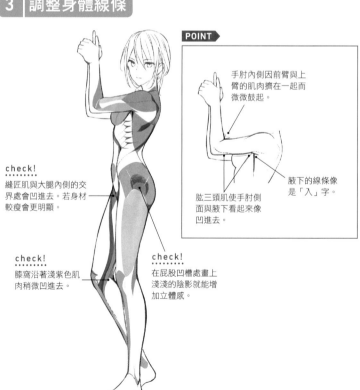

POINT

手肘內側因前臂與上臂的肌肉擠在一起而微微鼓起。

腋下的線條像是「入」字。

肱三頭肌使手肘側面與腋下看起來像凹進去。

check!
縫匠肌與大腿內側的交界處會凹進去。若身材較瘦會更明顯。

check!
膝窩沿著淺紫色肌肉稍微凹進去。

check!
在屁股凹槽處畫上淺淺的陰影就能增加立體感。

完成

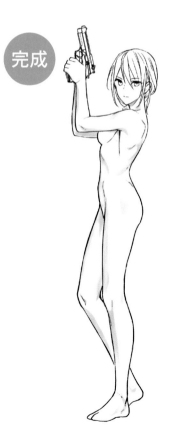

著衣的畫法

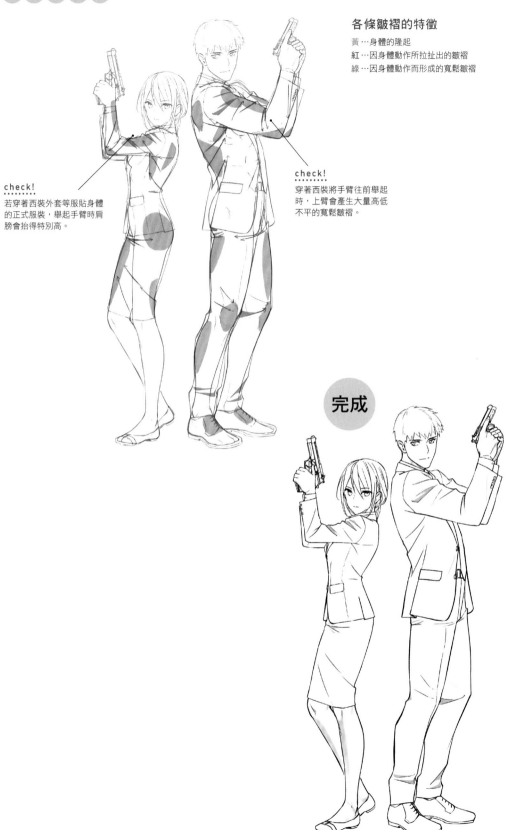

各條皺褶的特徵

黃…身體的隆起
紅…因身體動作所拉扯出的皺褶
綠…因身體動作而形成的寬鬆皺褶

check!
若穿著西裝外套等服貼身體的正式服裝，舉起手臂時肩膀會抬得特別高。

check!
穿著西裝將手臂往前舉起時，上臂會產生大量高低不平的寬鬆皺褶。

完成

背對背舉槍②（俯瞰）

兩人的輪廓愈往下方縮得愈小。由於背部的輪廓線起伏很大，若硬是要讓兩人背部靠在一起會變得相當難畫。稍微留一些空間，讓兩人的姿勢能伸展開來。

範本

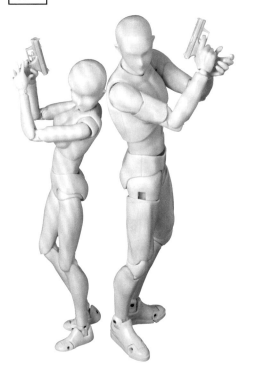

主要的注意點

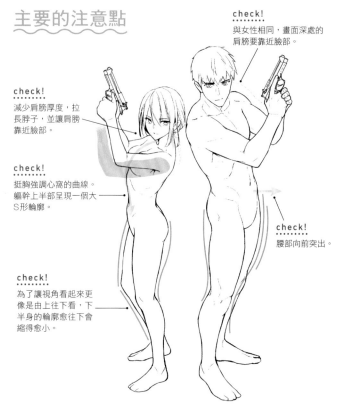

check!
減少肩膀厚度，拉長脖子，並讓肩膀靠近臉部。

check!
挺胸強調心窩的曲線。軀幹上半部呈現一個大S形輪廓。

check!
為了讓視角看起來更像是由上往下看，下半身的輪廓愈往下會縮得愈小。

check!
與女性相同，畫面深處的肩膀要靠近臉部。

check!
腰部向前突出。

1 擺好姿勢，畫出草圖

POINT 女性輪廓

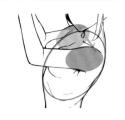

畫女性時可以讓肋骨的傾斜角度大一些，強調心窩與腰部的曲線。

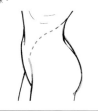

畫出虛線所示的腰身和肚臍凹陷的線條，這麼一來即使是俯瞰視角，軀幹看起來也不會像水桶般直線。

check!
俯瞰視角下，畫面深處的肩膀與腰看起來比較高。

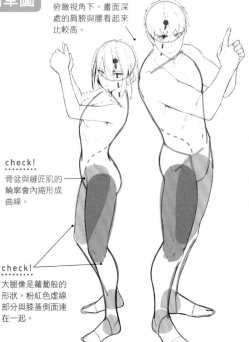

check!
骨盆與縫匠肌的輪廓會內縮形成曲線。

check!
大腿像是蘿蔔般的形狀。粉紅色虛線部分與膝蓋側面連在一起。

POINT 男性輪廓

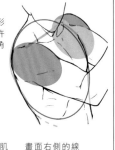

肋骨與肩膀的圓形輪廓比女性大上許多。肋骨的傾斜角度比較小。

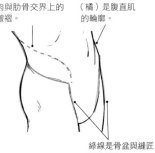

橘色虛線是側腹肌肉與肋骨交界上的皺褶。

畫面右側的線（橘）是腹直肌的輪廓。

綠線是骨盆與縫匠肌的輪廓。

174

2 | 畫出肌肉，調整身體線條

完成

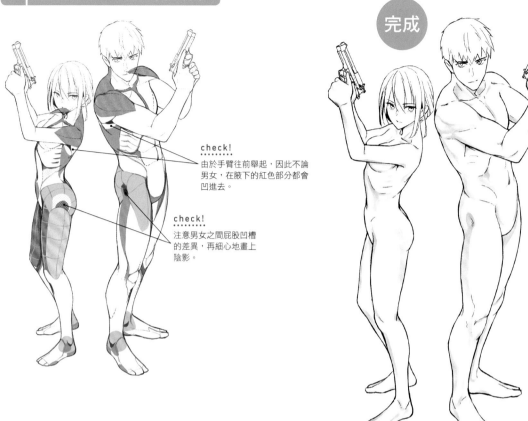

check!
由於手臂往前舉起，因此不論
男女，在腋下的紅色部分都會
凹進去。

check!
注意男女之間屁股凹槽
的差異，再細心地畫上
陰影。

著衣的畫法

完成

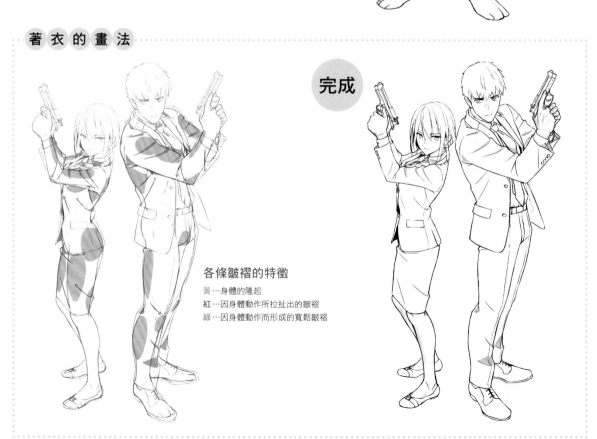

各條皺褶的特徵

黃…身體的隆起
紅…因身體動作所拉扯出的皺褶
綠…因身體動作而形成的寬鬆皺褶

刀劍武打❶ 正眼架式

範本照片中，身體和舉起來的刀都稍微朝向斜前方，但其實身體與刀都朝向正面，姿勢看起來才會漂亮。右腳比左腳往前踏出一步是正確的步法。

範本

1 擺好姿勢，畫出草圖

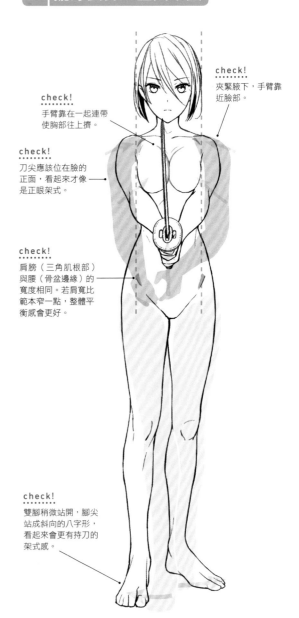

check!
手臂靠在一起連帶使胸部往上擠。

check!
夾緊腋下，手臂靠近臉部。

check!
刀尖應該位在臉的正面，看起來才像是正眼架式。

check!
肩膀（三角肌根部）與腰（骨盆邊緣）的寬度相同。若肩寬比範本窄一點，整體平衡感會更好。

check!
雙腳稍微站開，腳尖站成斜向的八字形，看起來會更有持刀的架式感。

2 畫出肌肉，調整身體線條

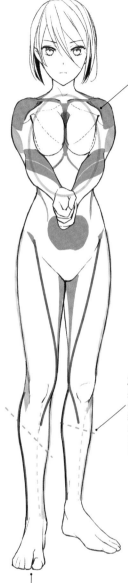

check!

由於胸部因手臂擠在一起，所以胸大肌附著在鎖骨上的部分會彎成「乁」字形，並在腋下附近形成皺褶。

check!

將左右小腿隆起最高的部分像左圖般連成傾斜的虛線，並讓左右兩腿的傾斜角度不同，如此一來就能自然畫出左右腳尖方向不同的感覺。

check!

兩腳的小腿都同樣是畫面左側的小腿肚看起來比較豐滿。

完成

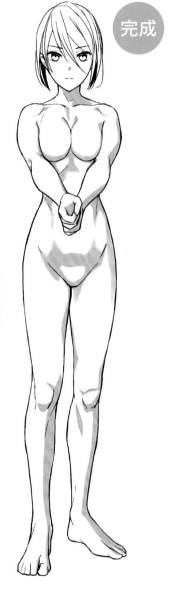

著衣
完成

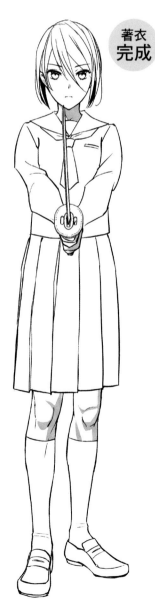

刀劍武打② 霞之架式

若要讓這個架式看起來更像樣，我建議採取夾緊腋下，讓刀尖下放的姿勢。範本照片中打開的手也可以畫成讓食指稍微懸空再握住的姿勢，使手部的動作看來更帥氣。

範本

1 擺好姿勢，畫出草圖

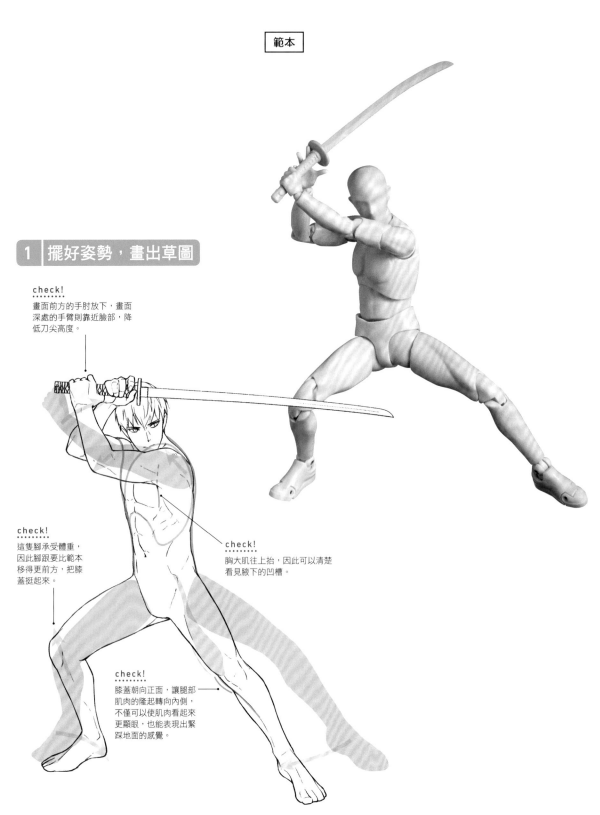

check!
畫面前方的手肘放下，畫面深處的手臂則靠近臉部，降低刀尖高度。

check!
胸大肌往上抬，因此可以清楚看見腋下的凹槽。

check!
這隻腳跟承受體重，因此腳跟要比範本移得更前方，把膝蓋挺起來。

check!
膝蓋朝向正面，讓腿部肌肉的隆起轉向內側，不僅可以使肌看起來更顯眼，也能表現出緊踩地面的感覺。

2 畫出肌肉，調整身體線條

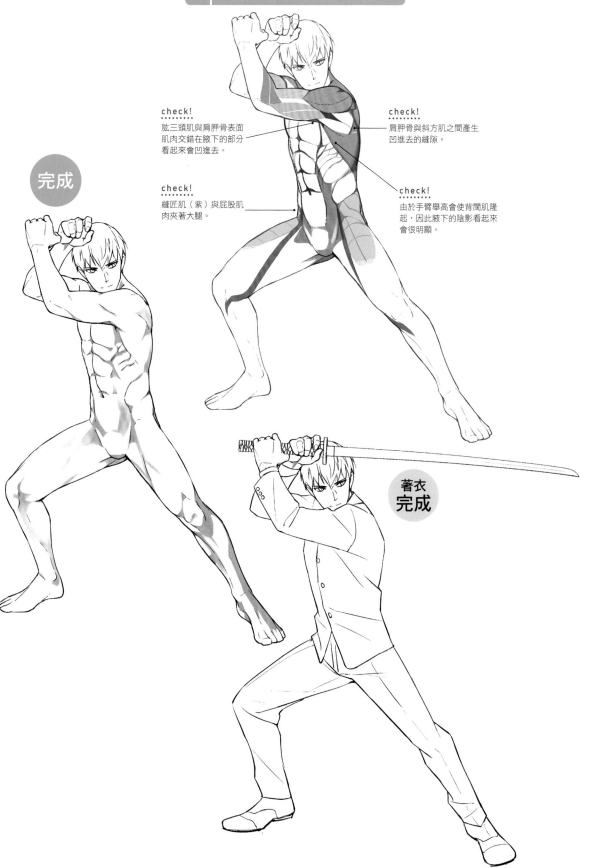

check!
肱三頭肌與肩胛骨表面肌肉交錯在腋下的部分看起來會凹進去。

check!
肩胛骨與斜方肌之間產生凹進去的縫隙。

check!
縫匠肌（紫）與屁股肌肉夾著大腿。

check!
由於手臂舉高會使背闊肌隆起，因此腋下的陰影看起來會很明顯。

完成

著衣
完成

這是彼此擺出架式對峙的構圖。若能調整雙方姿勢，讓雙方的刀尖都藏在對方看不到的身後，便能醞釀整個畫面的緊張感。

範本

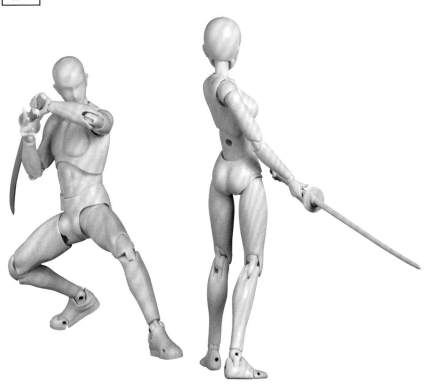

1 擺好姿勢，畫出草圖

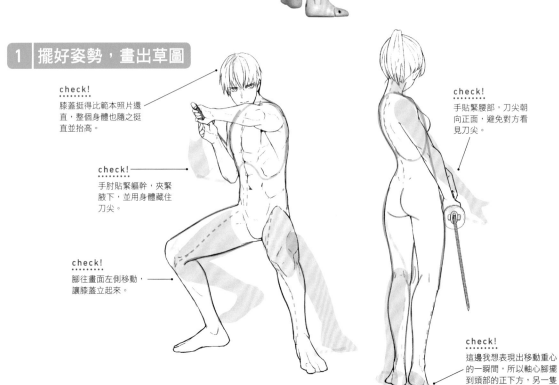

check!
膝蓋挺得比範本照片還直，整個身體也隨之挺直並抬高。

check!
手肘貼緊軀幹，夾緊腋下，並用身體藏住刀尖。

check!
腳往畫面左側移動，讓膝蓋立起來。

check!
手貼緊腰部，刀尖朝向正面，避免對方看見刀尖。

check!
這邊我想表現出移動重心的一瞬間，所以軸心腳擺到頭部的正下方，另一隻腳則輕抬腳跟。

2 畫出肌肉，調整身體線條

男性

check!
手出力時，手腕骨頭或肌腱會浮出體表變得明顯。詳細請參照POINT。

check!
為避免三角肌（紫）與上臂看起來像一整塊，要稍微畫出交界來區隔這2個部位。

check!
背闊肌往前伸出並隆起，因此要畫出背闊肌的輪廓線。

POINT 關於手的畫法

用輪廓線表現突出的尺骨。

手腕內側掌長肌的根部會凹進去。

輪廓乍看之下是平坦的，不過手腕沿著尺骨會產生凹陷，所以要用細線或陰影來表現。

完成

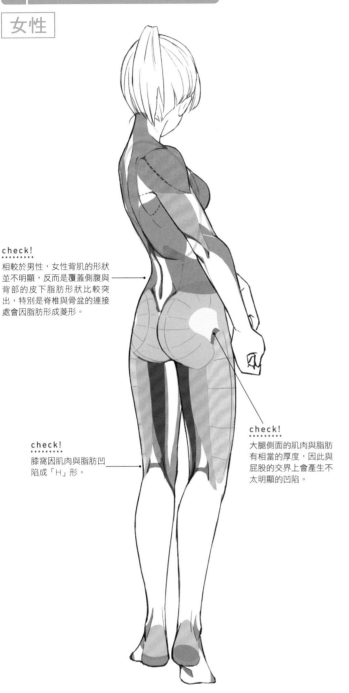

check!
相較於男性，女性背肌的形狀
並不明顯，反而是覆蓋側腹與
背部的皮下脂肪形狀比較突
出，特別是脊椎與骨盆的連接
處會因脂肪形成菱形。

check!
膝窩因肌肉與脂肪凹
陷成「H」形。

check!
大腿側面的肌肉與脂肪
有相當的厚度，因此與
屁股的交界上會產生不
太明顯的凹陷。

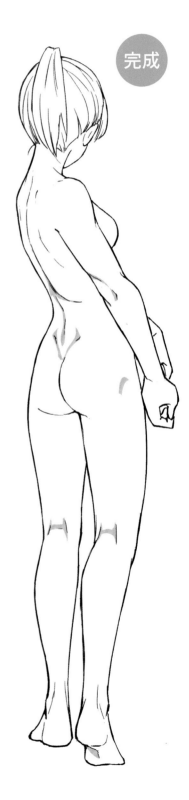

完成

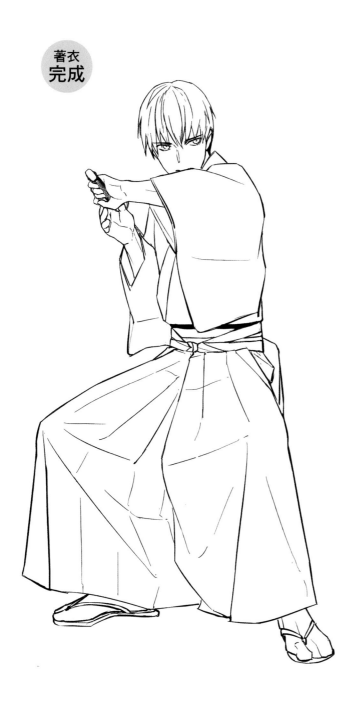

著衣
完成

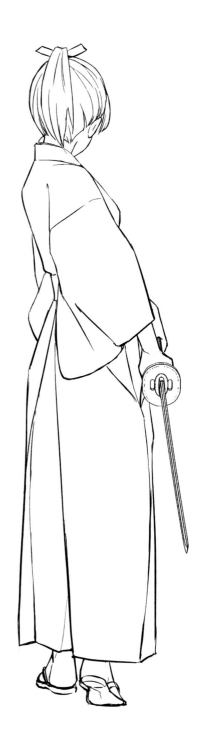

注意刀身的方向，弄反了會變成把刀鋒架在肩上。往前伸出的手掌是大膽模仿歌舞伎誇張的動作。

範本

1 擺好姿勢，畫出草圖

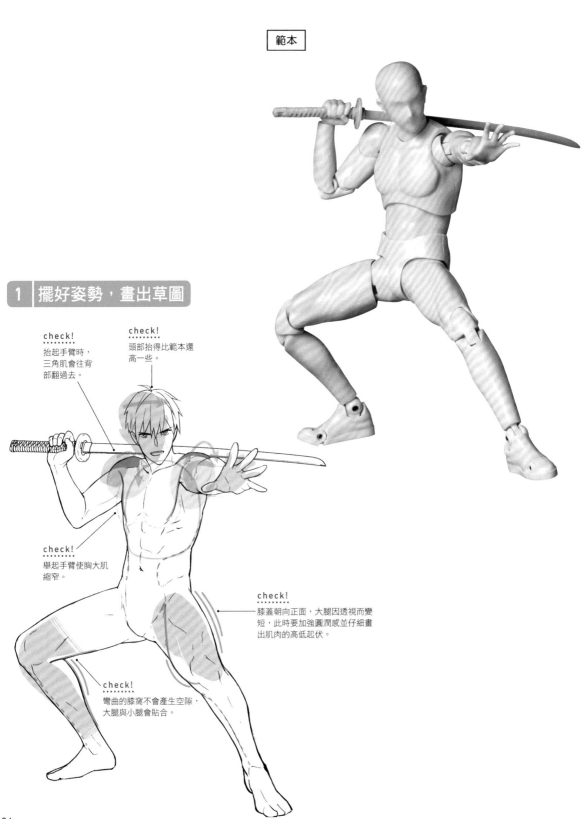

check!
抬起手臂時，
三角肌會往背
部翻過去。

check!
頭部抬得比範本還
高一些。

check!
舉起手臂使胸大肌
縮窄。

check!
膝蓋朝向正面，大腿因透視而變
短，此時要加強圓潤感並仔細畫
出肌肉的高低起伏。

check!
彎曲的膝窩不會產生空隙，
大腿與小腿會貼合。

2 畫出肌肉，調整身體線條

POINT 描繪輪廓時的注意點

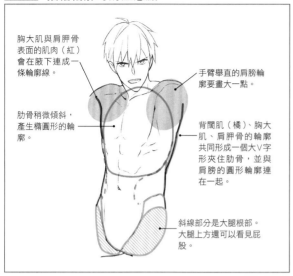

胸大肌與肩胛骨表面的肌肉（紅）會在腋下連成一條輪廓線。

手臂舉直的肩膀輪廓要畫大一點。

肋骨稍微傾斜，產生橢圓形的輪廓。

背闊肌（橘）、胸大肌、肩胛骨的輪廓共同形成一個大V字形夾住肋骨，並與肩膀的圓形輪廓連在一起。

斜線部分是大腿根部。大腿上方還可以看見屁股。

check!
畫往前伸出的手臂時，也別忘了仔細畫出肌肉的輪廓線，尤其是明顯鼓起的橘色肌肉輪廓線特別重要。

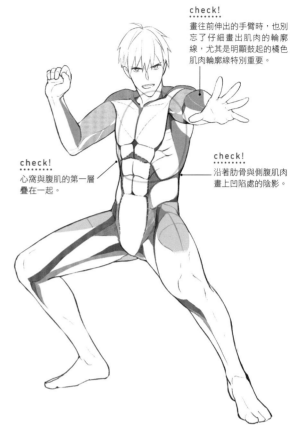

check!
心窩與腹肌的第一層疊在一起。

check!
沿著肋骨與側腹肌肉畫上凹陷處的陰影。

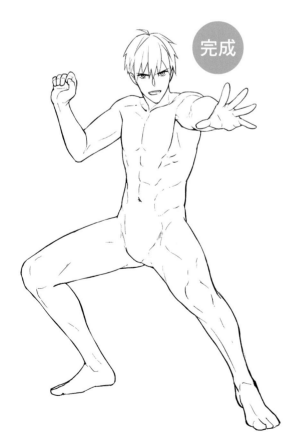

完成

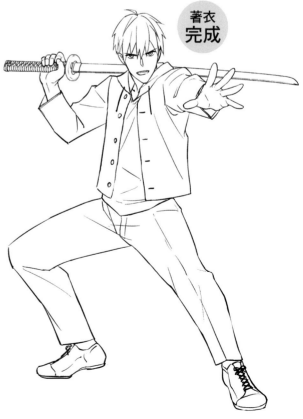

著衣
完成

刀背架在肩膀上②（俯瞰）

架在肩上的刀身與其筆直朝向側面，不如稍微傾向伸出的手掌，看起來會更有氣勢也更自然。留意手的
動作與腳的形狀。

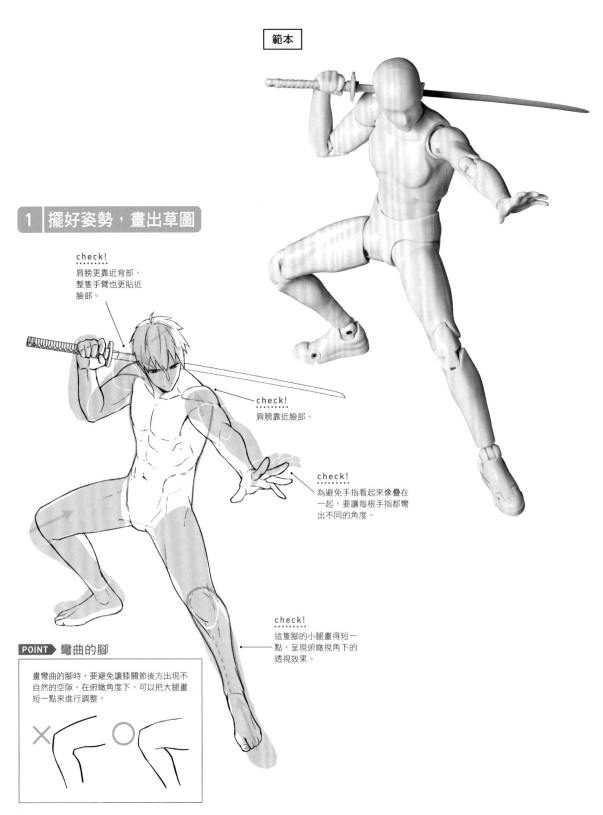

範本

1 擺好姿勢，畫出草圖

check!
肩膀更靠近背部，
整隻手臂也更貼近
臉部。

check!
肩膀靠近臉部。

check!
為避免手指看起來像疊在
一起，要讓每根手指都彎
出不同的角度。

check!
這隻腳的小腿畫得短一
點，呈現俯瞰視角下的
透視效果。

POINT 彎曲的腳

畫彎曲的腳時，要避免讓膝關節後方出現不
自然的空隙。在俯瞰角度下，可以把大腿畫
短一點來進行調整。

2 畫出肌肉，調整身體線條

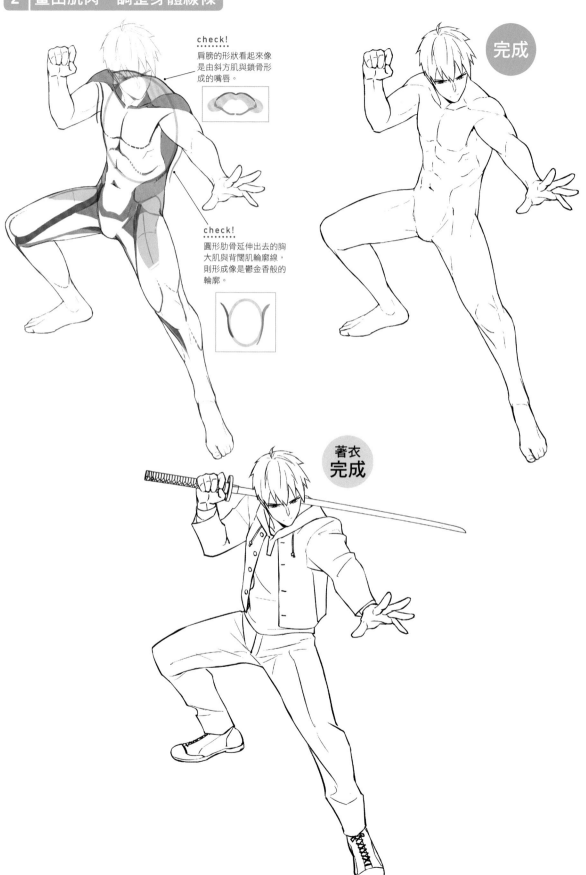

check!
肩膀的形狀看起來像
是由斜方肌與鎖骨形
成的嘴唇。

check!
圓形肋骨延伸出去的胸
大肌與背闊肌輪廓線，
則形成像是鬱金香般的
輪廓。

完成

著衣
完成

刀劍武打❺ 揮刀①

這是剛從肩膀往下斜斬完的姿勢，讓頭髮或衣服帶點動作會更具真實感。其中一隻手刻意不握刀柄是漫畫風格的姿勢。

範本

1 擺好姿勢，畫出草圖

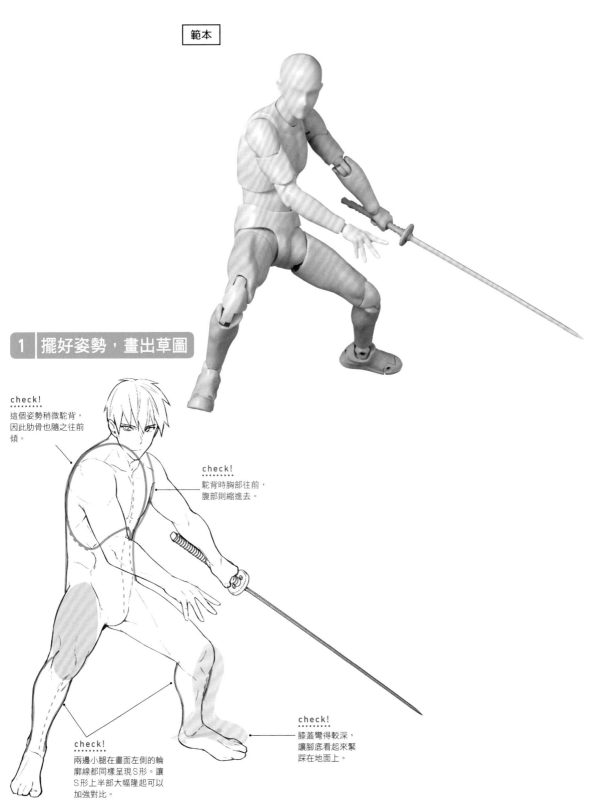

check!
這個姿勢稍微駝背，因此肋骨也隨之往前傾。

check!
駝背時胸部往前，腹部則縮進去。

check!
兩邊小腿在畫面左側的輪廓線都同樣呈現S形。讓S形上半部大幅隆起可以加強對比。

check!
膝蓋彎得較深，讓腳底看起來緊踩在地面上。

2 | 畫出肌肉，調整身體線條

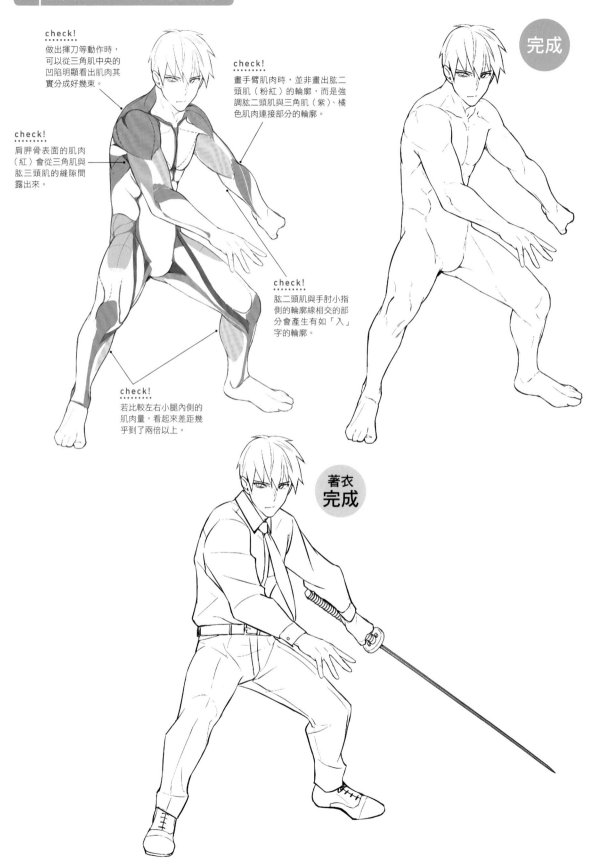

check!
做出揮刀等動作時，可以從三角肌中央的凹陷明顯看出肌肉其實分成好幾束。

check!
畫手臂肌肉時，並非畫出肱二頭肌（粉紅）的輪廓，而是強調肱二頭肌與三角肌（紫）、橘色肌肉連接部分的輪廓。

check!
肩胛骨表面的肌肉（紅）會從三角肌與肱三頭肌的縫隙間露出來。

check!
肱二頭肌與手肘小指側的輪廓線相交的部分會產生有如「入」字的輪廓。

check!
若比較左右小腿內側的肌肉量，看起來差距幾乎到了兩倍以上。

完成

著衣
完成

揮刀②（斜向仰角）

即使是同樣的姿勢，只要改變表情就能給人全然不同的印象。活用非正確架式這一點，表現角色使盡全力揮刀的樣子吧。

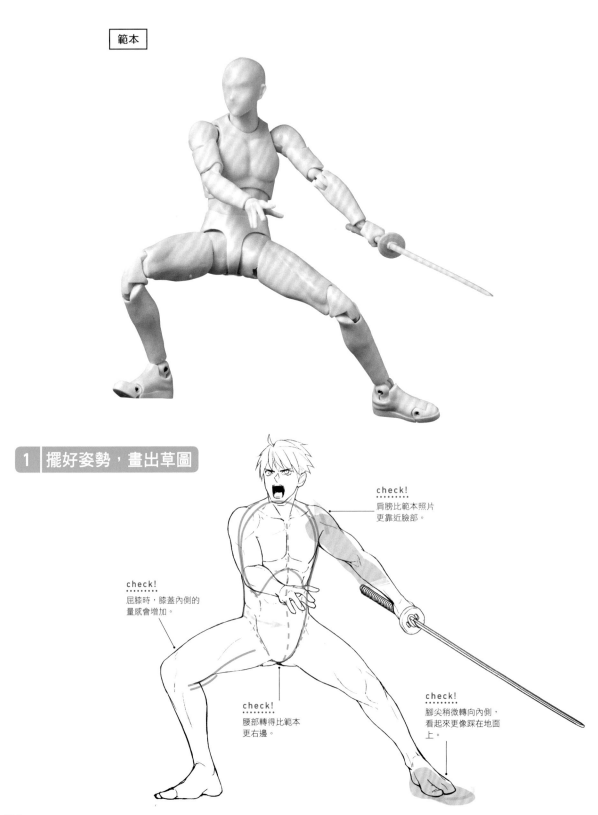

範本

1 擺好姿勢，畫出草圖

check!
肩膀比範本照片
更靠近臉部。

check!
屈膝時，膝蓋內側的
量感會增加。

check!
腰部轉得比範本
更右邊。

check!
腳尖稍微轉向內側，
看起來更像踩在地面
上。

2 畫出肌肉，調整身體線條

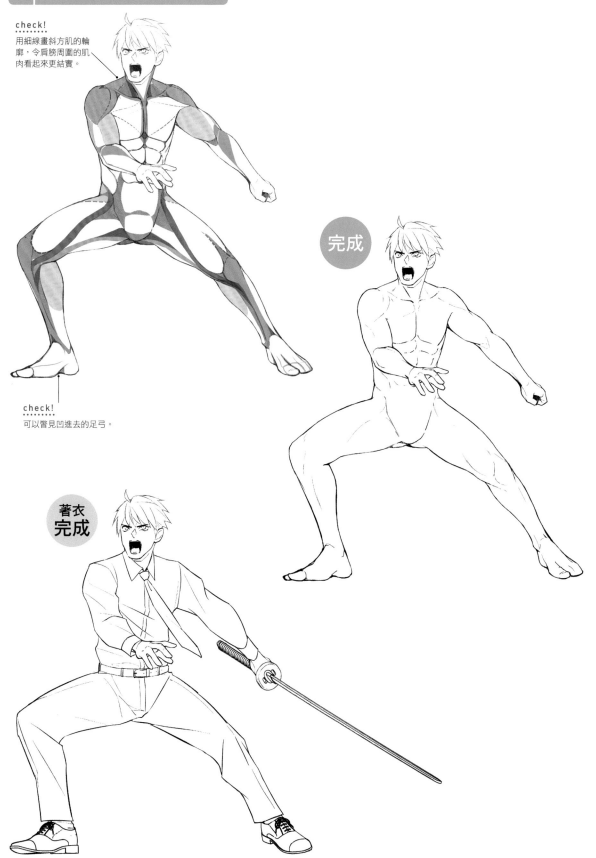

check!
用細線畫斜方肌的輪廓，令肩膀周圍的肌肉看起來更結實。

check!
可以瞥見凹進去的足弓。

完成

著衣
完成

由於拔刀時身體會微微往前傾，所以從頭部到伸直的腳幾乎呈一直線。從刀鞘拔出的刀身只要稍微露出來即可，這樣看起來會更瀟灑。

範本

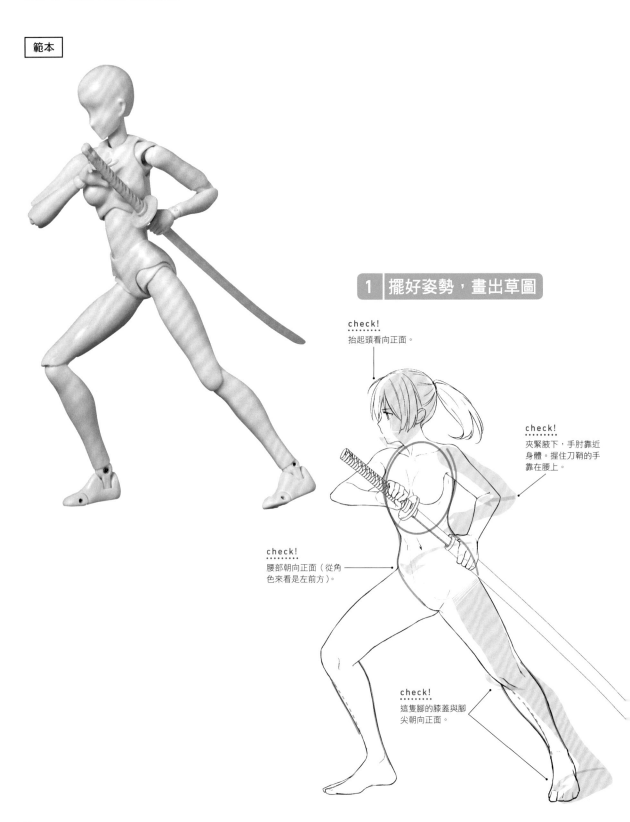

1 擺好姿勢，畫出草圖

check!
抬起頭看向正面。

check!
夾緊腋下，手肘靠近身體。握住刀鞘的手靠在腰上。

check!
腰部朝向正面（從角色來看是左前方）。

check!
這隻腳的膝蓋與腳尖朝向正面。

2　畫出肌肉，調整身體線條

check!
三角肌與胸大肌之間的凹陷變大（粉紅色虛線部分）。

POINT▶ 關於手肘的肌肉形狀

形塑手肘形狀的橘色肌肉在手肘彎曲時會從中間折半，肌肉隆起使手肘看起來變得豐滿。

完成

著衣
完成

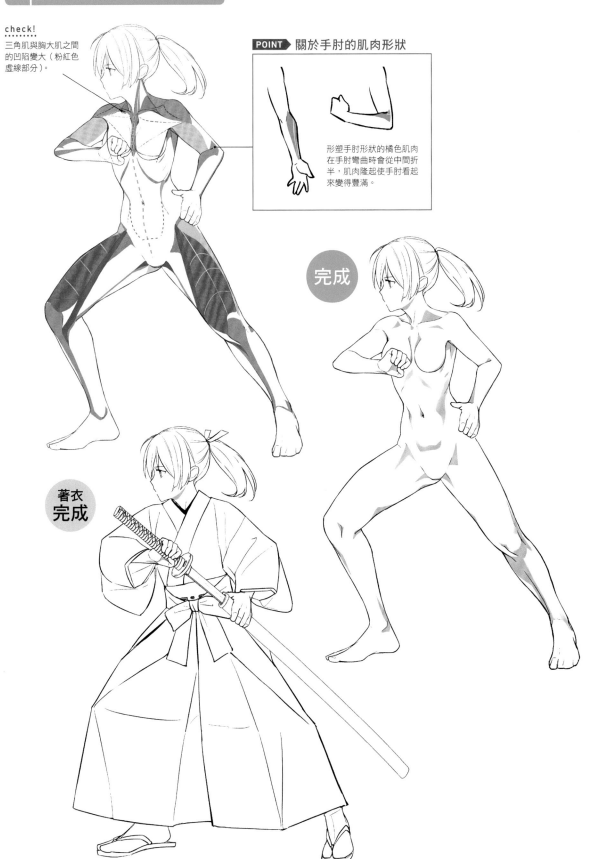

拔刀②（俯瞰）

開腳讓姿勢變得更穩定，再為頭髮加上動態，表現出拔刀的氣勢與魄力。作畫時注意刀在俯瞰角度下看起來會大幅變短。

範本

1 擺好姿勢，畫出草圖

check!
手肘貼近身體，
手則靠在腰上。

check!
腰部旋轉約90度。

check!
膝蓋需配合腰部改變位置。
稍微縮短小腿長度，表現出
俯瞰下的透視效果。

POINT ▶ 關於架式

由於素描人偶無法夾緊腋下等理由，所以這邊不得已
只好採用像是跑步的姿勢來擺出持刀架式，然而在插
圖中為了讓架式看起來更具真實感，需要改變成身體
往前傾、屁股往後拉的姿勢。

△

○

前傾

屁股
往後拉

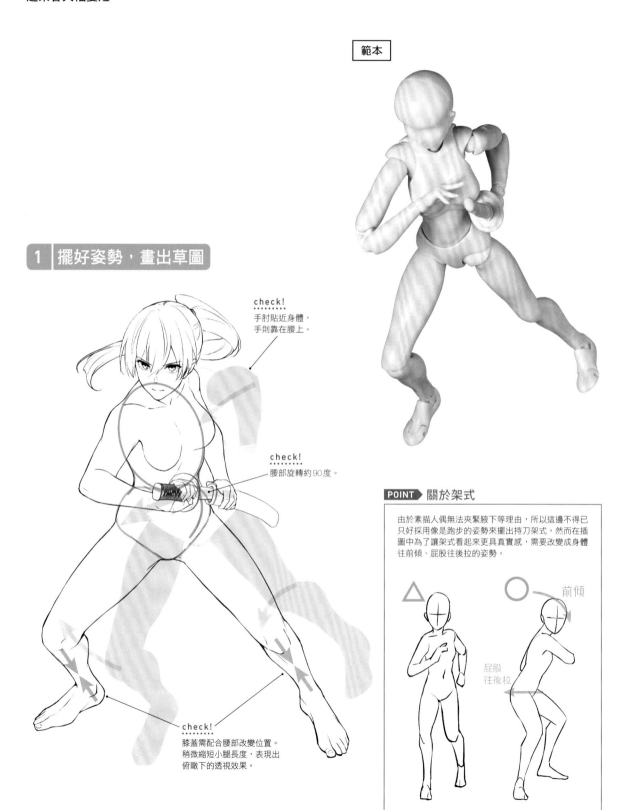

2 畫出肌肉，調整身體線條

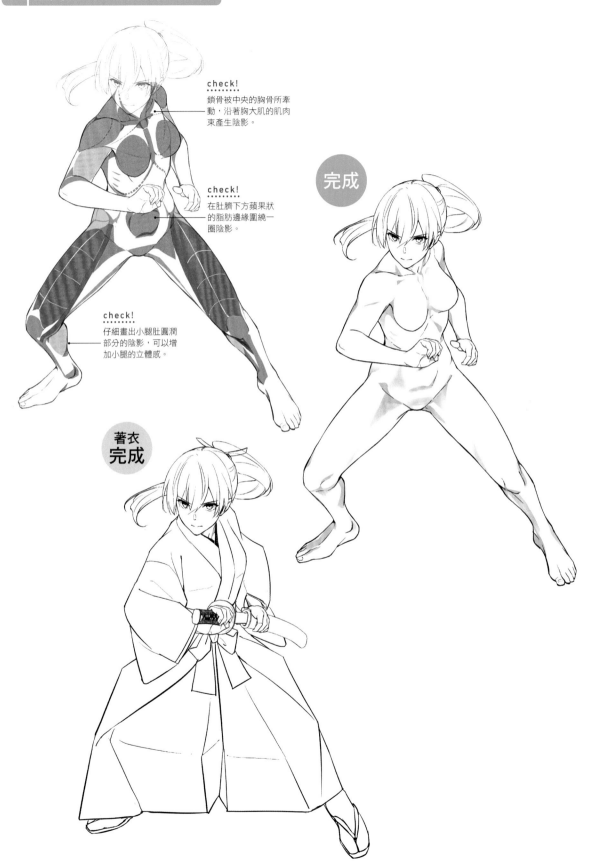

check!
鎖骨被中央的胸骨所牽動，沿著胸大肌的肌肉束產生陰影。

check!
在肚臍下方蘋果狀的脂肪邊緣圍繞一圈陰影。

check!
仔細畫出小腿肚圓潤部分的陰影，可以增加小腿的立體感。

完成

著衣
完成

 刀劍武打 **7** 刀鍔互搏

刀鍔彼此互擊時，雙方的臉與身體都要貼近對方，刀鍔也不能分開。為了表現出雙方勢均力敵的樣子，
還要注意手臂、腳等部位的角度。

範本

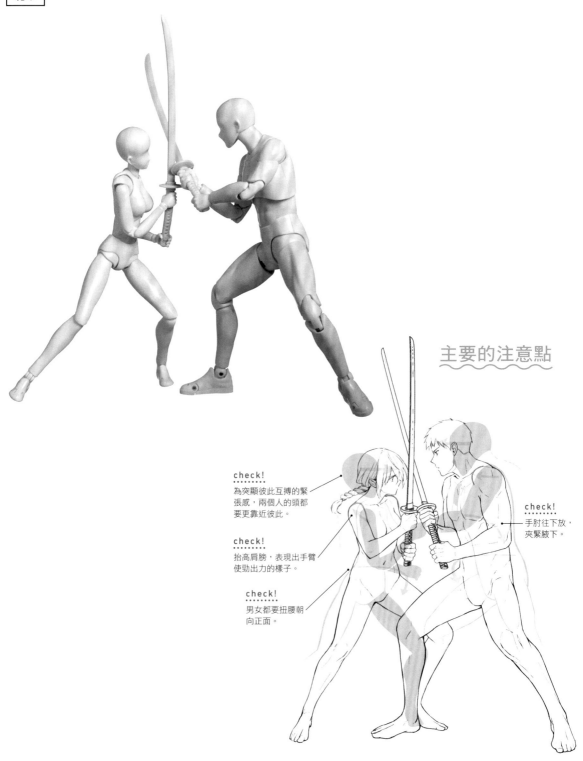

主要的注意點

check!
為突顯彼此互搏的緊
張感，兩個人的頭都
要更靠近彼此。

check!
抬高肩膀，表現出手臂
使勁出力的樣子。

check!
男女都要扭腰朝
向正面。

check!
手肘往下放，
夾緊腋下。

1　擺好姿勢，畫出草圖

2　畫出肌肉，調整身體線條

男性

【上半身】

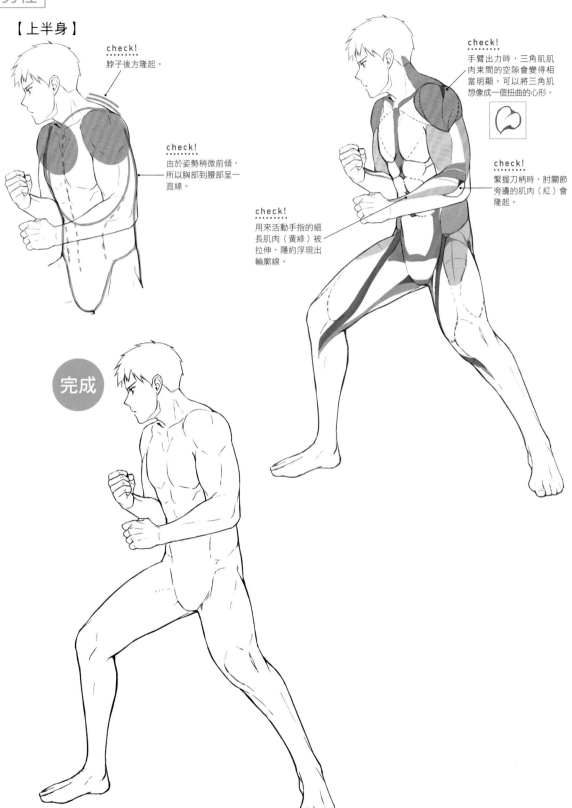

check!
脖子後方隆起。

check!
由於姿勢稍微前傾，
所以胸部到腰部呈一
直線。

check!
手臂出力時，三角肌肌
肉束間的空隙會變得相
當明顯。可以將三角肌
想像成一個扭曲的心形。

check!
緊握刀柄時，肘關節
旁邊的肌肉（紅）會
隆起。

check!
用來活動手指的細
長肌肉（黃綠）被
拉伸，隱約浮現出
輪廓線。

完成

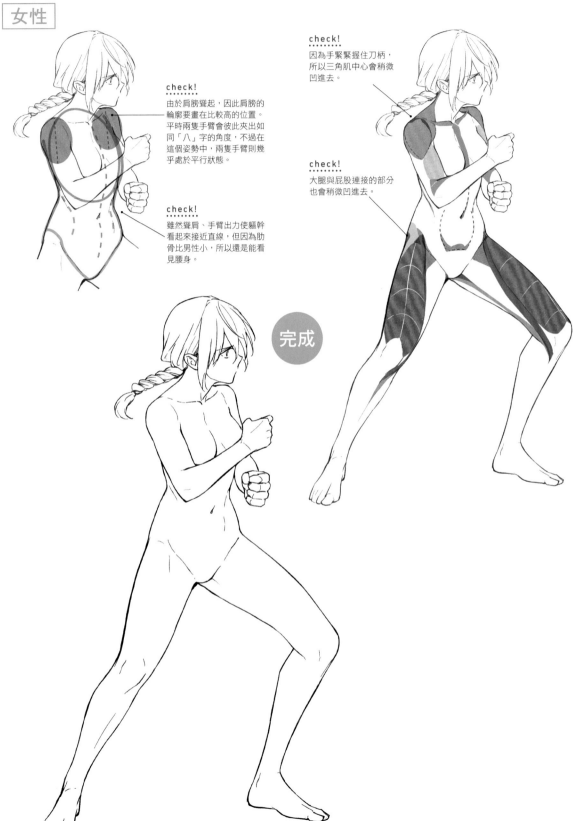

1 擺好姿勢，畫出草圖

女性

check!
由於肩膀聳起，因此肩膀的輪廓要畫在比較高的位置。平時兩隻手臂會彼此夾出如同「八」字的角度，不過在這個姿勢中，兩隻手臂則幾乎處於平行狀態。

check!
雖然聳肩、手臂出力使軀幹看起來接近直線，但因為肋骨比男性小，所以還是能看見腰身。

2 畫出肌肉，調整身體線條

check!
因為手緊緊握住刀柄，所以三角肌中心會稍微凹進去。

check!
大腿與屁股連接的部分也會稍微凹進去。

完成

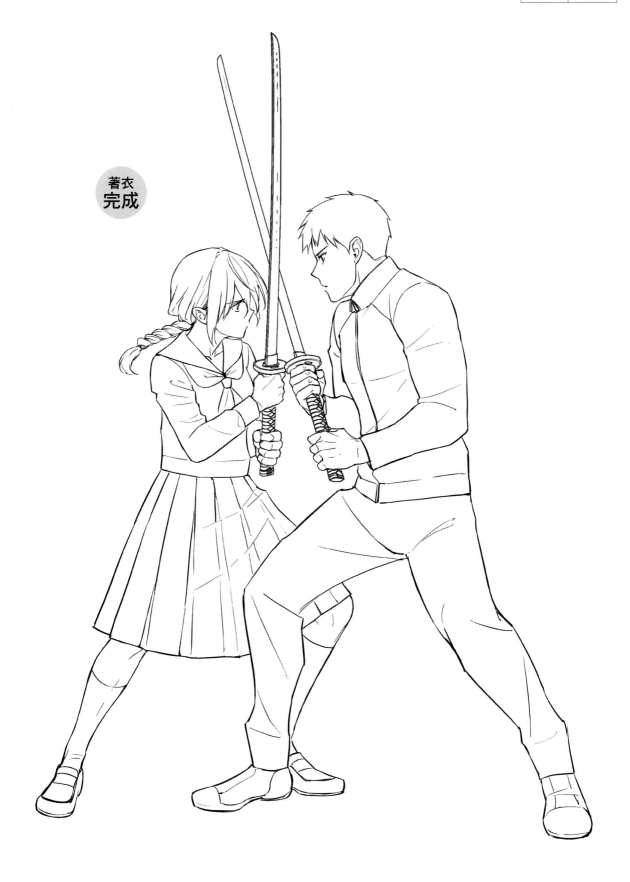

著衣
完成

YANAMi

目前在東洋美術學校插畫科漫畫插圖課程中擔任人體插畫講師，同時也以自由插畫家的身分活動中。以教學經驗為基礎的精闢解說廣受好評。著書有《男女の顔の描き分け》、《オジサン描き分けテクニック》（Hobby JAPAN）、合著《和裝の描き方》（玄光社）、《ポーズと構図の法則》（廣濟堂出版）等。

タイトル：デッサンドールで覚える　ポージングデッサン入門
著者：YANAMi

Original edition creative staff
Book design: Akira Hirano (CERT Inc.)
Photography: Yumiko Yokota (STUDIO BANBAN)
Proofreading: Yume no hondana sha
Planning and editing: Chihiro Tsukamoto (Graphics-sha Publishing Co., Ltd.)

Cooperation: BANDAI SPIRITS CO., LTD. Collectors Division
Product cooperation: Maruman Corporation, STAEDTLER JAPAN Inc., Too Marker Products Inc., Faber-Castell Tokyo Mid-town, PLUS Corporation, PILOT Corporation

用人偶學素描姿勢

出　　　版／楓葉社文化事業有限公司
地　　　址／新北市板橋區信義路163巷3號10樓
郵 政 劃 撥／19907596　楓書坊文化出版社
網　　　址／www.maplebook.com.tw
電　　　話／02-2957-6096
傳　　　真／02-2957-6435
作　　　者／YANAMi
翻　　　譯／林農凱
責 任 編 輯／王綺
內 文 排 版／洪浩剛
校　　　對／邱怡嘉
港 澳 經 銷／泛華發行代理有限公司
定　　　價／400元
出 版 日 期／2021年1月

國家圖書館出版品預行編目資料

用人偶學素描姿勢 / YANAMi作；林農凱
翻譯. -- 初版. -- 新北市：楓葉社文化事業
有限公司, 2021.01　面；　公分
ISBN 978-986-370-249-8（平裝）

1. 素描　2. 人物畫　3. 繪畫技法

947.16　　　　　　　　109017395